楊世模　彭冲　著

U0114714

燃燒吧田徑魂

香港田徑百年的足跡與傳承

商務印書館

責任編輯　楊賀其

裝幀設計　趙穎珊

責任校對　趙會明

排　　版　肖　霞

印　　務　龍寶祺

燃燒吧田徑魂 —— 香港田徑百年的足跡與承傳

作　　者　楊世模　彭　冲

出　　版　商務印書館（香港）有限公司

　　　　　香港筲箕灣耀興道 3 號東滙廣場 8 樓

　　　　　http://www.commercialpress.com.hk

發　　行　香港聯合書刊物流有限公司

　　　　　香港新界荃灣德士古道 220-248 號荃灣工業中心 16 樓

印　　刷　寶華數碼印刷有限公司

　　　　　香港柴灣吉勝街勝景工業大廈 4 樓 A 室

版　　次　2022 年 12 月第 1 版第 1 次印刷

　　　　　© 2022 商務印書館（香港）有限公司

　　　　　ISBN 978 962 07 5935 2

　　　　　Printed in Hong Kong

版權所有　不得翻印

目錄

前言

　　《燃燒吧田徑魂 —— 香港田徑白年的足跡與承傳》記錄了田徑運動在香港萌芽、發展、興盛的過程。在港英政府管治後，西方體育運動模式由居港外籍人士逐漸帶動華人參與。西方社會崇尚奧林匹克精神，與中國傳統儒家修身之道的教誨可大不相同。儒家講求六藝 ——「禮、樂、射、御、書、數」，以射為例，子曰：「君子無所爭，必也射乎！揖讓而升，下而飲。其爭也君子。」這是儒家對運動競技的演繹。西方教會靠着列強船堅炮利的軍事優勢，在中國人社會弘揚體育精神，外籍人士帶來了西方生活模式及體育活動，風氣亦於當時的教會學校興起。

　　1916 年，南華遊樂會成立。1920 年的年報有這樣的記載：「然本會既已研究體育，養成強國健民為宗，旨則以遊樂二字命名，尚欠切實，蓋遊也者，玩物適情之謂也 (見朱子遊於藝句註)，樂也者，歡喜欣愛之謂也 (見禮經樂記篇)。於注重體育之義，故有出入，故 12 月 5 日同人大會時，議決定名為『南華體育會』」。可見當時「體育」一詞已開始在華人社會流行。華人首度參加的田徑賽事，是 1920 年由南華會舉辦的「全港華人運動會」。那年代有運動天分的華人，所參加的國際體育賽事就只有代表中國參加遠東運動會、奧運會或回國參加全國 /省運會。

　　戰後香港復甦，香港田徑發展得益於天時、地利、人和。1951 年，香港業餘田徑總會 (田總) 成立，戰前，華人體育團體與非華人私人體

育會所各自為政的局面，終於有所突破。田總匯聚了本地華人體育團體如：南華會、非華人組織，以及駐港英軍，開展本港田徑發展藍圖。1954年，香港運動員首次以香港名義參加亞運。天才短跑選手西維亞（Stephen Xavier）為香港摘下首面綜合運動會獎牌。

60年代，香港人口急劇增加，開山闢地是解決居住問題的其中一個方案。港府遵照英國規劃專家亞拔高比（Patrick Abercrombie）於1948年提交的「香港初步規劃報告書」（Hong Kong Preliminary Planning Report 1948）的建議，發展衛星城市。這對推動地區田徑運動，發揮積極作用。可是，港英政府除了在基礎體育場地有所規劃外，並沒有額外財政支援運動員代表香港參加國際體壇盛事。

1971年上任的港督麥理浩（Sir Murray MacLehose）施行德政，改善了市民大眾的生活水平。在港府的行政架構中，加入文娛康樂的職能，譜寫出港府對康樂及文化發展政策的新章。70年代，時任田總主席郭慎墀積極推動學界及女子參與田徑運動，並成功引入商業機構共同推廣。70年代中期，新中國重回國際體壇。1979年，全港第一個全天候田徑運動場在灣仔落成，成為日後田徑運動員的比賽勝地。1980年，粵、港、澳三地田徑隊競賽首次在灣仔運動場舉行。粵港兩地田徑運動員的恆常交流及比賽，從此展開。

踏入80年代，香港步入黃金10年，在經濟、民生、文化、娛樂等領域都媲美鄰近一線地區。政府的新市鎮規劃發展都加入運動場設施。可惜，這些場地只限於地區學校作校運會之用。體育政策方面，政府多番改動決策及執行部門。這年代，田徑運動員代表香港參加國際賽事漸多。1983年，田總首辦亞洲城市青少年田徑邀請賽。青少年的培訓漸見成效。

97香港回歸，標誌着香港社會的新一頁。1990年成立的香港康

體發展局於 2004 年解散，精英運動員的培訓事務改由香港體育學院負責。民政事務局負責制定香港康體發展政策和相關法例，並統籌康體設施的規劃工作，轄下體育委員會亦於 2005 年 1 月 1 日成立，下設 3 個事務委員會，分別是「社區事務委員會」、「大型賽事委員會」及「精英體育事務委員會」。「普及化」、「盛事化」及「精英化」成為特區政府體育政策的三大方針。

香港田徑運動由最初私人體育會所及民間體育團體主導，經歷漫長歲月才得到港英政府在政策上的支持。整個體育發展亦見證了香港從一個小漁港，發展到今天的成就。香港田徑發展伴隨着社會結構和經濟活動的演變。回顧西方體育運動來華，香港是橋頭堡。輾轉百多年間，運動競技不單展示國家軟實力，亦是社會的主要凝聚力。回顧歷史，願拓展新視野，盼香港在各方面都有美好明天。

為了使田徑運動繼續薪火相傳，本書作者所得的版稅會悉數捐給香港田徑總會，幫助有需要的田徑運動員。

楊世模

2022 年 10 月 31 日，香港

推薦序
高威林

　　田徑一向被視為「運動之母」，究竟田徑在香港的發展從何時開始？本書詳列細節，向各界對田徑愛好人士介紹，內容豐富，具有歷史價值。適逢於香港田徑總會 70 周年出版，實為洽當。

　　香港田徑發展經歷了 180 年，從最初未有一個組織開始，至香港田徑總會成立，當中經過一羣熱愛田徑的人士默默耕耘，抱着運動員永不言敗的精神，懷着堅定信念，積極將田徑運動發展及推廣下去。總會從一個業餘組織，在沒有任何經濟支援下，走過一條不平凡的路。今時今日，政府在資源分配上、場地改善上，以及商界熱心資助下，每年都成功舉辦不少各項賽事，邁向當初訂立的目標，推行田徑界的「三化」──「盛事化」、「普及化」和「精英化」。

　　日月轉輪萬天回，斗轉星移七十載，在此恭賀香港田徑總會成立70 周年，會務興隆。70 年來，香港田徑總會努力不懈，直到香港特區政府大力推廣全民運動，讓大眾漸漸重視運動與健康的重要性。如今香港田徑總會略有所成，積極支持精英運動員培訓事務，以及與國際性體育賽事接軌等。未來香港田徑總會仍會繼續積極前行，為推廣本地田徑運動繼續努力。

過往經濟起飛的年代，運動項目未受重視，而田徑總會上下努力不懈，跋鱉千里。承蒙各運動員一直以堅持的汗水灌溉，從 1997 年初次舉辦香港渣打馬拉松起，發展至今，已成為世界知名的香港盛事。

本書作者楊世模博士蒐集了很多香港田徑界自 180 年前開始至今的記錄，並獲得資深田徑教練彭冲先生提供寶貴資料，兩人在田徑界的貢獻有目共睹，在此表示謝意。

<div style="text-align: right">

高威林

香港田徑總會首席副會長

前香港業餘田徑總會主席

</div>

推薦序
李志榮

「田徑運動員」、「田徑人」與「燃燒吧田徑魂 —— 香港田徑百年的足跡與承傳」

田徑是一項透過訓練提高身體運動能力並用以競賽的活動，參與其中的，當然是「田徑運動員」。

田徑競技的特點，是在一個公平的規則下，運動員訂立個人目標，通過刻苦訓練，克服種種困難和失敗，不斷突破自我的過程。曾經認真參與田徑的運動員，都會潛而默化培養出一種務實進取，勇於拼搏的素養，因而終身受益。不少「田徑運動員」在離開比賽舞台後，仍然會心繫田徑，致力回饋田徑發展工作，變成「田徑人」。香港田徑由開始發展至今，一直都是由這些「田徑人」參與推廣、組織、教練、裁判等等不同範疇的工作而推動的。

彭冲先生和楊世模博士既是出色的「田徑運動員」，也是「田徑人」的表表者。我也有幸從 90 年代開始，先後參與香港業餘田徑總會執委會和香港田徑隊的工作。在此期間，彭冲先生不時給予我鼓勵和支持，楊世模博士更是我長年戰友。

在推廣工作之外，今次彭冲先生和楊世模博士利用他們對香港田

徑的深入認識和個人學養，花費大量心血完成「燃燒吧田徑魂 —— 香港田徑百年的足跡與承傳」一書，以香港社會的發展為背景，詳細記敘香港田徑在近 100 年以來的重要事項、比賽、活動和運動員足跡，是為香港田徑界在歷史上和學術上，留下寶貴記錄，亦代表香港「田徑運動員」和「田徑人」對田徑運動的無比尊重。

香港田徑的發展成效，與田徑界所有持份者的羣策羣力息息相關。隨着香港社會對體育日益重視，香港田徑越趨普及，運動員在國際比賽屢創佳績，各項比賽的組織、裁判和工作人員都深獲好評。從「燃燒吧田徑魂 —— 香港田徑百年的足跡與承傳」一書回顧不同階段的進程，可讓香港「田徑運動員」和「田徑人」，對參與田徑運動所付出的汗水，有毋負時代使命的欣慰，對田徑進一步的發展，亦充滿期盼。

李志榮

前香港業餘田徑總會首席副主席、主席

香港田徑總會名譽副會長

香港田徑隊管理委員會主席

推薦序
關祺

　　田徑是人類最傳統的運動，亦是全體育界最多人參與的項目。每個地區的田徑運動都有其獨特的發展歷史和模式。香港田徑總會在 1951 年正式成立，於 2021 年慶祝成立 70 周年紀念。其實，香港的田徑活動早於 19 世紀初已經開展，根據歷史記錄，1877 年已經有的田徑比賽獎金。屈指一算，香港田徑運動已經有近 150 年歷史！

　　彭冲先生和楊世模博士一生都緊貼香港田徑運動，他們那顆熱愛田徑的心，仍在激動地跳動着，以「一日田徑，一世田徑」的情懷，把自己的知識、經驗，無私地奉獻出來，再加上深入考察、搜集資料，花了不少寶貴的時間埋頭苦幹，終完成了這部《燃燒吧田徑魂 —— 香港田徑百年的足跡與承傳》。

　　這本書記述了香港田徑界長久以來鮮為人知的奮鬥經歷，歷代「田徑人」為香港所作出無私貢獻。當中的故事扣人心弦，滿載了成功和失敗、勇氣和毅力、淚水和笑顏。當我閱讀這本珍貴的歷史記載書後，仿如經歷了一次感動非凡的旅程，心情興奮得久久不能平伏，所有田徑前輩、精英運動員、幕後英雄都出現眼前，他們高尚的風範、熱愛田徑的心、不畏艱辛的精神，令人肅然起敬。

　　對歷代田徑前輩、精英運動員感言：

彭澤橫琴，高瞻遠矚才多博。
大盈若沖，深耕細作碩果纍。

彭沖先生自 50 年代開始大力推動香港體育發展，他本身是一位田徑精英運動員，曾經代表香港出席兩屆亞運會。退役後，他歷任港協暨奧委會要職，深入認識不同的運動項目，是香港體育發展過程的一本「活字典」。他在體壇被公認為大公無私的君子，行事光明磊落。他一生都為香港體育發展帶來建樹，碩果豐盛，居功全偉。

向彭沖先生致意：

世頌良師，出類拔萃如伯樂。
模範君子，弘揚田徑耀香江。

楊世模博士與我相識超過 40 年，大家都一直在香港田徑總會共事。他終生不渝熱愛香港田徑，從學界運動員到成為香港田徑運動代表，再服務香港田總會，擔任執委和教練導師。他對理想和公義的堅持令人佩服。他努力發展香港田徑代表隊，對全體運動員都盡心盡力去栽培。他處事公正、高瞻遠矚、勇毅非凡，今次他撰寫這本田徑發展史，探古尋源，用不同途徑去收集珍貴的資料，拜訪各位田徑前輩、報社、圖書館、大學資料庫等等，務求得到最真實的史料。他那種一絲不苟的態度，是我們學習的典範。

《燃燒吧田徑魂 —— 香港田徑百年的足跡與承傳》令我們加深認識香港田徑發展的過程，在傳承香港田徑工作上發揮很大的功能。我衷心推介此書給各位熱愛運動，特別是香港田徑的支持者。

關　祺
香港田徑總會主席

第一章

香港開埠初期的體育發展

1
洋人在港積極建設私人體育會所

香港在英政府佔據前是一個中國邊陲的海灣小島，由於位處沿海，過去是傳統的漁農社會，以漁農業為主要經濟活動。英軍進佔香港島後，隨即在香港島進行人口普查。根據 1841 年《中國叢報》記載，當年全港島人口僅為 7,450 人。最多人聚居是赤柱，有 2,000 人，佔港島整體近 27%。開埠後香港漸漸崛起成為重要商港，其中轉口貿易尤其舉足輕重。初時的港英政府和外商，一般都視香港為轉口港，並沒有帶來大量移民。1844 年的第一份《香港年報》(Hong Kong Blue Book) 顯示，人口統計為 19,463 人，當中只有 454 名歐籍人士。中國人依然可以保留他們傳統和封建的生活方式。此後隨着香港範圍逐漸擴大和社會發展，人口亦急速增加。1862 年人口已約 120,000 人，1901 年更升至 283,975 人，當中華人近 97%，達 274,543 人。

在華洋雜處下，香港外籍人士帶來了西方建築風格及生活模式，當中自然包括西方的體育活動。這些體育活動在華人社會是從未遇過的，居港的外國團體好輕易得到港英政府撥地建立會所。最早期成立的是從廣州南遷的域多利遊樂會 (Victoria Recreation Club)，該會於1837 年在廣州成立，主要是一個划艇及帆船的會所，在 1849 遷往香港，初時命名為 Victoria Regatta Club，專注帆船運動，但並不成功。1872 年，恢復採用原名 Victoria Recreation Club 至今，並加設游泳、划艇項目及加建一個健身會所。1907 年在當時香港大會堂的海旁建立會址，與 1844 年成立的香港會所 (Hong Kong Club) 及 1851 年成立的香港木球會 (Hong Kong Cricket Club)，鼎足而三，雄據中環核心地帶。香港木球會盤踞於中區遮打道達 124 年，直至 1975 年才從中區搬至現

今黃泥涌峽道。

域多利遊樂會的首任會長為時任港督堅尼地（Sir Arthur Kennedy），地位及優勢顯然易見。1908年，會員人數已超過300人。域多利遊樂會在1895年首辦周年田徑比賽。事實上當時的港英政府對外籍人士的休閒傳統習慣愛護有加，他們要求申請地段建築體育設施及會所，一般都獲得批准，因此以印度及東南亞裔人為主的印度遊樂會（Indian Recreation Club）於1890年在香港掃桿埔成立。葡萄牙裔移民也不甘後人，在中環創了西洋會所（Club Lusitano）。

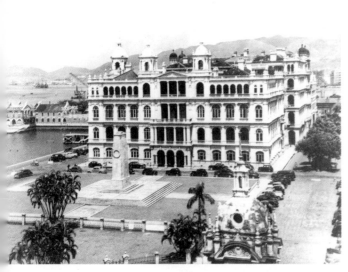

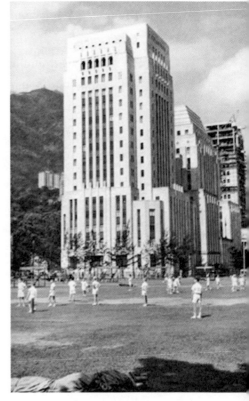

▲ 正方為香港會會所，左方有船舶延伸至海為域多利遊樂會，香港會會所右邊草地為香港木球會場地。

▶ 香港木球會的另一位置圖，前方為舊中國銀行及滙豐銀行。當時的木球會，除了是外籍會員作休閒體育活動外，間中也開放予英童學校作體育課活動。

二十世紀初期，港英政府開始發展九龍半島。九龍半島中部的山坡是英軍練習場地，俗稱「打靶山」。1902 年，為紀念英皇愛德華七世（Edward VII）登基，港英政府將打靶山改名為「King's Park」，中文譯為「王囿」，即皇家花園的意思（香港重光後以粵語音譯京士柏）。當時港英政府考慮把這荒地發展為運動場地，非華人羣體洞悉先機，紛紛向政府申請設立私人會所。九龍木球會（Kowloon Cricket Club, 1908），以居港葡萄牙人為主的九龍西洋波會（Club de Recreio, 1911），九龍草地滾球會（Kowloon Bowling Green Club, 1905），三軍會（United Service Recreation Club, 1911）等都分別獲得撥地，在京士柏附近建立會所。直至 1926 年，華人團體南華會才能在這片土地上興建七個網球場。當時的情況就如英籍體育編輯 J.W. Bains 於 1908 年在 *Twentieth Century Impressions of Hongkong, Shanghai, and other Treaty Ports of China*[1] 一書中的論述：It is questionable whether [in] any other part of His Majesty's dominions sport has so many adherents proportionately as are to be found within the narrow confines of Hong Kong.

根據 Bains 於 1908 年報導，二十世紀初的體育活動主要是居港的外籍人士參與。夏天多是游泳活動，陸上戶外活動主要就是賽馬、木球、足球、高爾夫球、田徑、草地滾球等。當時的戶外體育場地，主要在港島黃泥涌谷的跑馬場。這裏除了跑馬場外，亦有足球場、網球場、草地滾球等。同時亦是香港足球會（Hong Kong Football Club）、公務員會（Civil Servant Club）及警察會（Police Club）會所的所在。九龍半島就只有 1905 年使用的京士柏公園及在 1906 年啟用的三軍遊樂場。前者就是後來九龍木球會（Kowloon Cricket Club）及九龍草地滾球會（Kowloon Bowling Green Club）的會址；而後者當然就是留作駐港

1　*Twentieth Century Impressions of Hongkong, Shanghai, and other Treaty Ports of China* (1908) Stephen Troyte Dunn, Pedro Nolasco da Silva, Ts'o Seen Wan, Arnold Wright, G. H. Bateson Wright, edited by Arnold Wright

英軍使用了。

這些私人體育會所都是為外籍人士而設。以域多利遊樂會為例，初時的會員主要是葡萄牙人、印度人、波斯裔、英籍人士及海外華人，直至 1952 年才開始容許本地華人成為會員。而當時的非華人，以 1910 年為例，全港人口 319,803，華人達 307,388，非華人只有大約 10,000 人，少於 3.5%。但全港私人會所，都是外籍人士專用，如香港木球會只限英國人加入。本地華人社會賢達何啟爵士和韋寶珊爵士有鑑於此不對等情況，便於 1910 年代，聯名向港英政府申請撥地建設一個草地球場，提供華人休閒活動。港英政府於是在大坑村撥出一塊土地讓何啟爵士同寅興辦「中華遊樂會」。畢竟這會所只是提供予一小撮華人精英使用，一般市民大眾很難參與。

2

駐港英軍、教會團體、私人會所——
香港田徑的啟蒙

正規的田徑比賽在十九世紀初期已經在英國軍校及學校舉行。最早在軍校的田徑比賽可能是 1812 年在 Sandhurst，英國皇家軍事學校（Royal Military College）所舉行的軍人田徑比賽。最早的學校田徑比賽是 1850 年在 Exeter College, Oxford 的學校田徑賽。香港被英國佔領後，駐軍是必然，而港英政府亦要承擔駐軍軍費，根據《香港政府年報藍皮書》（Hong Kong Blue Book）1900 年的紀錄，當年駐軍人數已超過 5,000 人而港英政府軍費負擔是 £ 57,273.16.5[2]，佔該年度英軍駐港總開支的 18.8%。

駐港英軍的訓練模式及運動競技自然源於英國，根據英文報紙 The China Mail、Hong Kong Daily News、South China Morning Post 等報章的記載，香港最早有紀錄的田徑比賽可能是 1866 年駐港英軍的軍部比賽，地點在黃泥涌的跑馬地。根據報章記載[3]，英軍往後都有自己舉辦的周年田徑比賽或參與私人會所的年度嘉年華式田徑比賽。當

1877 年 3 月 10 日 China Mail 報導有關駐港海陸兩軍運動會，100 碼冠軍可得獎金港幣 7 元！

2　此金額為舊英鎊，銀碼為：57,273 鎊 16 先令 5 便士。

3　The China Mail, 1866

中有些比賽，竟然是有獎金的！

學校方面，1843 年，蘇格蘭傳教士馬禮遜（Robert Morrison）把創立於馬來西亞馬六甲的英華書院遷至香港，開展了教會團體在港的辦學事業。隨之而來是美國浸信會、倫敦傳道會、美國公理會、英國聖公會和羅馬天主教會。教會學校得到香港政府支持，發展迅速。1862年，港英政府興辦第一所學校 —— 中央書院，後改稱皇仁書院。第一個有報導的學校運動會是在 1881 年舉辦的全港公立學校運動會，地點在香港木球會，共有 18 項賽，當中包括由港督頒獎的 1/4 英里賽事 [4]。1900 年，全港有 13 間公立學校，學生人數介乎 16 人到 1,440 人，人數最多的是皇仁書院。輔助學校主要由教會開辦的有 91 間。人數介乎15 人至 360 人。人數最多的是聖約瑟學校。此後，這些學校都開始有其各自的運動會。

在私人會所方面，最先舉辦嘉年華式田徑比賽的是域多利遊樂會。據南華早報記載，1906 年是第九屆。當時的比賽，只開放給域多利遊樂會會員及友好會所會員如香港會所（Hong Kong Club）、德國人會所（Club Germanis）、西洋會所（Club Lusitano）、太古會所（Taikoo）、九龍草地滾球會（Kowloon Bowling Green Club）、香港木球會（Hong Kong Cricket Club）、香港皇家遊艇會（Hong Kong Royal Yacht Club）及九龍木球會（Kowloon Cricket Club），所以田徑比賽純屬私人會所體育活動而已。

4　Hong Kong Daily Press, 1881 年 4 月 2 日

3
第一屆香港田徑錦標賽於 1908 年舉行

英國業餘田徑總會在 1880 年成立，香港被佔領後，宗主國的運動總會形式自然延伸至香港，最積極者是駐港英軍。事實上在沒有田徑總會之前，私人會所如：域多利亞遊樂會、香港足球會、女子遊樂會（Ladies Recreation Club）等，每年都為其會員舉辦田徑比賽，可惜卻缺乏相關組織統籌及帶領田徑發展。根據 1907 年 7 月 27 日南華早報報導，當年就有熱心人士動議成立香港業餘田徑總會（Hong Kong Amateur Athletic Federation），並在 8 月 8 日舉行第一次同寅大會。同年 12 月，新成立的香港業餘田徑總會（田總）申請在九龍京士柏興建一個 440 碼的正規田徑場。當選主席英軍中校布克（Lieut Col Broke）和京士柏附近的兩個私人會所 —— 九龍木球會及九龍草地滾球會協商，結果敲定田徑場環繞九龍木球會建造。田徑場在 1908 年 7 月 13 日由當時港督盧吉（Sir Frederick Lugard）開幕，同日也是九龍木球會會所揭幕，當日衣香鬢影，出席嘉賓多達 400 人，南華早報有詳細報導。

港督盧吉在為九龍木球會會所揭幕時，在為九龍木球會奠基時引以為傲地重申：「英國人所到之處，首要任務是與建跑馬場、馬球場、木球場⋯⋯（編者譯）」[5]，可見英國人對體育的重視。事實上，盧吉不單重視體育，對教育尤其關注，香港大學落成就是他任內其中一項功績。而木球會會長是印裔商人麼地（H.N. Mody）也是其中一個主要捐獻者。

田徑場的啟用儀式由主席布克中校、麼地（田總榮譽副會長）及

5　南華早報，1908 年 7 月 13 日

H.L. Garrett（田總秘書長）陪同港督盧吉踏上延伸至田徑場的紅地氈。盧吉第二次蒞臨田徑場是同年 11 月 13 日，那是田總舉行的第一屆田徑錦標賽。徑賽賽事包括 120 碼、120 碼跨欄、半英里及一英里賽跑；田賽賽事包括跳遠及跳高。成績如下：

賽事	勝出者	成績
120 碼	A Soares	13 秒
120 碼跨欄	P. Linton	20.2 秒
半英里	A Combes	2 分 13.8 秒
一英里	A.R. Ellis	5 分 4 秒
跳高	P. Linton	5 呎 2 吋
跳遠	F.G. Carroll	19 呎 9 吋

　　盧吉在頒獎禮致詞中，特別提及即將離任的主席布克中校，讚揚他是整個總會的靈魂，不但勞心勞力負責設計規劃整個田徑場，更額外墊支建造。據報，當時估計造價是港幣 2,000 元 [6]。最後造價是港幣 2,123.87 元，而總會只籌得港幣 665 元，其餘款項要由主席墊支。以當年工資計，輔政司的年薪是港幣 10,800 元 [7]，港幣 2,000 元可能已是布克中校半年薪金了。布克中校在同年 11 月隨軍團離港，墊支款項能否取回就不得而知了。無論如何，他必定是一個熱愛田徑運動的英國人。布克中校的繼任人是霍斯醫生（Dr Forsyth），也是一名賽跑選手。第二年的田徑錦標賽在 1909 年 12 月 18 月舉行，項目包括跳高、跳遠、440 碼跑、半英里、一英里、120 碼跨欄、鉛球等項目。報名費是每項 1 元 [8]。當時任教皇仁書院的體育老師（Gymnastic Instructor）年薪

6　南華早報，1907 年 12 月 30 日及 1908 年 6 月 11 日

7　Hong Kong Blue Book, 1907

8　南華早報，1909 年 12 月 1 日

也只不過是 270 元，即月薪 22.5 元[9]。報名費 1 元，已超過他一天的工資了。在政府學校當信差的，年薪 96 元，即月薪 8 元[10]，以當時的生活水平來看，能參與比賽的人士必定是生活比較富裕的一輩了。

　　1910 年，田徑總會舉辦了一場長途賽跑，路線大約是從香港仔鴨巴甸船塢經薄扶林道及堅道至中環香港木球會，距離約 6 英里。田總為答謝創會主席布克中校的無私奉獻，將比賽定名為布克中校挑戰杯（Broke's Challenge Cup）。據報導當時有 20 人報名，比賽當日有 15 人報到，冠軍是外國人盧深（Rosam），完成時間是 33 分。田總更在 1914 年獲豁免社團註冊。其後，田總間中舉辦周年田徑錦標賽，但似乎未獲其他私人會所支持，加上田徑跑道的使用又和木球會場地有所衝突，田總未能突顯領導地位，最終在 1950 年解散。

HONGKONG AMATEUR ATHLE-
TIO ASSOCIATION.

The ANNUAL ATHLETIC
SPORTS will be held on the
KOWLOON TRACK on SATUR-
DAY, December 18th.
　The events are:—Championships;
High Jump; Long Jump; Hurdles;
Mile; Half Mile; Putting the
Weight; Handicaps—120 yards, 440
yards.
　Entrance fee, $1 for each event.
　The date of closing entries will be
announced later.
　　　　　　　H. L. O. GARRETT,
　　　　　　　Hon. Sec.

◀　1909 年 12 月 1 日南華早報報導，田總周年田徑比賽，報名費每項 1 元。

9　Hong Kong Blue Book, 1909

10　Hong Kong Blue Book, 1909

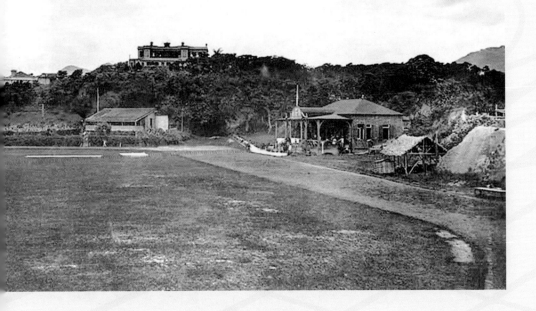

▲ 1915 年九龍木球會場地，圖中淺色部分相信就是當時的田徑場。

▼ 1914 年憲報，刊登了香港業餘田徑總會豁免社團註冊。

320　　THE HONGKONG GOVERNMENT GAZETTE, AUGUST 21, 1914.

EXECUTIVE COUNCIL.

No. 323.—It is hereby notified that the following society has been exempted by the Governor-in-Council from registration under the Societies Ordinance, 1911, (Ordinance No. 47 of 1911), and its name is hereby added to the List of Exempted Societies, published in Government Notification No. 159 of 1914, under the following heading :—

Miscellaneous.
Hongkong Amateur Athletic Federation.

M. J. BREEN,
Clerk of Councils.

COUNCIL CHAMBER,
13th August, 1914.

4

華人體育在港積極發展

4.1 南華體育會成立 —— 創「華人體育」的先河

提到華人運動會的創立，就必須從南華體育會（簡稱南華會）説起。南華會原先是以足球為主的一支球隊，創辦人莫慶就曾這樣描述南華會成立的經過：「南華會之前身，是華人足球會，1908 年，時為清末光緒最後在位之一年。余在本港拔萃書院求學中，嘗與各同學馳騁於綠茵場上，而志同道合者，復有聖士提反書院、育才書社、灣仔書館各校友。華人足球會會員分子，就合有上列數校愛好足球之學生。其時吾人相約練習，乃在大坑學界足球場（即現在中華遊樂會原址）。凡關於會務推進，每在足球賽前聚集取決。經費傾各校友鼎力維持，余嘗出資為球隊添置球衣，興趣之濃，至今尚能回味」[11]。

自港英政府管治後，英式足球很快傳到香港。第一個成立於香港的足球會，要算是 1886 年創會的香港足球會（Hong Kong Football Club），隊員都是駐港英軍。故此，當年的足球賽事，只屬洋人的玩意。在港的華人只忙於生計，而從內地到港的華人，一般都視香港為暫居地，只顧及謀生，沒興趣參加這類洋人玩意。參與足球運動的華人，就僅有英文學校的學生，他們會於課餘之暇，相約於跑馬地球場練習。1904 年，原灣仔書院組織第一屆學界足球比賽，參賽學校有灣仔書院、育才書社、中央書院、拔萃書院等。當時還有參加過中國全運會的中國隊，被推薦為中國全運冠軍的華足聯隊。成員包括有：莫

11　《健民百年：南華會 100 周年會慶》郭少棠著。

慶、葉坤、郭晏波、唐福祥、梁棟芳、郭寶根、黃松相、郭南等出席，聲勢浩大，並發起成立南華足球會，開始與外隊作友誼賽，此即南華體育會的前身。1910 年 10 月，第一屆全國運動會於南京舉行，足球一組比賽則分為五隊，分別代表東、西、南、北、中。全國的五隊隊名即北京、上海、南京、漢口、香港。香港隊因居中國南方，故名南華，而且在全國命名戰皆捷，遂以南華為榮。

1920 年南華會開設銅鑼灣耀華街會所，體育二字從這時開始便在坊間流行。根據 1920 年南華會年報記載：「然本會既已研究體育，養成強國健民建為宗，旨則以遊樂二字命名，尚欠切實，蓋遊也者，玩物適情之謂也 [12]。樂也者，歡喜欣愛之謂也 [13]。於注重體育之義，故有出入，故 12 月 5 日同人大會時，議決改名為『南華體育會』」，並定下會章，每年舉辦運動大會一次：足球、排球、網球、籃球、壘球、游泳、象棋等各項比賽。為執行會務，南華會設立了相應部門配合體育發展，故田徑部亦在 1920 年成立。時任田徑部主任為梁玉堂，由於當時未有運動場，訓練工作未能切實推行。當時大部分香港青年都器重足球，視田徑為枯燥無味的運動，因而興趣較少。當年職員盧俠父在發展會務計劃書中，建議鼓勵全港學生參加田徑訓練，及舉行一年一度陸上運動會，以培育人才，此意見立即獲得同寅支持。

1920 年 2 月 26 號的南華會幹事會會議中，討論會章定下每年須舉辦運動會一次，因遠東運動會已定在 5 月舉行，同時廣東運動會亦會在 4 月間舉行，故建議在廣東運動會之前，舉辦全港華人運動會，以便挑選運動員參加廣東運動會。該會議決在 3 月 25 日至 28 日清明假期之中，挑選一日舉行比賽。籌備工作隨即加快進行，包括商借場地。由於當時南華會並沒有自己的運動場，故由西文主任黃曉雲致函賽馬

12　見朱子遊於藝句註。

13　見禮經樂記篇。

會，借跑馬場為比賽場地。蒙其應允，決定在 3 月 25 日舉行。隨即籌辦雜物安排，勸捐獎品工作等，更印發簡章，以資完善。同時為隆重其事，會方亦致函邀請電車公司派出香港電車穿梭來往跑馬地運動場及市區，方便本會運動員及賓客蒞臨，更邀請孔聖銅樂隊臨場助興，並由南華會永遠會董莫幹生主持揭幕禮。

當時本港華人體育組織欣聞南華會舉辦全港華人運動會，無不磨拳擦掌，報名參加共有 97 人，運動會設有 100 碼、220 碼、440 碼、半英里、一英里、120 碼高欄、220 碼低欄、4 人接力一英里賽跑、跳高、跳遠、擲鐵球等正規田徑項目外，亦加插了三英里單車競賽、220 碼讓步賽、男女穿針 100 碼賽跑、小童賽跑及外國人都可參與的 220 碼賽跑等 16 項賽事，每項賽事報名費為兩角。比田徑總會及其他非華人會所收取的一元報名費遠為便宜。組織及程序亦有條不紊，鉅細無遺，為日後田徑運動會，立下規範。現將當天比賽程序附列如下：

項目賽跑	舉行時間	項目賽跑	舉行時間
100 碼	11:15	220 碼賽跑（萬國人士）**	13:45
220 碼低欄跑	11:30	跳遠	14:00
跳高	11:30	220 碼會員讓步賽跑 *	14:10
440 碼賽跑	11:45	一英里賽跑	14:30
220 碼賽跑	12:00	4 人接力一英里跑	14:45
擲鐵餅	12:00	單車三英里跑 *	15:00
半英里賽跑	12:15	茶會	
休息茶會		全體拍照留念	
120 碼高欄	13:00	運動會結束	
小童賽跑 *	13:15	頒獎	
男女穿針一百碼賽跑 *	13:30	散會	

* 非正規田徑項目
** 歡迎非華人參加

有關運動會當日實況，據南華會 1921 年報所載：「是日天不造美，
大雨如注……各運動員均精神奕奕，嚴肅以待，大有不勝無歸之概」。
各項成績見附表：

	第一名	第二名	第三名
100 碼	李卓波	謝同樂	譚全賦
220 碼	謝同樂	石承坤	梁靄生
440 碼	石永坤	宋耀德	巢錦垣
半英里	梁玉堂	甘福	伍麟祥
一英里	梁應麟	劉慶祥	譚全賦
120 碼高欄	彭錦榮	謝同樂	宋耀德
220 碼低欄	宋耀德	石永坤	林玉英
擲鐵餅	高錫威	謝同樂	李談士
跳高	曾恩濤	彭錦榮	梁蘭芬
跳遠	謝同樂	譚全賦	梁蘭芬

照拍員職會大動運屆一第人華

◀ 一眾主禮嘉賓攝
於馬會主禮席
看台，南華會
1921 年報。

照拍員職體全會大動運屆二第人華港全辦舉會本

人夫庭爐曾之獎頒塲臨爲者立企中正

◀ 第二屆運動會仍
然在馬場舉行，
一眾主禮嘉賓
攝於馬會主禮席
看台，南華會
1922 年報。

4.2 南華會積極爭取興建加山運動場

第一屆全港華人運動會成功舉辦後，南華會決議繼續每年都舉行全港田徑大賽。同年，南華會開始聘用田徑教練，組織田徑隊。第二屆全港華人運動會汲取遠東運動會成功舉辦的經驗，期望達到大型陸上運動會的標準。項目分編甲，乙兩組及公開組。此外又設有外籍人士參加一項特別運動。一項專為南華會會員參加，同時亦增加南華會學校學生運動項目及童子軍運動等。

自 1921 年，南華會每年都舉辦華人運動會，成績一屆比一屆優勝，足證訓練與督導鼓勵之重要性。至 1928 年第六屆，南華會在銅鑼灣加路連山（簡稱加山）興建足球場並附有田徑運動場，因此該屆改在加山舉行．報名參加這次運動會的參賽者亦較歷屆多，從廣州來港的好手亦有多名，個人參加者達 103 人，並有 9 個團體及童子軍 5 旅。

是屆成績乃歷屆最佳，據南華體育會年報如下：

項目	冠軍	亞軍	季軍	紀錄
100 公尺	黃兆良	麥國珍	葉北華	11.6 秒 *
200 公尺	麥國珍	葉北華	黃兆良	26.0 秒
400 公尺	麥國珍	葉北華	鄧仁相	58.6 秒
800 公尺	鄭侶梅	梁無恙	梁現贊	2 分 28 秒
1500 公尺	馮景祥	梁現贊	張紹桂	5 分 21.4 秒
100 公尺高欄	李福申	劉九	黃兆良	19.0 秒
200 公尺低欄	李福申	梁榮照	梁鑑光	30.0 秒
跳高	張榮裕	梁耀才	劉茂	5 呎三吋
撐竿跳高	李福申			2.34 米
跳遠	司徒光	陳光耀	張榮祐	6.18 米
三級跳遠	司徒光	劉九	梁耀才	13.05 米 *
擲標槍	梁無恙	李福申	陳光耀	35.05 米 *
擲鐵球	吳守仁	宋耀德	李福申	10.7 米
擲鐵餅	吳守仁	梁無恙	何兆樞	23.96 米

* 為當屆新紀錄

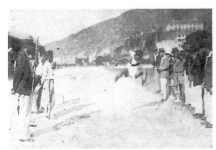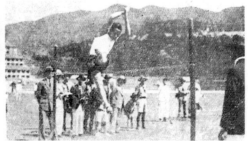

▲ 1928 年第六屆全港華人運動會，在加山落成的南華會運動場舉行的跳高及跳遠項目。

加山運動場實在是得來不易，南華體育會創會後一直沒有自己的運動場。1919年，蒙港府撥出快活谷場 H 區面積 22,000 餘平方呎為體育訓練場所，但因場地狹小，僅可用作網球訓練，同時亦要和其他團體共用，實不宜作足球訓練之用。二十世紀初，加路連山尚未開闢，怪石嶙峋，仍為荒煙蔓草之地，但因鄰近銅鑼灣，交通尚算便利。而香港政府亦於 1898 年刊憲，將銅鑼灣及天后一帶列為休憩遊樂用地[14]，因此，南華會於 1925 年，由時任主席李玉堂呈請港府撥出加路連山為運動場用地。當時，南華足球隊已代表中國足球隊，連奪五屆東南運動會足球冠軍。縱使有這亮麗成績，惜仍未為港英政府接納撥地申請。

1927 年，時任會長利希慎及主席蔡建庸再向港府申請，申述華人體育與香港社會康樂的關係，終獲初允，並於 1928 年首先完成足球場及跑道。同年，第六屆全港華人運動會移師至加山舉行。是屆參加人數大增、項目也較往屆多，皆因得到地利優勢之故。翌年，南華體育會為尊重「香港華人體育協進會」職權，將象徵領導地位的主辦責任交與該會。由該年起，南華會舉辦的運動會改成專為學生及會員而設，只有數項特設競賽是屬於全港公開性質。第七屆運動會在 1929 年 10 月 13 及 14 日舉行，定名為南華體育會第七屆運動大會。參賽資格為南華會會員、南華會附屬學校學生、南華會童子軍。項目分四組：男甲、男丙（身高三尺五寸至三尺九寸）、男丁（身高三尺五寸以下）及女子組。

加山運動場分別在 1932 年 11 月 11 日、1933 年 9 月 23 及 30 日、1934 年 11 月 11 及 12 日、1935 年 11 月 11 及 12 日、1936 年 11 月 10 及 11 日舉辦了第 9 至 13 屆南華體育會運動大會。1935 年 11 月 25 日南華體育會更與廣州光南田徑隊在加山場地作賽。

14　Queen's Recreation Ground Ordinance, 1898

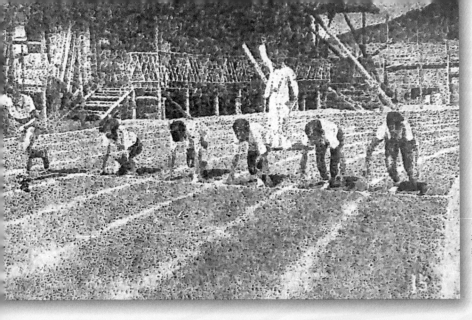

1930 年代，運動員在加山運動場的比賽實況。

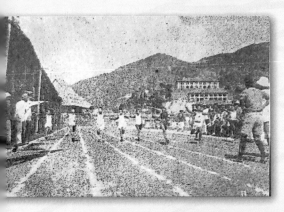

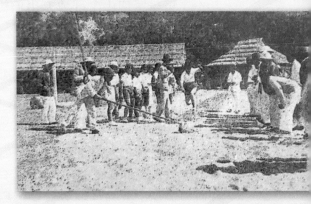

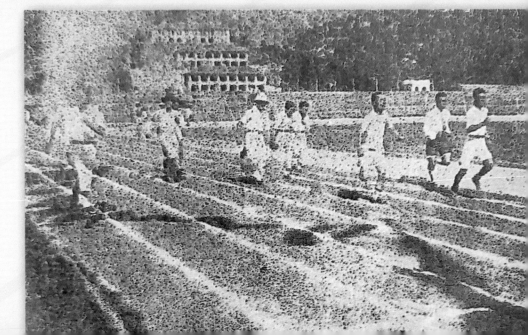

4.3 全港華人力保加山運動場

　　港督金文泰爵士（Sir Cecil Clementi）於 1929 年 4 月成立遊樂場地事務委員會（Playing Fields Committee），成員 11 人，當中只有 2 名華人（羅文錦及曹善允），主席是輔政司修頓（Wilfrid Thomas Southorn），中華基督教青年會總幹事麥花臣（John Livingstone McPherson）為值理。委員會目標是檢視香港，九龍的現有遊樂場地設施及為將來遊樂場設施策劃提出指引。南華會雖先後獲政府撥出加山內 A，B 兩段共 217,000 英呎興建運動場。但到了 1930 年 4 月，委員會提交建議，其中一項是將加山全部地方出價標投（估值港幣 1,500,000 元），所得之款項可用作開發鴨巴甸區（即今香港仔）。

　　幸而這份報告並未獲得全體成員贊同，其中羅文錦爵士及立法局議員布力嘉（J.P. Braga）力排眾議，詳列理據指收回加山運動場之不可行。其理據包括：加山地價遠遠不及位於中環核心的香港木球會（估值超過港幣 5,500,000 元）；同時，加山鄰近的掃桿埔已發展為較完善的私人會所體育場地，已撥地給南華會興建運動場的加山地段，正好將整個加山及掃桿埔發展為港島運動場地中心，當中最有力的論據是以當時全港有 87.33 公畝運動場地，華人能使用的只佔 12.97 公畝（14.75%），以當時人口推算 [15]，全港人口約有 770,000 人，而英籍及非華裔人士約有 19,000 人，即華人佔 97.5%，但可用的運動場地卻只得 12.97 公畝（包括已批給南華會加山的約 5 公畝場地）。運動場地分佈可參照附表：

15　　Hong Kong Blue Book 1930

場地	面積
黃泥涌遊樂場地（即快活谷一帶）	24.24 公畝
掃桿埔遊樂場地	10.36 公畝
英女皇遊樂場地（銅鑼灣天后及中華遊樂會一帶）	11.67 公畝
京士柏公園遊樂場地	34.49 公畝
加山遊樂場地	6.57 公畝
合共：	87.33 公畝
英籍人士	28.94 公畝（33%）
英軍（陸軍）	9.53 公畝（11%）
英軍（海軍）	13.68 公畝（15.75%）
華人	12.97 公畝（14.75%）
學校，警察，聖約瑟書院及其他非華人人士	22.21 公畝（25.5%）

　　布力嘉又力陳：南華會有 40,000 會員及華人體育鍛煉場所之重要性。事實上，南華會場地原是撥給海軍，但海軍以該地荒蕪，怪石嶙峋，開發費用不菲而婉拒。然而，南華會在 1927 年獲短暫租場地，仍動用巨資，將加山夷為平地，並率先在 1928 年舉行第六屆全港華人運動會，南華會亦聯同全港人士展開護場運動。中西報章亦抨擊特委會決策之不當，而時任立法局議員布力嘉亦仗義執言，極力斡旋，終獲政府批准保留。

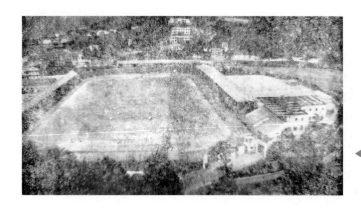

◀ 建成後南華會加山場館鳥瞰圖，刊於南華會年報，題為我們的夢實現了。

5
修頓運動場落成的由來

1930 年 1 月的《運動場委員會報告書》其中一項建議，是將在盧押道與柯布連道之間的一片填海土地，面積約 154,633 平方呎，興建一個為灣仔兒童而設的遊樂場，目的是希望街童能夠有一片土地玩樂，不致在街上流離浪蕩。修頓亦以英屬殖民地科倫坡（Colombo）為案例，認為此舉有利於香港社會發展。1933 年，修頓牽頭成立了兒童運動場管理會，以關懷街童和貧窮兒童，透過運動幫助他們健康成長。1934 年，修頓遊樂場落成，並交予兒童遊樂場協會（今香港遊樂場協會）管理。1935 年兒童遊樂場協會組織了香港歷史上首屆 —— 全港街童田徑競技運動大會，原本日子為 1 月 27 日，後因天雨關係，改在 2 月 9 日。據報當時參加人數達千人，競技會的前三名得獎者都獲贈毛巾、毛筆、肥皂等日常用品作為獎品。此外，凡參賽者都可獲鉛筆、麵包和荷蘭水（汽水）作獎勵。直到 1941 年，日本佔領前夕，協會依然在修頓舉行兒童周年運動大會，兒童運動的風氣逐漸形成。

◀ 全港街童運動會，天光報，1935 年 2 月 10 日。

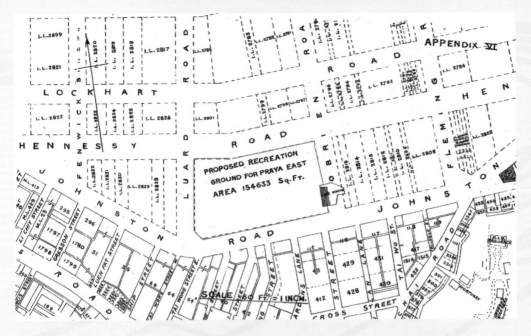

▲ 1930 年《運動場委員會報告書》中所規劃的修頓球場（Appendix VI, Report of the Playing Fields Committee）。

▼ 早期灣仔修頓運動場舉行的田徑比賽。

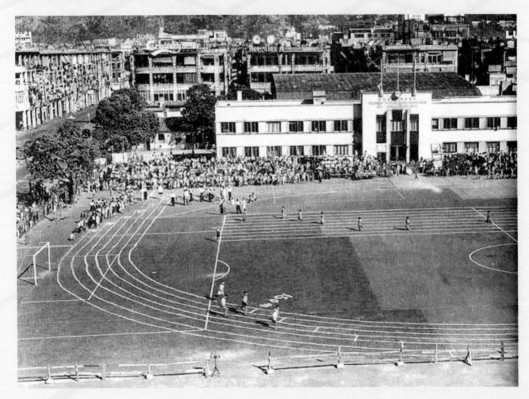

6

香港華人參與中國史上第一次全國運動會

1910 至 1948 年，中國一共舉辦過七屆全運會。這段期間經歷了晚清政府、北洋軍閥割據及國民政府三個不同的統治時期。

中國全國運動會始於清末宣統二年（1910 年）在南京舉辦的「南洋勸業會」。南洋勸業會實則是洋為中用，源於晚清 1905 年間，清政府派載澤、兩江總督端方等五大臣出使歐美考察，途中參觀了在意大利米蘭舉辦的世界博覽會與漁業賽會。回國後，端方建議清政府仿效西方進行產業大競賽，以激勵國人實業興國的鴻志，所以南洋勸業會是中國史上首次官辦國際博覽會。

1910 年 6 月 5 日，南洋勸業會在南京揭幕。就在會展期間，上海基督教青年會美籍傳教士愛克斯納（Max J. Exner）認為推廣體育概念有助於宣教，並認定規模盛大的南洋勸業會是千載難逢的機會，於是他倡議在會展期間組織一次具全國性規模的體育賽事。他的建議得到當時在內地的基督教辦學團體熱烈支持。清政府也覺得這能壯大勸業會的聲勢，所以也樂見其成。南洋勸業會舉辦期間，也就是 1910 年 10 月 18 日至 10 月 22 日，全國體育界人士在南洋勸業會的場地，舉辦了中國有史以來第一次全國性的運動會。由於當時並沒有正規的運動場，所以和其後的全港華人運動會一樣，商借當年南洋勸業會的跑馬場舉行。由於這運動會主要是院校間競技，所以是「全國學校區分隊第一次體育同盟會」。不過，當時已有媒體將其稱為「全國運動會」或者「全國運動大會」。是屆運動會，據南華會 60 周年年報記載，香港有參加足球及田徑賽事。以南華會為代表的足球隊，奪得冠軍；而

田徑賽仍獲多項獎品。郭兆仁個人獨得全國高等組 440 碼、880 碼及中等組 50、100、150 及 440 碼金牌！

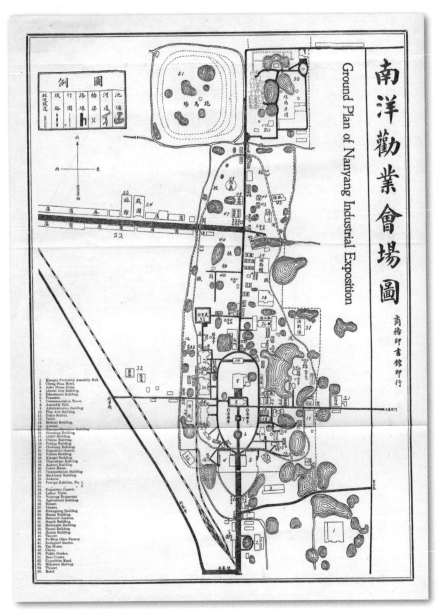

▲ 南洋勸業會場平面圖，跑馬場就在圖中正上方。

第二屆全國運動會在 1914 年於北京天壇
舉行。這兩次運動競技美其名是全國運動會，
實際上主要是居於內地的外籍人士籌辦及參
與。究其原因，是內地有學識辦理體育事業
者甚少，故不得不借助外力。到 1924 年在武
昌舉行的第三屆全國運動會，才規範以遠東
運動會規定為典。1930 年 4 月 1 日至 9 日在
浙江省杭州市梅東高橋運動場舉行的第四屆
全國運動會，南華會田徑好手司徒光在三級
跳遠及跳遠分別奪得金牌 (13 米 39) 及銀牌。
三年後即 1933 年在南京舉行的第五屆運動
會，司徒君在三級跳以 14.29 米衛冕成功。[16]
這可說是香港田徑選手在新中國前的七屆全
運會中的最好成績。

▲ 三級跳遠好手司徒光，南
華體育會年報。

16　資料來源：舊中國體育見聞，王振業編人民體育出版社，1984 年。

7
遠東運動會的興起與落幕

1898 年美國從西班牙手上奪得菲律賓羣島成為殖民地後，菲律賓每年都舉行傳統嘉年華會節日。除了花車遊行之外，還加上西方的賽跑項目以增加節日氣氛。帝國主義在殖民地扎根，利用西方體育運動競技，美化宗主國及薰陶原住民是很好的手段。事實上，從十六世紀到二十世紀，歐美國家處處拓展殖民地。二十世紀，泰國（暹羅）鄰近國家如越南、柬埔寨、老撾已經是法國殖民地，而西邊的緬甸是英國的殖民地。泰王善用其外交手腕，遊走兩國之間，雖然部分國土被吞併，但始終未被全面殖民。日本自明治維新後，已迅速轉化為現代化國家，其後更在 1895 年的中日甲午戰爭，打敗清廷時的中國。反觀晚清中國仍然閉關自守，終於列強處處進逼，簽下多條不平等條約，將沿海地區割讓成為其管轄範圍。

當現代奧運會成功在 1896 年於希臘雅典舉行的時候，歐美等國都紛紛熱烈參加及支持。美國作為體育強國而菲律賓又是其殖民地，自然想將奧林匹克精神灌輸予殖民地子民。1910 年，來自美國擔任菲律賓基督教青年會（YMCA）體育運動主管的布朗（Elwood Stanley Brown）積極啟發、誘導當地居民參與體育運動。1911 年，他向當時的菲律賓總督 William Cameron Forbes 提議創立菲律賓體育會（Philippine Amateur Athletic Federation）。同年，布朗藉一年一度的嘉年華會，邀請了中日兩國的選手前往菲律賓首府馬尼拉，參加嘉年華會中的運動項目。有了這個契機，布朗分別前往中國及日本，聯繫兩地的基督教青年會，建議在菲律賓、中國、日本三個國家輪流舉行洲際運動會。每兩年舉辦一次，並提議命名為遠東奧林匹克運動會（Far East-

ern Olympic Games），後易名遠東運動會（Far Eastern Championship Games）。這倡議得到中日兩國同意，並決定在次年 2 月在菲律賓首都馬尼拉首次舉辦，這就是遠東運動會的誕生。這個有美國在背後主導的運動會，當時就有報章用漫畫形式，諷刺山姆大叔（Uncle Sam，意指美國）如何教導缺乏運動知識的亞洲人，參與公平競爭的體育運動。

這個遠東運動會一共舉行了 10 屆、分別在中日菲三地舉行。1934 年在馬尼拉舉行的第 10 屆遠東運動會前，日本以加入滿洲國為藉口，企圖把中國東北三省變成日本東亞共榮圈內的一個殖民地。日本的橫蠻行徑，當時香港工商日報亦有報導。

在第 10 屆賽事閉幕後舉行的執委大會，日本再欲將偽滿洲國加入遠東體育協會，中國斷言拒絕，在拒絕不果下憤而退席抗議。日本與菲律賓突然通過解散遠東體育協會另行成立東亞業餘體育協會。加上 1937 年 7 月 7 日盧溝橋事變，日本全面侵華展開，中國亦宣佈退出遠東運動體育協會，舉行了 10 屆的遠東運動會就此結束。

▲ 各類以漫畫形式向亞洲人講解運動知識，圖片出自：*The Olympiad - La "Olimpiada"*. Philippines Free Press, 10 May 1919 :1 (Courtesy of the Library of Congress)。

本報特約專電

遠東運動會將展期舉行

偽國參加問題難決

圓桌會中日代表昨有劇烈爭辯

將提交遠運執委會或大會解決

我方態度堅決必要時退出遠運

▲ 香港工商日報，1934 年 4 月 11 日。

歷屆遠東運動會舉辦地點及勝出國家

年份	屆數	日期	主辦城市	主辦國家	勝出國家
1913	1	2 月 3-7 日	馬尼拉	菲律賓	菲律賓
1915	2	5 月 15-21 日	上海	中國	中國
1917	3	5 月 8-12 日	東京	日本	日本
1919	4	5 月 12-16 日	馬尼拉	菲律賓	菲律賓
1921	5	5 月 30-6 月 3 日	上海	中國	菲律賓
1923	6	5 月 21-25 日	大阪	日本	日本
1925	7	5 月 17-22 日	馬尼拉	菲律賓	菲律賓
1927	8	8 月 28-31 日	上海	中國	日本
1930	9	5 月 24-27 日	東京	日本	日本
1934	10	5 月 16-20 日	馬尼拉	菲律賓	

遠東運動會三國歷屆得分

屆數	團體冠軍及分數	團體亞軍及分數	團體季軍及分數
1	菲律賓（65分）	中國（40分）	日本（11分）
2	中國（41分）	菲律賓（39分）	日本（11分）
3	日本（49分）	菲律賓（48分）	中國（21分）
4	菲律賓（71分）	中國（33分）	日本（21分）
5	菲律賓（59分）	日本（41分）	中國（12分）
6	日本（138.1分）	菲律賓（95.7分）	中國（7.2分）
7	菲律賓（154.3分）	日本（69.3分）	中國（14.3分）
8	日本（106.5分）	菲律賓（58.2分）	中國（0分）
9	日本（131.5分）	菲律賓（31.5分）	中國（1分）
10	日本	菲律賓	中國（7分）

8

香港運動員在遠東運動會的參與

1913 年 2 月 3 日至 7 日，第一屆遠東運動會在馬尼拉舉行，比賽項目包括田徑、游泳、足球、籃球、排球、棒球及網球。根據王振業主編的《舊中國體育見聞》[17]，參與的國家有中國、菲律賓及日本。中國共派出 36 名選手，當中廣東省佔 30 人，參加了足球、游泳及田徑三個項目。足球、游泳兩項選手全部選自華南，而田徑以廣東南武學校為骨幹。日本在第一屆只派出棒球隊及數名田徑運員。而根據國際田聯的記載，參與第一屆田徑項目的國家及地區，還包括馬來西亞、泰國及香港。根據本地報章報導[18]，香港代表是以中國華南地區參加，共有田徑 6 人、游泳 5 人、網球 2 人及香港足球隊。領隊是中華基督教青年會秘書長 F.H. Mohler。至於中國華北的領隊，亦是內地基督教青年會代表。可想而知，第一屆遠東運動會的中國代表團，主要是基督教青年會主導的。

這屆田徑賽事中，香港運動員最出色的是陳彥，他以 6 米 07 成績為中國奪得一面跳遠金牌。而內地運動員就以韋煥章奪得 120 碼高欄及跳高冠軍，及潘文炳在十項運動奪冠最為理想。

第二屆遠東運動會則在中國上海舉行，日期是 1915 年 5 月 15 日至 20 日。運動項目和上屆一樣。參賽選手中，中國有 150 多人，菲律賓 80 多人而日本只有 30 多人參加。這屆也有香港運動員參與，南

17　人民體育出版社（1987）

18　The Hong Kong Telegraph, 27 Jan 1913

華早報亦有詳述 [19]。與上屆一樣，香港運動員的參與是以協助中國隊為原則，所以是以中國隊名義參賽。香港共派出了 12 名足球員、7 名排球隊員、5 名游泳選手、2 名網球員及 2 名單車手，合共 29 名運動員，不過這次就沒有田徑運動員了。運動成員主要是來自香港大學、聖士提反書院、聖保羅書院、皇仁書院、中華基督教青年會（Chinese YMCA）、中華遊樂會等。

雖然這屆遠東運動會香港沒有田徑運動員代表，不過領隊麥花臣以中華基督教青年會總幹事身分，在報告中提出以下重點：

1. 香港在南京舉行的第一屆全運會，曾經在田徑項目取得六項第一名；
2. 香港需要更多運動場地和一名專注體育文化的官員。

時任港督梅含理（Sir Francis Henry May）在歡迎港隊回港致詞中鼓勵學生多做運動，指出運動除帶來身心健康外，學生亦從中學習自控（Self control），領悟到服從、紀律及合作，認識到公平競爭及欣賞別人的勝利，所以英國的學童是必須參加運動競技的。港督強調「合作」（Co-operation）這個詞，認為這是中國人特別缺乏的。合作是建基於互信，反觀之，中國人則懂得利用杯葛去達到某些目的。港督這番話是在 1915 年，不知道是否因為看到 1913 年 10 月，居港華人發起杯葛電車運動，以抵制電車公司於 1913 年 10 月宣佈不再接受中國輔幣，這事件到 1914 年初才平息。

第三屆遠東運動會在日本東京舉行，傳媒報導都集中在以南華會為骨幹的中國足球代表隊。至於香港有沒有田徑代表就沒有報導。事實上當時不論是中國內地賽跑選手或香港田徑運動員，成績都比較地平庸，除了第二屆上海舉行的運動會 —— 只因日本只派出兩名田徑運

19　南華早報，1915 年 6 月 17 日

動員，才勉強拿了一次冠軍。自第五屆開始，每屆都是敬陪末座，第八屆更得零分！第九屆憑着香港三級跳好手，南華會的司徒光在三級跳得第四名，得一分；第十屆就靠符保羅及陳寶球分別奪得撐杆跳及推鉛球銅牌。

反觀菲律賓及日本，不單在遠東運動會優於中國，在奧運這個國際體育舞台，也有優秀表現。Simeon Toribio 在 1932 年洛杉磯奧運以 1.97 米為菲律賓奪得一面跳高銅牌。他是三屆遠東運動會 1927、1930 及 1934 的跳高冠軍。另一名跨欄選手 Miguel White 則在 1936 年柏林奧運，為菲律賓奪得一面 400 米欄銅牌。

至於日本，不單是遠東運動會的田徑皇者，在奧運會亦有輝煌成就。當中包括首位亞洲人奪得奧運金牌的織田幹雄（Mikio Oda），他在 1928 年阿姆斯特丹奧運以 15 米 21 奪得三級跳金牌。1932 年洛杉磯奧運，南部忠平（Chuhei Nambu）為日本成功衛冕三級跳並在跳遠奪得銅牌。而另一名三級跳好手大島鎌吉（Kenkichi Oshima）亦奪得一面銅牌。1936 年柏林奧運，田島直人（Naoto Tajima）再為日本保住這面三級跳金牌。自此，日本已經連續三屆奧運奪得三級跳金牌。撐杆跳好手西田修平（Shuhei Nishida）在 1932 洛杉磯及 1936 柏林奧運均奪得銀牌。

至於中國的田徑水平，自劉長春的一個人奧運之後，一直要等到 1960 年羅馬奧運，楊傳廣才為中國人奪得首面田徑銀牌。可想而知，戰前香港及整個中國的田徑實力薄弱。唯一能在東亞運動會爭雄的就只有足球一項。

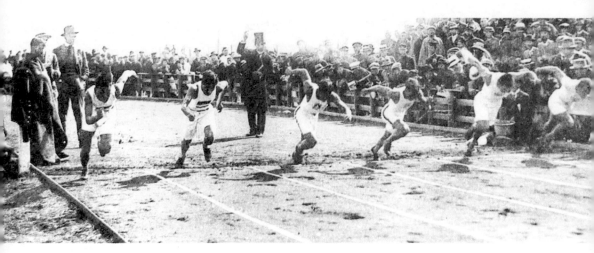

▲ 1917 年，日本東京舉行第三屆遠東運動會，圖為 100 公尺起跑一刻。資料來源：Athletics in the First Half of the 20th Century, IAAF。

中國奧運史小知識

　　中國第一次參加奧運是 1932 年的洛杉磯奧運。整個代表團，運動員代表就只有短跑選手劉長春一人。劉長春是遼寧大連小平島人，畢業於東北大學體育專修科。1929 年第 14 屆華北運動會，他以破全國紀錄成績勇奪 100、200 及 400 公尺金牌，聲名大噪。1932 年，日本已在中國東北成立偽滿清政府，原想派劉長春及于希渭代表滿清出戰奧運，當時已逃離東北的劉長春斷然拒絕。後來，獲華北體育聯合會常委郝更，全國體育協進會會長張伯苓，及董事王正廷協助，終能成行。至於遼寧中長跑名將于希渭，由於當時人在東北，被日軍阻撓，終難圓奧運夢。 劉長春在 100 公尺及 200 公尺小組中以第四名完成賽事，無緣進身複賽。

小結

1841 年 1 月 26 日，英駐遠東艦隊支隊司令伯麥（James Bremer）從水坑口登陸香港島，升起英國旗，香港自此淪為英國統治。西方除了兵甲槍炮精良之外，士兵還着重強身健體。體育是教育其中一個重要環節，這些新的西方概念和理論，與原有的東方文化有很大的差距。隨着居港的外籍人士漸多，西方人推崇體育活動亦藉其優勢在當時的私人會所植根發展。當時在眾多私人會所之中，能夠為本地華人提供田徑及其他體育設施的，就只有南華體育會。港英政府在 1930 年之前一直沒有為香港體育設施及發展提供規劃或藍圖。1930 年的運動場委員會（Playing Field Committee）亦以經濟利益為藉口，企圖建議把原先已批給南華會的加山用地取回，幸得羅文錦爵士及布力嘉力排眾議，加山場地才得以保留。

運動場委員會報告的其中一項德政，是將在盧押道與柯布連道之間的一片填海土地，興建一個為灣仔兒童設而設的遊樂場（即今修頓球場），為當時一眾街童提供一片遊玩樂土。

二十世紀的亞洲地區，大部分國家都淪為歐美帝國的殖民地。西方人士藉着體育競技，教化他們認為民智未開的東方人。在那年代，有運動天分的香港華人，能夠參加的國際體育賽事，就只有代表中國，參加遠東運動會、奧運會。

第二章

戰後初期的香港田徑發展

1940 年代初期，香港經歷了黑暗的日治時期。日軍佔領香港後隨即成立軍政廳，實施戒嚴令。1942 年 2 月，日軍陸軍中將磯谷廉介出任香港總督，成立香港佔領地政府。為宣示「大東亞共榮圈」的偉大概念，日軍政府吸納了從前港英政府的行政、立法會議員及社團代表，成立了「華民代表會」及「華民各界協議會」。同時，日軍政府為粉飾太平，舉辦「繁榮香港體育計劃」。當中包括日軍駐港部隊運動會，及在美利道閱兵廣場舉行「運動競技會」，當中包括田徑比賽[1]。日軍政府深知港人熱愛觀看足球比賽，遂於 1942 年 5 月在花園道總督部競技場進行一場足球比賽，由兩隊華人球會對壘。同日，日軍憲兵教習所在球場上演華僑對消防隊，情境恍如歌舞昇平，跟戰前一樣。

1945 年 8 月 15 日，日軍從二戰中投降。同年 8 月 30 日，英軍太平洋部隊 (British Pacific Fleet) 由夏慤上將 (C.H.J. Harcourt) 帶領重回香港。港人經歷三年八個月苦難後，香港終於重光，人心振奮。

1 Hong Kong News，1942 年 12 月 5 日。

1
南華會積極復興體育事務

　　日治期間，南華會原有的加山場地設施遭到盡數破壞。加山球場淪為汽車及貨車堆積場，駐守南華會的員工無奈黯然撤離加山。據彭沖憶述，他年少時居於銅鑼灣渣甸街，父親常帶他到掃桿埔一帶散步。香港淪陷期間，日軍將加山運動場用作軍車停車場，整個運動場變得頹垣敗瓦，目不忍睹。戰後初期，香港人口從戰前約 160 萬，暴跌至約 75 萬。各業百廢待舉，市民亦相繼復業。南華會的復興，遂成為社會復甦及增添生氣之轉捩點。為此，南華會迅速在 1945 年 10 月成立復興籌備委員會，籌措經費，修理場地，蒙當年副主席陳榮柏出資捐助修理加山跑道及沙地，又添置輕金屬跳欄一套及各類運動器材，包括跳高及持桿跳高的木架等。

　　香港田徑運動得以復興，皆因戰後駐港英軍眾多。南華會於 1948 年初與駐港海、陸、空聯軍商討舉辦四角對抗賽。據南華體育會年刊記載，此次南華會與駐港三軍聯合舉辦四角對抗賽，目的是藉此打破戰後田徑運動的沉寂氣氛，希望引起港人興趣，增加中西體育交流的切磋機會。事實上，駐港英軍在戰前，1941 年 5 月，亦曾和本地華人作賽，當時主辦的是中華體育協會，門券收入撥作慈善用途。這次比賽，駐港英軍以 10 分之差勝出[2]。

　　這次海、陸、空三軍與南華會的四角田徑賽於 1948 年 2 月 21 日在南華會加山運動場舉行。據南華會年報記載，當日入場觀看比賽的

2　　大公報，1941 年 1 月 24 日；南華早報，1941 年 5 月 19 日均有報導。

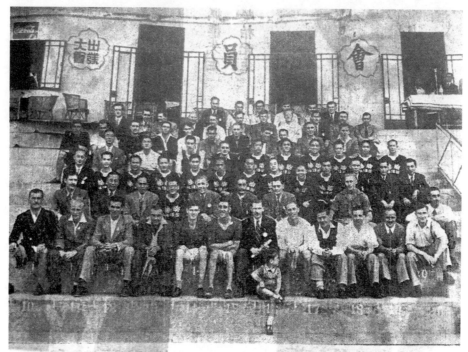

影留體全「抗對徑田角四隊會本及軍空陸海辦主會本

▲　1948 年，海、陸、空三軍與南華會隊員在南華會籃球場合照。

觀眾甚多，中西職員工作融洽。代表南華會的隊員積極備戰，比賽當天也非常努力，結果南華會以 117 分奪冠，陸軍以 79 居亞軍，海軍則以 68 分得季軍[3]。

賽事於 1949 年 5 月 8 日續辦第二屆，但由於駐港海軍公務繁忙而無法參賽，因而轉為南華會、陸軍、空軍作三角對抗賽。為隆重其事，英國駐港陸軍司令官馬調中將（Major General F.R.G. Matthews）及南華會各高層都來觀戰。陣中陸軍代表士密夫（Major Skipwith）曾為英國十項奧運選手。在這次比賽中，他勇奪 110 公尺欄、標槍、鐵餅冠軍

3　1948 年南華會半年年報 p.50。

南華體育會主辦

第二屆陸‧空‧南華三角對抗成績表　一九四九五月八日

項目	首名	二名	三名	四名	成績　最高紀錄保持者
一百公尺	鮑景賢(南華)	史立圖(陸軍)	米拉(陸軍)	CONNOLLY(陸)	十一秒四　破去屆十一秒五
二百公尺	伍元福(南華)	巴尼高(陸軍)	千尼高(空軍)	梁澤炳(南華)	廿三秒二　破去屆廿四秒四
四百公尺	伍元福(南華)	巴尼高(陸軍)	高保強(南華)	梁耀林(南華)	五十三秒八　破去屆五十七秒八
八百公尺	孫志鵬(陸軍)	法蘭堅(陸軍)	梁耀林(南華)	何真遜(南華)	二分十四秒五　南華榮秋傑二分十二秒
一千五百公尺	益健遜(陸軍)	A.C.威路士(空)	何真遜(南華)	A.C.威路士(空)	四分四四秒八　破去屆四分四八秒二
三千公尺	A.C.威路士(空)	參基利夫(陸)	宴保路士(陸)	約翰(陸軍)	廿分〇八秒　海軍鐵拔十七分四四秒六
高欄	士笈夫(陸軍)	何協甫(南華)	黃紀廉(陸運)	禧尼士(空軍)	十七秒四　破去屆十八秒九
中欄	何協甫(南華)	法蘭斯(陸軍)	黃紀廉(陸運)	福尼士(空軍)	一分一秒九　破去屆一分六秒
跳高	麥斯花利(陸)	士笈夫(陸軍)	晚士(陸軍)	奇勒(陸軍)	五尺八寸　破去屆五尺六寸
跳遠	張洲(南華)	王民顯(南華)	晚士(陸軍)	佐丹(空軍)	廿尺九寸　破去屆十九尺七寸
三級跳	米喇拉(陸軍)	積加士(陸軍)	伍元福(南華)	佐丹(陸軍)	四十尺六寸
鉛球	鮑景賢(南華)	鮑景賢(南華)	李惠和(南華)	禧尼士(空軍)	卅五尺二　破去屆三〇尺九寸六
鐵餅	陶競九(南華)	陶競九(南華)	李惠和(南華)	禧尼士(空軍)	九十七尺五寸　南華異德誠一〇三尺六寸
標槍	陶競九(南華)	陶競九(南華)	士佳(陸軍)	徐良任(南華)	四十八咪八五　破去屆三十七尺四
異程接力	南華	陸軍	空軍	軍	四分三秒四　第二屆取消
總成績	南華　一二八分	陸軍　一二三分	空軍　六十二分		

▲　第二屆陸軍、空軍、南華會三角對抗賽成績表

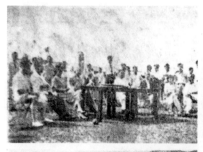
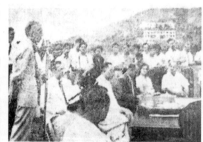
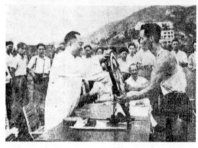

◀▲ 駐港英軍及南華會都非常重視這
場華洋田徑大賽,駐港陸軍司令
馬調中將及南華會會長郭贊分別
致詞。

及跳高亞軍。南華會名將伍元福亦個人包辦四項冠軍,包括 200 公尺、
400 公尺、跳遠及 4x100 公尺接力。南華會亦以 128 分比 123 分壓倒
陸軍,再度奪冠。

　　同年,南華會更舉辦戰後第一屆全港公開田徑運動會,參賽者除
了來自本地田徑精英及英軍之外,還有來自聖約瑟書院、英皇佐治五
世學校等學界好手,更有來自上海及中山等名將來港參賽,包括上海
長跑好手,中國奧運代表王正林代表南華會出賽。當年的田徑對抗賽
水平相當高,也是戰後第一次華洋田徑比賽,吸引了很多本地田徑迷
來觀賽。

　　這次公開賽有別於 1921 年的全港華人田徑公開賽,這次是全港華
洋田徑好手,第一次正式交鋒。男子組方面,成績較優者有南華會代
表鮑景賢 (100 公尺及跳高金牌)、伍元福 (200 及 400 公尺金牌)、陶
競九 (鉛球及鐵餅金牌) 及陸軍代表 Kerswell (800 及 1500 公尺金牌)。

第一屆公開田徑運動會各項成績表（男子組）

項名	一	二	三	四	成績
一百公尺	鮑景賢(南華)	G.Pereira(若瑟)	P.McRAE(佐治)	COLLACO(約瑟)	十一秒六
二百公尺	伍元福(南華)	P.McRAE(佐治)	G.PEREIRA(若瑟)	N.XAVIER(若瑟)	廿三秒
四百公尺	伍元福(南華)	COLLACO(若瑟)	N.XAVIER(若瑟)	R.SILVA(若瑟)	五十二秒四
八百公尺	G.NR Kerswell(陸軍)	蔡秋傑(南華)	W.Deggleton(佐治)	R.SILVA(若瑟)	二分十二秒四
一千五百公尺	G.NR.Kerswell(陸軍)	王正林(南華)	王正林(南華)	徐輝(中山)	四分卅五秒二
五千公尺	王正林(南華)	施露華(若瑟)	PTE.French(陸軍)	PTE.Mcsweeny(陸軍)	十七分卅五秒
高欄	王正林(南華)	徐輝(中山)	何歇甫(若瑟)	朱錦榮(若瑟)	十七秒一
中欄	吳自東(中山)	吳自東(中山)	何歇甫(若瑟)	朱錦榮(若瑟)	十六秒一
跳高	鮑景賢(南華)	張洲(南華)	凌森(龍城)	蔡天貴(個人)	一咪六六
跳遠	徐良任(南華)	徐良任(南華)	林啟熾(中山)	W.O.HUNT(陸軍)	六咪三○
三級跳遠	SGT.TACBUES(陸軍)	鮑景賢(南華)	蔡天貴(個人)	R.SILVA(若瑟)	十二咪五七
撐竿跳高	鮑景賢(南華)	林啟熾(中山)	AK.ESMAIL(若瑟)	凌森(龍城)	三咪五六
鉛球	李條齡(文成)	余鐵軍(中山)	陳書煌(文成)		三十二咪十一
鐵餅	陶競九(南華)	黃康(中山)	HOYAU YULN(若瑟)		廿三咪三○
標槍	黃康(中山)	黃康(中山)	Hardldong(若瑟)		四十六咪二○
四百接力	PTE.MILLER(陸軍)	何協甫(若瑟)			四十七秒二
十六接力	Conrad Work(若瑟)				三分三○

團體總分　南華　七十二分　　聖若瑟　四十一分　　中山　卅七分　　陸軍　廿四分　　佐治　龍城　城　　四分六秒六

▲ 第一屆全港公開田徑運動會男子組成績。

第一屆公開田徑運動會成績表（女子組）

項目	首名	二名	三名	四名	成績	備攷
六十公尺	吳潔芸(中山)	梁淑明(中山)	林麗姍(南華)	吳麗娟(南華)	八秒八	
一百公尺	梅舜顏(南華)	梁淑明(中山)	吳潔芸(中山)	林麗姍(南華)	十四秒一	
二百公尺	梅舜顏(南華)	吳潔芸(中山)	地亞士(瑪利)	VRGIE RILEIRA(瑪利)	廿九秒四	
八十低欄	梅舜顏(南華)	連錦姍(中山)	吳麗娟(中山)	洪卓妹(中山)	十五秒	破全國6.08
鐵餅	韓瓊玉(中山)	韓瓊玉(中山)	蘇玉珍(個人)	莫鳳球(個人)	八咪七六	
鉛球	韓瓊玉(中山)	連錦姍(中山)	阮玉賢(個人)	吳麗娟(中山)	十七咪八十	
跳高	梁淑明(中山)	陳明節(南華)	徐少梅(南華)	吳麗娟(中山)	一咪二三五	
跳遠	梅舜顏(南華)	連錦姍(中山)	洪卓妹(中山)	莫鳳球(個人)	五咪一五	
擲壘球	莫鳳球(個人)	連錦姍(中山)	洪卓妹(中山)	韓玉瓊(中山)	卅六咪四四	
標槍	韓瓊玉(中山)	韓玉瓊(中山)	洪卓妹(中山)	吳麗娟(中山)	廿二咪七十	
四百接力	中山　南華		蘇玉珍(個人)	蘇玉珍(個人)		

團體總分　中山　六十九分　南華　三四十分

▲ 第一屆全港公開田徑運動會女子組成績。

女子組方面，南華會代表梅舜顏一枝獨秀，個人奪得 100 公尺、200 公尺、80 公尺低欄及跳遠金牌。跳遠更打破當年的全國紀錄。不過，中山隊人多勢眾，實力平均，勇奪了女子團體冠軍。男子組方面，南華會實力超班，以 31 分之遙，輕取冠軍。

自此以後，南華會每年都舉辦不同形式運動會、聯軍對抗賽及田徑公開賽，當中包括 1950 年 4 月與駐港陸軍的對抗賽。南華會邀請了兩名內地奧運代表 —— 樓文敖及王正林，聯同南華會隊員伍元福，陶競九等選手角逐。結果南華會以 82 分比 53 分奪冠。樓文敖以 15 分 54 秒破 5000 公尺全國紀錄。1951 年，香港大學加入南華會與三軍的四角對抗賽，變成五角對抗賽。

1952 年 5 月，南華會田徑隊首度走訪澳門，與西洋會及澳門學聯進行對抗賽。本來南華會原定於 1941 年聖誕節到澳門參賽[4]，可惜正正在當天，香港淪陷了。這次赴澳門參加對抗賽，是南華會全體田徑運動員期盼已久的。畢竟在那個年代，田徑運動員出境比賽的機會很少。這賽事在 70 年代加入公民體育會，成為南華會、公民體育會及澳門田徑會的三角田徑賽。

事實上，香港華人田徑運動發展，從戰前到戰後復興，南華會都擔當着領導地位。直至 1951 年，香港業餘田徑總會成立，田徑運動發展的主導地位才交予田徑總會。田總成立初期，受助於南華會的場地資源及營運經驗，比如南華會田徑部主任梁兆棉就曾先後任田總秘書及主席一職，直至 1966 年。

4　香港工商日報，1941 年 11 月 20 日。

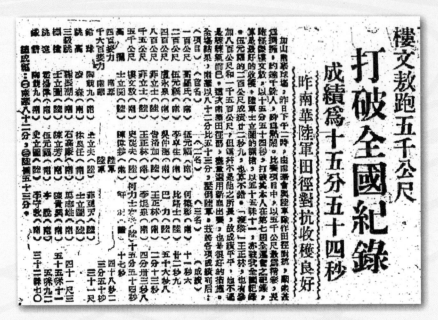

▲ 1950 年南華，陸軍田徑對抗賽成績。香港工商日報，1950 年 4 月 2 日。

▲ 1951 年，南華，陸軍田徑對抗賽比分。香港工商日報，1951 年
4 月 9 日。

▲ 南華會田徑隊赴澳門比賽後凱旋而歸。

1.1 南華會復辦學界田徑運動會

香港開埠初期，公立學校深受英式教育理念影響，常舉辦年度學校運動會。但在戰前，全港各校運動健兒能夠同場競技的，就只有南華會、中華基督教青年會及學界團體所舉辦的全港學界運動大會。據報章記載的，分別有：1934 年 6 月 2 日在南華會加山運動場，第一屆全港學界水陸運動大會[5]；及由教育司署舉辦的全港學界田徑運動大會[6]。

南華會在 1947 年香港重光後，復辦港九學界陸上運動大會，目標是在校園推廣田徑運動。學界田徑運動會在戰前曾舉辦兩屆，第一、二屆分別在 1940 年及 1941 年舉行。故此，在戰後復辦的是第三屆。根據南華會年報記載，這屆運動大會參加的學校有：華仁、喇沙、香島、培僑、培正、崇蘭、兼善、領島、知行、中華、德明正校、領英、華僑、梅芳、廣大計政、文成附屬小學、九龍城小學等二十餘間，運動員超過 400 人，工作人員逾百人。該屆賽事分三天舉行，12 月 26 及 28 日為預賽，決賽在 1948 年元旦日舉行。是次學界運動會開幕儀式簡單而隆重，全體運動員攜同校旗，英姿煥發地列隊齊集司令台前肅立，由會長陸靄雲主持升旗禮，繼而鳴炮奏國歌、致詞，以及運動員代表宣誓。亦蒙教育司羅威爾蒞場頒獎，場面氣氛熱烈，實為香港重光後最熱鬧的運動會。

自此以後，南華會每年都舉行學界田徑運動會。1951 年，由教育司署主導的香港學界體育聯會（Hong Kong School Sports Association）成立。兩年後，新界學界體育聯會成立。不過，當時學界運動會比賽分為香港區和新界區，運動健兒能夠參與跨區比拼的，就只有一年一

5　香港工商日報，1934 年 6 月 2 日。

6　南華早報，1941 年 3 月 22 日。

度在加山舉行的南華會全港學界田徑運動會了。時至 80 年代,灣仔運動場建成後,南華會學界便移師灣仔繼續每年舉行,期間就只有 2020 及 2021 年因新冠肺炎而被迫取消。

▲ 1948 年南華會學界田徑運動會,運動員代表列陣加山球場參加開幕禮。

▲ 1948 年南華會學界田徑運動會,大會職員列陣加山球場參加開幕禮(遠方的觀眾席是竹棚建築)。

1948 年南華會學界田徑運動會，
運動員精彩比賽圖照

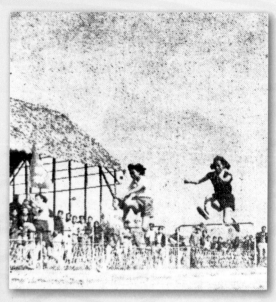

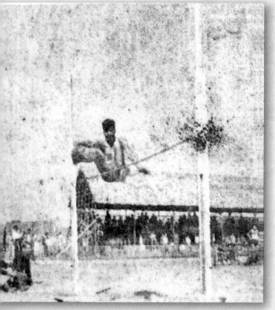

▲ 跨越跳高，當年南華會球場的觀眾席還是竹棚建造。

◀ 運動員跨欄。

▼ 擲類項目正在進行（背後是現今還在的孔聖堂）。

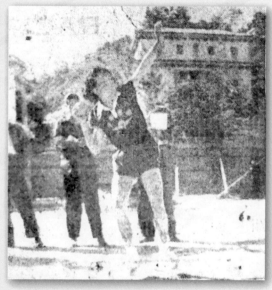

2

加山運動場翻新，政府大球場落成

戰後，香港市面逐步回復正常，英國亦於 1946 年 5 月 1 日派遣港
督楊慕琦（Sir Mark Young）及其他官員恢復管治。逃離香港的居民亦
紛紛回流，民間體育組織亦相繼復甦。這時的港英政府正忙於地方重
建，過去三年八個月的日治時期，衍生了很多民生問題，這都是當時
政府需要急切處理的事務。至於振興體育這項任務，就只好暫時落在
各所華人體育會之上。南華體育會（南華會）、中國健身會（中健會）
及香港中華基督教青年會（中青會）都是當年的志願者。

中青會在戰前已積極鼓勵華人 —— 尤其是學生，參與體育活動。
中青會的工作包括：統籌港人以中國名義參與遠東運動會，組織學界
運動會，以及與中健會舉辦年度元旦國際長途賽跑。對於田徑比賽及
日常訓練來說，最重要的是要有足夠的場地及設施。當時能給予市民
大眾及一般學生使用的，就只有南華會加山運動場。在戰前，加山運
動場的看台是竹棚製的，易生火災。1951 年，政府批准南華會會址續
期，並批准改建混凝土看台，該次建設耗資 120 萬之巨，並於 1953 年
11 月 12 日全部竣工。運動場除主要作足球比賽外，亦是年度南華會
學界、田徑總會田徑比賽的主要場地。

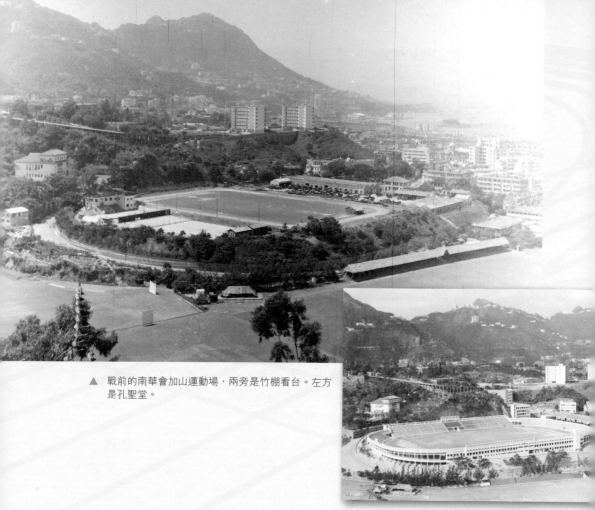

▲ 戰前的南華會加山運動場，兩旁是竹棚看台。左方
　是孔聖堂。

▲ 戰後耗資一百二十萬，由黃祖棠則
　師設計的加山運動場及混凝土看台。

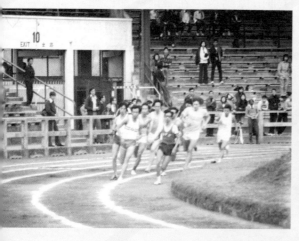

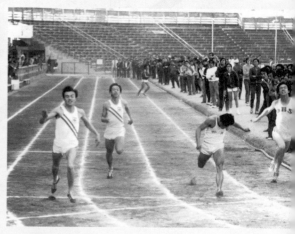

▲▶ 直至 70 年末期，南華會運動場仍然是田總公開賽的常用場地。

三年八個月的苦難，令港英政府意識到本地華人的貢獻，並於戰後迅速制定發展及福利法案（Development and Welfare Act, 1945），英國政府更注資 1,000,000 英鎊給香港政府。1946 年底，港府成立「Housing and Town Planning, Port Development, Public Health, Natural Resources, Welfare and Education Committees」。1948 年港府邀請城市規劃專家亞拔高比爵士（Sir Patrick Abercrombie）為香港撰寫初步規劃報告書（Hong Kong Preliminary Planning Report 1948）。這報告亦成為日後香港城市規劃藍本，規劃訂定人均住宿佔有率為 45 平方呎及每 1,000 人口應有 3/4 畝開放式活動空間，當中亦有提及運動場的重要性。其實早於 1947 年，港府已有意建造一個運動場，亞拔高比的報告更促成其事。1952 年，港府於掃桿埔興建首個政府大球場，並把原址本來安置的 1918 年跑馬地馬場大火死難者之墓塚遷往雞籠灣。

政府大球場於 1955 年 12 月 3 日由時任港督葛量洪爵士（Sir Alexander Grantham）主持啟用，時任足球總會會長郭贊及港督分別致詞，港督形容：政府大球場是世界上最好運動場之一，現階段可容納 28,000 名觀眾，但若有需要，可增至 90,000 個觀眾席[7]。除足球賽事外，還可用作田徑比賽。連同附近的南華會加山運動場及香港足球會運動場，港督認為這可能會是日後香港申辦亞運會的有利因素。

政府大球場亦設有煤灰沙地跑道，由於足球是當時最受歡迎的體育項目，因此其整體設計以舉辦足球賽事為優先考慮。田徑跑道環繞足球場而建，一周為 450 米，比正規田徑跑道長 50 米。儘管田徑場並非正規設計，但畢竟是首個公用場地的，當時不少中學校運會、學界運動會及田徑公開賽都會在此舉行。政府大球場在初建成時，是由香

7　此為當時葛量洪的演説內容，記錄於南華早報，1955 年 12 月 4 日。現時香港大球場實際可容納人數為 40,000 人。

港足球總會管理的。1965 年，球場交由市政局管理。1970 年 6 月 17 日，立法局通過了香港大球場條例[8]。

　　大球場的落成標誌着一個很重要的里程碑。自香港 1841 年開埠以來，經歷百年歲月才有第一個由政府建設的運動場，港府自此開始展開香港城市規劃的發展計劃。

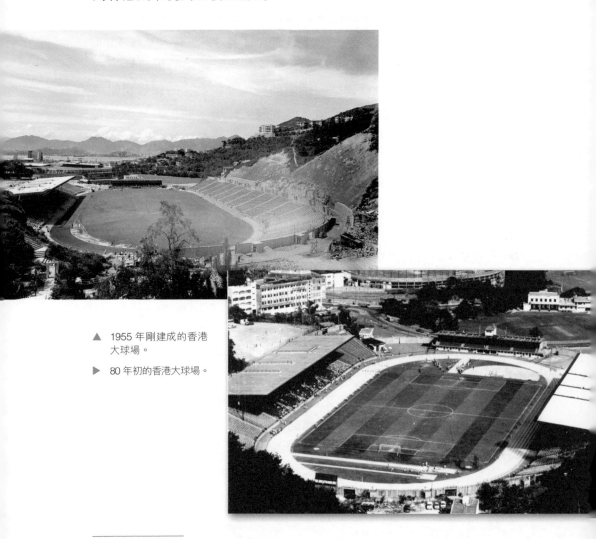

▲ 1955 年剛建成的香港大球場。

▶ 80 年初的香港大球場。

8　Hong Kong Stadium Bill 1970

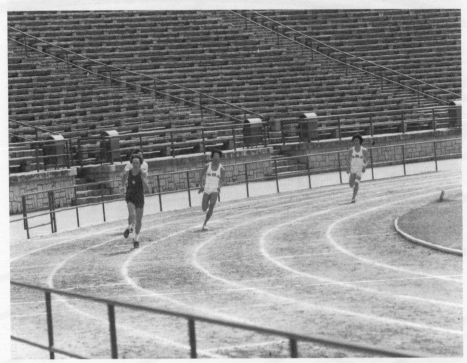

▲ 政府大球場除了舉辦足球比賽之外，也是田總及學界運動會的重要場地。

3

香港業餘田徑總會於戰後再次成立

　　戰前的田徑總會欠缺領導地位，當時的主要田徑比賽仍是華洋有別。1949 年 9 月，陸軍體能教官 Capt. Chisnall 建議在港成立一所田徑總會，目標是成為英國業餘田徑總會的成員。這建議得到時任教育司署署長柳惠露（T.R. Rowell）及一眾私人體育會所支持，但卻未得到以華人為主的南華會認同。1950 年 5 月，時任香港足球總會會長史堅拿（Jack Skinner）提議成立業餘田徑總會，但他的建議亦未得到南華體育會支持[9]。同年 11 月 20 日，南華體育會發動召集全港田徑界人士，研究成立港九田徑聯會。會中推舉南華會梁兆綿、朱福勝、余啟恩、李惠和，海陸空軍代表、聖約瑟代表，西青會（European YMCA）代表共九人為籌備委員，經過三次會議，訂定了組織章程[10]。

　　1951 年 3 月 15 日，香港業餘田徑總會（Hong Kong Amateur Track and Field Association）於香港大酒店二樓 Jacobean Room 會議室正式宣告成立。出席者有南華會代表梁兆綿、葉觀棪、趙秉衡、梁薀明、梁兆健、王民顯、梁景平，還有龍城體育會代表朱福勝，知行代表李惠和，中華遊樂會代表余啟恩，喇沙書院代表莊文潮，佐治五校代表郭靈光、郭木枝及丁仁（F.J. Tingay），華仁書院代表萬神父（Rev Father Maguire）及朱志成，聖約瑟書院代表西維亞，海、陸、空三軍代表燕尼斯朗少校及菲烈，西青會代表享諾（Tingle）。會議選出第一屆職員

9　　南華早報，1950 年 5 月 18 日

10　華僑日報，1951 年 3 月 1 日

及通過總會章程[11]。

第一屆職員如下：
會長：莫禮漢（Mr B.J.B. Morahan）（教育司署體育總監）
副會長：陳榮柏（南華會主席）
主席：萬神父（華仁書院）
副主席：葉觀棪（南華會）
司庫：享諾（西青會）
秘書：丁仁（佐治五校）及余啟恩（中華遊樂會）

總會隨即在同年 3 月 21 日舉行第二次常委會議，確立會員名單包括：南華會、青年會、西青會、無線電訊體育會、空軍體育會、海軍體育會、陸軍體育會、香港電車公司體育會、全港學界體育協進會、香港大學體育會、太古體育會、上海滙豐銀行體育會、西洋體育會及域多利亞遊樂會等。同時亦選出第一屆八名執委[12]，包括：

南華會：梁兆綿
青年會：毖毓坤
學界體協會：郭靈光
西青會：史結頓
無線電訊會：胡彼路
域多利亞遊樂會：告奧
電車公司體育會：梁宜般
陸軍體育會：林彼

11　南華早報，1951 年 3 月 16 日，華僑日報，1951 年 3 月 16 日
12　工商日報，1951 年 3 月 21 日

同年 10 月舉行第一屆會員大會，選出新一屆執委及加入港協。1952 年 9 月 15 日的第二屆周年大會議決將總會英文名 Hong Kong Amateur Track and Field Association 易名為 Hong Kong Amateur Athletic Association（HKAAA）。同年，田總成為國際業餘田徑聯會（International Amateur Athletic Association）及英國業餘田徑總會（British Amateur Athletic Board）會員。1952-53 年度，田總有屬於自己的通訊地址，那就是 PO Box 280！

　　在田總的頭十年，執委結集了中外熱愛田徑運動人士，當中主要得力於以南華會為首的華人代表、駐港英軍代表及香港學界體育聯會（學界）代表。

現節錄各執委名單如下

年份	會長	副會長	主席	副主席	秘書	司庫	紀錄
1951			Rev. Fr. R.D. Maguire（學界）	葉觀柼（南華會）	F.J. Tingay 及 余啟恩	W.E. Tingle	
1951-52	Capt. B.J.B. Morahan（英軍）	陳榮柏（南華會）		Major C.D.W.H. Long（英軍）	F.J. Tingay 及郭靈光	余啟恩	
1952-53			Mr. P. Donohue			F.J. Tingay	
1953-54	郭讚（南華會）	Lt-Col. O.G. White（英軍）		梁兆綿（南華會）	J. Kirwood	J. Kirkwood 及郭靈光	V.V. Kolatchoff
1954-55		Major E.R. Paterson（英軍）				H.G. Asome	
1955-56	Mr P. Donohue	Lt-Col. J.A.A. Smith（英軍）	梁兆綿（南華會）	Major A.C.A. Walker	S. Wong	G.B. Gurevitvh 及 Flt-Lt. J.W.C Smith	
1956-57		Lt-Col. P.V. Gray（英軍）		J.H. Duthie	S. Wong 及 Diana Pape		
1957-58				Major R. Webb	Sub-Lt. R.H. Pape 及 Julia Tingay		
1958-59	陳南昌（南華會）	Dr. D.K. Samy	Mr. R.H. Leary	郭靈光（學界）	J.P. MacMahon 及 L.B. Chao	G.B. Gurevitvh	J.P. MacMahon
1959-60		Lt-Col. F.W. Coombes（英軍）			郭慎墀（拔萃男書院）		郭慎墀

3.1 田總主辦賽事，屬會主理培訓

　　香港業餘田徑總會成立，標誌着香港田徑運動從民間體育組織各自推廣，演變成由田總領導及組織不同類型的田徑賽事。根據當時國際田徑聯會界定，田徑運動包括在運動場舉行的跑、跳、擲三大項目，還包括在運動場以外的道路長跑、競走及越野賽。當中，道路長跑賽事在戰前已有民間體育組織及私人體育會主辦。當時的長跑運動，多是外國人參與，而教會團體是主要的主辦者，而主辦最悠久的，該是由九龍聖安德烈舉辦的元旦國際長跑，項目由 1921 年開始一直至到 1941 年。戰前舉辦的田徑比賽如上一章所述，南華會主辦了五屆及後由香港中華體育協進會接辦的，全港華人運動大會及私人體育會所的周年運動會。

　　學校方面，有南華會主辦的學界運動會、英文學校及香港大學的陸運會，而駐港軍人亦有其周年運動會。但要數真正的全港運動會，在戰前卻未嘗有一次。戰前田徑錦標賽，美其名是全港錦標賽，但只有富裕的居港洋人才可參加。那時的田徑發展，都是各自為政，各自表述！1941 年期間，域多利遊樂會與西青會有意聯同其他華人團體，舉辦全港公開田徑運動大會[13]。可惜，日軍隨即在年底攻陷香港。全港公開田徑運動大會要待田總成立後才得以實現。田總於 1951 年成立後，就在當年的 4 月 24 日第一次執委會就討論籌辦第一屆全港田徑錦標賽，並議決舉行日期為 5 月 19 及 20 日在南華會運動場舉行。項目包括男子100 公尺、200 公尺、400 公尺、1500 公尺、110 公尺高欄、400 公尺中欄、跳高、跳遠、三級跳、撐竿跳、標槍、鐵餅及推鉛球 13 單項。女子組就有 100 公尺、200 公尺、跳高、跳遠及推鉛球五項單項。報名費每項 2 元[14]。由於當時缺乏公眾訓練場地，故特意向南華、英皇佐

13　大公報，1941 年 8 月 29 日

14　華僑日報，1951 年 4 月 25 日

治五世學校及英軍提出，借用他們的所屬運動場作訓練之用。

戰後香港舉辦的民間長跑賽事，最悠久的是香港國際元旦長跑。此活動由中華基督教青年會（中青）、中國健身會（中健）和居民聯會（居聯）合辦。該項賽事於 1947 年為首屆，直至 1977 年，期間夾雜其他團體作為協辦方，歷時 31 載之久。為鼓勵推廣道路長跑，田徑總會於成立後第二年（1952 年）推出 10 英里長跑賽（約為 16,093 米）。這可說是當時本港長跑競賽中，距離最長的項目。當時香港人口仍少於175 萬，以靜中帶旺的九龍城一帶作為賽道是理想選擇。經過多方面商討及協調，決定以英皇佐治五世學校前的天光道路口為起跑點，隨後出馬頭圍道轉入太子道，至太子道中段的天主教堂，左轉入窩打老道至亞皆老街，上教堂道再回到天光道起點為首圈。按此路線連續跑四圈，當到最後一圈時，運動員要再繼續向前跑上教堂道斜坡後，即右轉入英皇佐治五世學校正門作為決勝點。同年 10 月 16 日，田總在沙頭角舉辦了首屆越野錦標賽。田徑總會算是兼顧了道路及越野賽事的發展了。

在培訓人才方面，這還是各屬會的責任。南華會佔着天時，地利及人和，早在 1936 年，南華會已開設田徑訓練班 [15]。戰後，南華會田徑訓練班更為蓬勃，每年暑期訓練班更是一眾學生運動員的聚集地，成績優異者會選拔為南華會田徑隊隊員。當時，每位新加入的隊員可獲發制服一套，包括：紅白藍三色印有南華會會徽的跑步背心和藍短褲各一。每週除了星期日上午之外，星期二、四黃昏時也會在加山運動場上集訓，練習完畢之後，無論教練或學員都會在足球隊宿舍飯堂內一起進食由會方供應的熱烘烘的飯菜。在戰後初期，一般市民仍然生活在貧窮線下，這一頓飯，對那羣年青小伙子來說，尤其在寒冬訓練下，他們都很感激這一飯之恩。而南華會田徑隊團隊精神也是這樣培

15　香港工商日報 1936 年 11 月 25 日

養出來的。當年南華會田徑隊無論在賽場上或長跑賽道，往往都是獨佔鰲頭。因此，有人說當年香港華籍賽跑選手，都是從南華會的搖籃孕育出來，確實也沒有誇大其辭。時至今日，南華會還是堅持每年為學生舉辦暑期田徑訓練班。

一九五二年七月十三日本會主辦田徑訓練班開課
職員全體班員合影

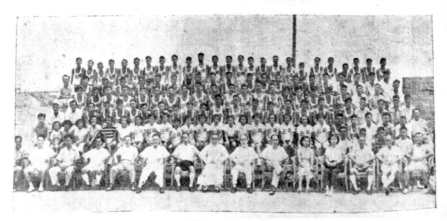

▲ 1952 年南華會田徑訓練班開課合照，學員過百人。

◀ 60 年代適逢美國田徑隊訪港，教練朗尼李察向南華會田徑訓練班隊員講解起跑要訣。

4

香港華人運動員的身份認同

　　戰前的香港華人田徑運動員，如果想有機會和其他國家或地區田徑運動員比拼的話，就要回內地參加廣東省省運會，成績好的就會被挑選參加全國運動會。獲全國運動會拔尖的運動員，就可以代表中國參加遠東運動會，甚至奧運會。初時回內地比賽的，都是以南華會運動員為骨幹，所以負責遴選的，都來自南華會，而參加遠東運動會就由青年會統籌。1921 年 6 月，第五屆遠東運動會在上海展開，中國體育團體藉此機會商討成立一個統籌及聯合全國各體育聯會的組織「中華業餘運動聯合會」。初成立的聯合會，洋人佔重要位置。與此同時，時任南華會會長黃錦英聯同中華遊樂會的劉福基及青年會的麥花臣，並邀請其他體育團體，成立「香港體育聯合會」，並訂下宗旨：「挑選香港僑胞的精銳運動員，參加遠東運動會及中華全國運動會，及為參賽運動員籌措旅費，並分別舉辦全港成人及學生各項體育運動會」。

　　1924 年的武昌全運會，內地民族主義高漲，紛紛認為全運會不應由洋人主導的「中華業餘運動聯合會」主辦，而是該交由剛於 1923 年 7 月成立的，由全華人組成的「中華全國體育協進會」所主辦。香港各華人體育團體隨即和應，南華會牽頭並聯絡精武會、中華遊樂會、華人游泳會、中華聖教總會、香港大學、皇仁書院、灣仔書院等體育會在 5 月 10 日開會，商討並成立「香港華人體育協會」。自此以後，回國參加全運會及代表中國參加遠東運動會和奧運的事宜，都是交由「香港華人體育協會」負責。

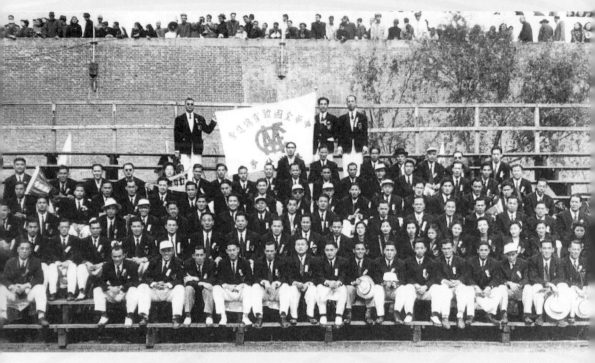

▲ 第七屆全國運動會香港代表團合照。

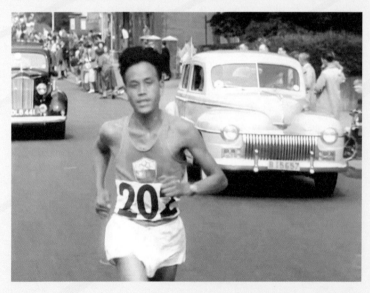

◀ 樓文敖在倫敦奧運馬拉
松前半程的領先片段。

戰後 1948 年，上海舉行第七屆全國運動會。香港代表團的挑選工作仍然由「香港華人體育協會」負責。代表香港參加田徑項目的，有撐竿跳的朱福勝及參加競步的蔡正義兩人。其他運動項目包括：足球、乒乓球、網球、排球、羽毛球、水球、游泳及跳水。據報章透露，除足球一項由協會負責籌款外，其他都是自費的[16]。附圖所見為參加第七屆全國運動會的香港代表團。事實上，這屆全運會，除了歡迎港人之外，海外華僑如：新加坡、馬來西亞、印尼等都有組隊參加。

1948 年的倫敦奧運，田徑項目規定要達到全國體協所訂定的標準才獲選拔[17]，這一屆香港沒有田徑運動員達標，而中國代表團亦只有三名田徑選手，分別是跑 400 米的陳英郎，400 米欄的黃雨正及長跑好手樓文敖。當中最為港人熟悉的是樓文敖，因他在倫敦奧運後，經常和 1936 年柏林奧運中國代表王正林來港，在南華會訓練及代表南華會比賽。樓文敖是一名聾啞殘障運動員，他雖然身體有缺憾，但非常刻苦訓練。1947 年 11 月 25 日，他在上海虹口舉行的莆田上海對抗賽，以 31 分 56.4 秒破 10000 公尺全國紀錄，技驚四座[18]。1948 年 3 月 27 日，樓文敖聯同王正林在加州聖巴巴拉參加國際十英里賽。樓氏以 55 分 2 秒成績奪冠、王正林得季軍。回國後，在 1948 年上海舉行的第七屆全國運動會以 32 分 47 秒破全國運動會 10000 公尺紀錄及 16 分 08 秒破 5000 公尺紀錄[19]。他在倫敦奧運參加 5000 及 10000 公尺馬拉松，5000 公尺在初賽名列第 7，未能進入決賽；10000 公尺在決賽名列第 17。馬拉松是他首度參加的項目，他在頭半程還在三甲之列，可惜後勁不繼，腳又磨破出血，疼痛難耐，終未能跑畢全程。

16　大公報，1948 年 4 月 19 日

17　華僑日報，1948 年 1 月 9 日及 3 月 2 日。

18　華僑日報，1947 年 11 月 29 日。

19　大公報，1948 年 5 月 12 日及華僑日報，1948 年 5 月 10 日。

事實上在那年代，香港體協（香港華人體育協會）的財政資源主要是來自足球比賽的門券收入。而香港體協又太偏重足球發展而忽略其他體育項目。因此，要求改革的呼聲亦隨之而起[20]。

1949 年新中國成立，香港青年運動員回內地參加比賽的機會大大減少。居港的洋人體育界認為，以「香港」為名義代表出席國際體育賽事，尤其是專為英聯邦國家及殖民地區而設的英帝國運動會（British Empire Games，後改稱英聯邦運動會 Commonwealth Games）更為理想。時任香港足球總會會長摩士（Sir Arthur Morse）建議成立五人特別委員會（後增至七人）草議章程[21]。摩士也是滙豐大班及行政局非官守議員。七人小組成員包括主席陳漢明、委員莫慶、馬文輝、彭紹賢、沙里士（A. de O. Sales）、士堅拿（Jack Skinner），及奧馬（R.M. Omar）。

經過數個月草議章程，當中包括和在港的華人體育團體辯論及香港體協同寅的互諒，「香港業餘體育協會」（港協）在 1950 年 11 月 24 日在香港大酒店成立。除了南華會、中青會及域多利亞遊樂會等因以往在香港體育界的貢獻，成為港協創會會員之外，其餘會員都是以專項體育總會為代表[22]。以專項體育總會為代表的建議，自然令很多華人體育團體反對[23]，原因是當時的華人體育團體大多是香港體協會員。第一屆委員如下：

會長：摩士爵士
副會長：郭贊、沈瑞慶（George S.H. Sim）、
　　　　奧霍曉士（H. Owen-Hughes）

20　大公報，1948 年 6 月 3 日及華僑日報，1948 年 6 月 15 日。

21　大公報，1949 年 6 月 15 日。

22　南華早報，1950 年 11 月 25 日，及華僑日報，1950 年 11 月 25 日。

23　南華早報，1950 年 9 月 28 日

主席：史堅拿

副主席：馬文輝

秘書：沙里士及彭紹賢

司庫：陳漢明

　　港協在 1951 年 5 月成為國際奧委會（International Olympics Committee）及英聯邦運動會聯會成員（Commonwealth Games Federation）。港協亦在 1951 年 7 月 31 日的周年大會改名為港協暨奧委會（Sports Federation and Olympic Committee of Hong Kong）。1952 年，港協加入亞洲運動會聯會（Asian Games Federation）。自此，香港運動員開始了以「香港代表隊」身份參加奧運、英聯邦運動會及亞運會。但國際奧委會明言，香港運動員應以宗主國身份參賽，即需要持有英國護照。這無形中限制了很多有實力而沒有英國護照的居港華人運動員，代表香港參加奧運的機會。

　　1952 年芬蘭赫爾辛基奧運，香港運動員首次以「香港」名義現身國際運動舞台。受限於當時的資源及田徑水平，是屆奧運香港並沒有田徑運動員。當時香港只有四名游泳選手。不過時任田總評議會軍部代表 Capt. Ian Lambie 則代表香港田總，參加了在奧運期間的國際田聯會議。這是田總首次和國際田聯接觸。

5

匯聚中西優秀運動員的福地

1950 年聯合國對中國大陸實施制裁。英國是聯合國成員，香港亦要配合聯合國的制裁。當時的港英政府基本上是不鼓勵香港運動員回內地訓練、比賽或交流，但香港實質是開放型城市，內地運動員還是能夠進入香港。如前所述，那段時期，知名的田徑選手包括王正林及樓文敖都曾受南華會邀請來港作賽，為本港田徑體壇倍添生氣，亦帶動當時香港的長跑發展。50-60 年代的傑出華人長賽跑選手如：陳劍雄、陳景賢、陳鴻文、區忠盛、譚樵、劉大彰、張國強等都受惠於當時熱烈氣氛。

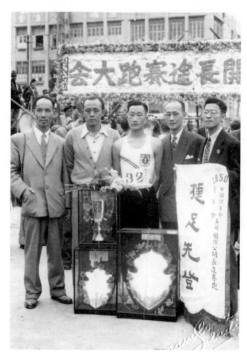

▲ 1950 年第四屆元旦國際長途賽跑賽，冠軍是代表中國的奧運選手王正林（穿運動服者）。

與此同時，由於英國政府與大陸政權關係緊張，駐港英軍人數倍增。來港服役的軍人很多都是熱愛運動及運動健將。田總得益於當時的洋人屬會及執委，仗着他們的個人關係，成功邀請那些途經香港的奧運級田徑運動員短暫逗留，示範及指導本地田徑運動員。這大大提升了香港運動員的田徑水平。以下會列舉出這段時期的著名運動員。

5.1 首位田徑冠軍級精英來港作賽

50 年代來港的英軍，很多都熱愛田徑運動，當中尤以中長跑最為出色。在 1947 至 1959 年的 13 屆元旦國際長途賽跑中，英軍就拿下了 8 屆冠軍。這期間最出色的英軍賽跑選手是來自海軍的拍披（Robert Henry Pape），他還未來香港之前在英國已經享負盛名，是一名出色的長跑好手，曾代表英國皇家海軍比賽。1924 年出生的他，在求學時間尚未熱愛跑步。1939 年他加入海軍作海事學徒。1946 年派往馬爾他期間，受海軍軍官 Herbert Barnes 鼓勵才開始跑步。1953 年，他第一次參加馬拉松比賽，在著名的 Doncaster to Sheffield 馬拉松以 2 小時 37 分 23 秒奪得第三名。兩個月後，將最佳時間推前至 2 小時 34 分 2 秒。

1955 年 6 月，他跟隨部隊來港，隨即便參加不同的田徑賽事，在本地賽事中可說戰無不勝，讓本地賽跑選手有不少學習機會。他的太太 Diana 亦擔當田總義務秘書。他最為人津津樂道的賽事，要算是 1956 年所創下的 30 英里世界最快紀錄。

1956 年 1 月 5 日，南華會加路連山道田徑場的 30 英里長跑賽事，共有 5 人參加，當中包括拍披，另一名海軍及南華體育會三名長跑好手歐頌星、李錦榮及王朗強。結果拍披以 2 小時 54 分 45 秒完成。這成績比當時的世界最佳時間 2 小時 57 分 48 秒快了超過三分鐘。華人選手中只有王朗強能堅持到 25 英里，時間是 3 小時 2 分 47 秒。

1957 年 12 月，拍披隨部隊離港。在香港的兩年多時間內，曾代表香港田徑總會參加很多海外賽事，並在港期間刷新了 3000 公尺、5000 公尺、10000 公尺、3 英里及 30 英里的全港紀錄。他回到英國後仍然熱衷長跑運動，1959 年的波士頓馬拉松，他以 2 小時 28 分 28 秒成績名列第六。到了 70 多歲還堅持每天跑步。關於他對跑步的堅持，著作 *Running Over 40, 50, 60, 70*，作者塔洛（Bruce Tulloh）曾有這樣描述：

「有兩件事情，對一般賽跑選手算是災難，拍披在 40 歲曾患上急性腹膜炎；60 歲又患上腦腫瘤，但這兩個病都只能令他短暫缺練，在休養少於六週後，他又重拾跑鞋了。」

▲ 拍披破紀錄的長跑英姿，南華早報，1956 年 1 月 26 日。

▲ *Running Over 40, 50, 60, 70* 一書中的照片，70 多歲的拍披，風采依然。

5.2 留港經歷成就日後的冠軍

　　塔洛這麼了解拍披，那他又是誰呢？熟悉英國長跑的人士一定聽過他的大名，他曾代表英國參加 1960 年羅馬奧運及 1962、1966 兩屆帝國運動會及英聯邦運動會。他也是 1962 年歐洲田徑錦標賽 5000 公尺金牌得主。最為人熟悉的是，他是一名赤腳賽跑選手，比「阿甘正傳」還要早跑越美洲。1969 年 4 月 21 日，他從美國西岸洛杉磯出發，以少於 65 天時間，在 6 月 25 日跑抵東岸紐約。不過只有很少人知道他和拍披一樣，都曾來港服軍役。

塔洛在 1953 年來港，當時年僅 18 歲，留港兩年。期間曾奪全港三英里及 5000 公尺錦標，但成績也只不過是 15 分 46 秒及 16 分 16 秒。對當時本港賽跑選手來説，這個紀錄當然是夢寐以求，但以英國田徑水平來説，只可説是一個普通紀錄而已。這個全港錦標賽卻為他注下強心針。2002 年賽跑選手雜誌（Runner's World），塔洛曾經這樣描述他在香港的跑步生活：「當我被派往香港服兵役時，我發覺有很多時間跑步，而當地的田徑水平相當低。這令我對訓練重燃鬥心。我時常在足球場跑，又常在筲箕灣街道追逐電車。當年我 19 歲，第一次在五分鐘內跑畢一英里，但 400 公尺卻未能以一分鐘內完成。[24] 我在香港跑步的最大成就，就是贏了香港 5000 公尺錦標」。1955 年他回英國入讀修咸頓大學（Southampton University），積極投入跑步訓練，成就了不平凡的跑步人生。

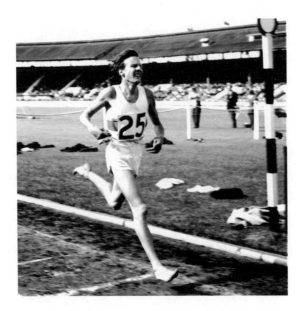

◀ 赤足跑是塔洛的標誌。

24　誰也沒想到在七年後，他代表英國出戰奧運，以 3 分 59.3 秒成為第七位突破四分鐘大關的英國賽跑選手。

5.3 美國奧運冠軍選手訪港交流

拍披和塔洛都是英軍成員，而在那年代，美軍也會訪港。美軍運動員當中，最有名氣的莫過於馬泰斯中尉（Lt. Bob Mathias）。馬泰斯是 1948 年倫敦奧運及 1952 年赫爾辛基奧運十項全能冠軍。他參加倫敦奧運那一年，年僅 17 歲。在赫爾辛基奧運的十項全能項目之中，他以 7887 分破世界紀錄並以超過 900 分優勢成功衛冕十項冠軍！他被譽為現代奧運最偉大的十項全能運動員。他退出田徑體壇後，擔當美國親善大使，並在 1955 年 11 月訪港。於 11 月 30 日，12 月 1 日及 12 月 2 日分別在英皇佐治五世學校、英軍界限街運動場及南華會運動場作表演示範。在英皇佐治五世學校期間，吸引了數以百計的學生及運動員。馬泰斯盡顯平易近人作風，除了與學生一同做熱身運動外，還示範了跳高、跳遠、擲標槍、擲鐵餅及推鉛球等項目。

翌日早上，應新界學體會之邀請，馬泰斯在英軍界限街運動場向正在參與第二屆新界學界運動大會的學生運動員示範種種項目，第三天則到訪南華會加山運動場。三天的行程滿足了九龍、新界及香港地區的學生運動員及田徑愛好者。

馬泰斯的十項全能世界紀錄在三年後被另一位美國選手強森（Rafer Johnson）以 7985 分所破。1956 年的墨爾本奧運，他在受傷情況下，仍能勇奪銀牌。想不到強森也曾到訪香港！

1957 年 9 月 18 至 22 日，強森到訪香港。他先後在英軍界限街運動場、南華會加山運動場、新界柏雨中學及元朗官立中學作擲項示範表演，每場都引吸了過千學生及田徑愛好者參與。他劃破時空的三擲，令在場觀眾看得如痴如醉。

1960 年羅馬奧運，他以最佳狀態再戰十項全能項目。該屆奧運十

項全能項目，所有華人，或説所有亞洲人的注意力都投放到楊傳廣身上。楊傳廣是台灣原住民，1958、1962 年兩屆亞運十項全能冠軍，曾獲提拔到加州大學洛杉磯分校讀書及接受訓練，與強森一樣師承 Elvin C. Drake，因此兩人是很好的朋友。羅馬奧運十項全能比賽的第二天，他和強森互有領先。來到最後一項 1500 公尺長跑，楊傳廣以 67 分之差落後，而 1500 公尺是強森的弱項。強森用死跟楊傳廣的策略，最後以 1500 公尺個人最佳時間 4 分 49.7 秒，僅落後 1.2 秒，並以總成績 58 分之差壓過楊傳廣，勇奪冠軍。楊傳廣最終只能獲得一面銀牌，但這已是中國自 1932 年參加奧運以來的首面獎牌。

1964 年東京奧運對眾多海內外華人來説，是充滿期待的一屆。四年前楊傳廣以 58 分之微僅負於美國的強森，而這時候強森已退役。東京奧運前一年，楊傳廣在美國加州的聖安東尼運動會中，創下 9121 分的世界紀錄，並創下撐竿跳世界紀錄，因此，在東京奧運前夕就被視為奪標大熱門。該屆奧運前，國際田聯通過了十項全能的計分方法，主要是將撐竿跳所跳高度的分數大幅調低，這對楊傳廣在撐竿跳的優勢有所影響。也許是肩負着整個中國及亞洲榮辱的擔子太沉重，他最終只能以第五名完成賽事。一代亞洲鐵人亦自此黯然離開田徑體壇。

前段所述都是男運動員，事實上，國際級田徑女運動員也曾訪港，最響負盛名的是澳

▲ 亞洲鐵人楊傳廣。

洲短跑皇后瑪佐烈遜（Marjorie Jackson）。瑪佐烈遜是 1952 年赫爾辛基奧運 100 公尺及 200 公尺金牌得主，並先後刷新 13 項世界紀錄及奪得七面英聯邦運動會金牌。退役後從政，2001 至 2007 擔任南澳洲省總督。她在 1952 年 10 月曾短暫訪港，在 10 月 16 日到英皇佐治五世學校示範表演，當中包括和香港短跑運動員一起參與 100 公尺讓步賽。南華會的林格蘭、楊子潔、霍詠嫦、黃綺雯、林珊儀有幸被挑選參加，獲益良多。

▲ 瑪佐烈遜（後排黑跑褲者）與一眾南華會女將及英皇佐治五世學校學生合照。

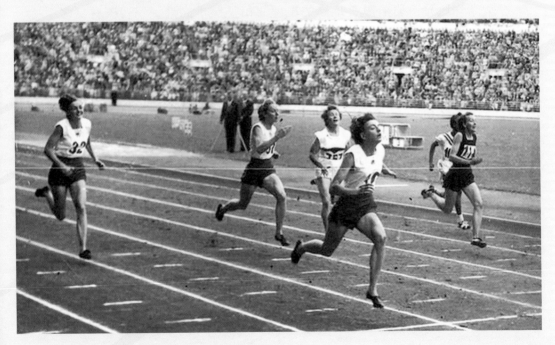

▲ 瑪佐烈遜在赫爾辛基奧運 100 公尺衝線一刻。

6

心繫祖國的香港田徑運動員

　　港協的成立，的確為香港運動員提供參與國際體育競技的機會，但有部分居港華人運動員以能夠代表祖國為榮。1954 年亞運是港協首次領軍，但有部分運動員如游泳選手溫兆明，就選擇代表台灣參賽，亦有運動員獲選了也棄賽。在那個時候，作為香港運動員的心情，相信也非常複雜。

　　50 年代的新中國正值建國初期，資源緊絀，體育運動發展停滯不前。反之，香港運動員戰前已代表中國參加遠東運動會。戰後香港由於華洋匯聚，常有歐美地區的奧運級田徑選手訪港，學習機會良多，因而部分田徑項目水準甚高。心繫祖國的運動員，都想回國報效，而跳遠選手朱明就是其中一個例子。

　　朱明是 50 年代的跳遠好手。1953 年 12 月，田總主辦的全港遺材田徑賽，他代表南華會在跳遠項目中以 6.55 公尺奪魁，自此開始嶄露頭角。1954 年 3 月學界田徑運動大會，他以 20 尺 11 吋（約 6.37 公尺）創學界跳遠紀錄。一個月後，他再參與港大、南華、業餘田徑隊三角賽，以 6.97 公尺再創全港紀錄，並獲田總提名參加同年 5 月在菲律賓舉行的亞洲運動會。不過據報章記載，他並沒有參加該次亞洲運動會 [25]，原因可能是他所就讀的香島中學，屬傳統左派學校，而這屆亞運，中國代表團是以中華民國名義參加的台灣運動員為主。撐竿跳名將朱福勝慧眼識英雄，推薦他回內地受訓，他在 1955 年回內地升學及深造

25　香港工商日報，1954 年 4 月 21 日。

田徑訓練。1956 年 3 月 19 日，他在上海舉行的北京體育學院田徑測驗賽之中，以 7.01 公尺創全國紀錄。

1956 年的奧運在澳洲墨爾本舉行，中國在北京舉辦奧運選拔賽。選擇回國效力的香港田徑運動員有：短跑的徐錦輝、跳遠的毛浩輯、跳高的劉典宜、長跑好手區忠盛，以及冼譯鈞、李振家、姜培紉和鍾寶玲等人，為當年沉寂一時的內地田徑體壇增添活力。徐錦輝在 100 米的選拔賽中奪冠。可惜這一屆奧運會，中國最後退出了。徐錦輝是伊利沙白中學的學生，而當時的香港政治環境是不鼓勵香港運動員和內地運動員交流的，結果他從北京回到香港後，伊利沙白中學就開除他的學席。幸好當時拔萃男書院任教的郭慎墀（S.J. Lowcock，1961—1983 年拔萃男書院校長）惜才，讓他在拔萃男書院完成中學。

事實上，那個年代的學生運動員絕不輕鬆，運動員所期盼的是比賽機會，尤其是高水平的比賽，但不幸地又會受當時的政治氛圍影響，在傳統愛國中學如香島中學的毛浩輯（現任田總會長）自然可以名正言順以「僑校生」身份回國比賽，但有個別運動員因為種種原因以假名在內地比賽。

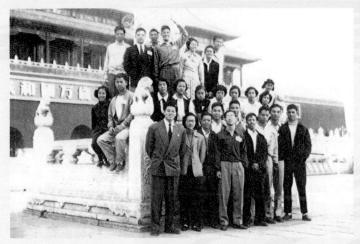

1956 年 9 月一批香港田徑健兒回國參加奧運選拔賽並參觀天安門廣場。

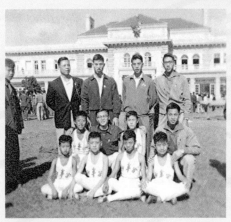

▲ 香港田徑健兒途經上海時參觀少年宮。

▲ 1958 年，毛浩輯以「僑校生」參加在廣州越秀山舉行的省運會並取得 400 公尺首名。

◀ 60 年代，朱明從內地回港代表南華會出賽，以 23 尺 5 吋半（7.14 公尺）再創香港紀錄，圖為朱明在加山運動場跳遠的英姿。

7

香港首面國際綜合運動會獎牌

　　第一屆亞洲運動會始於 1951 年 3 月在印度新德里舉行，該屆只有 11 個國家及地區參加。當年由於港協於 5 月才成立，因此香港運動員無緣參加這屆亞運會。1954 年 5 月，第二屆亞運會在菲律賓馬尼拉舉行，香港共派出 39 名運動員，分別參加田徑、游泳、跳水、水球、射擊及足球六個項目。田徑有兩名運動員，分別是南華會的擲項運動員陳偉川，及田總 1952-1954 年度短跑冠軍，喇沙書院學生西維亞（Stephen Xavier）。西維亞早在學界運動會已很突出，他和李積善、告拉素（A. Collaco）、李樹宗、盧永泉、李榮楷等合力為喇沙書院連續四年（1951 年至 1954 年）奪得學界田徑錦標。1952 年 1 月 20 日，田總中西對抗賽之中，西維亞以 10.9 秒成績成為首名 100 公尺破 11 秒大關的香港人 [26]。1953 年 4 月，全港校際田徑運動大會，他又以 10.8 秒再創全港 100 公尺紀錄 [27]。1954 年 3 月，全港校際田徑運動大會，他又以 21.9 秒成績創 200 公尺創全港紀錄 [28]。同年，他獲選代表香港出戰亞運。這名身型矮小，起初不被看好的青年，在 5 月 5 日的 200 公尺決賽起步之後，便即帶出，一直領先達 180 公尺，至最後 20 公尺才被兩名巴基斯坦選手越過，以 22.2 秒勇奪銅牌。這也是香港代表團在國際綜合運動會的首面獎牌。

26　大公報，1952 年 1 月 21 日。

27　華僑日報，1953 年 4 月 11 日。

28　大公報，1954 年 3 月 20 日。

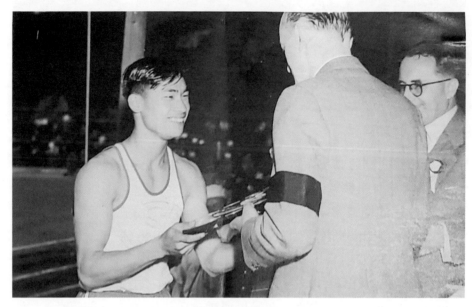

▲ 1952 年全港英文中學陸運會，喇沙書院是甲組團體冠軍，圖為西維亞代表學校從港督葛量洪爵士手上領取錦標。華僑日報，1952 年 3 月 29 日。

　　1954 年 7 月，西維亞聯同五名草地滾球運動員及游泳代表張乾文參加在加拿大溫哥華舉行的英帝國運動會。這是港協成立後首次參加英帝國運動會。西維亞在 200 公尺初賽以 22.7 秒成績勇闖準決賽。

　　英帝國運動會後，西維亞的成績並沒有突飛猛進，反而更被後起之秀如徐錦輝等只以一般成績追過[29]。相信這段日子對他而言是低潮期。直至 1957 年 3 月 31 日，第七屆全港田徑錦標賽，大家再度目睹皇者回歸！他在 100 公尺以 10.7 秒再創全港新紀錄。這紀錄要一直到 1988 年才被梁永光以 10.64 秒成績打破。50 年代的極速皇者，他顯然是當之無愧！

29　華僑日報 1955 年 10 月 24 日，香港工商日報 1956 年 12 月 24 日。

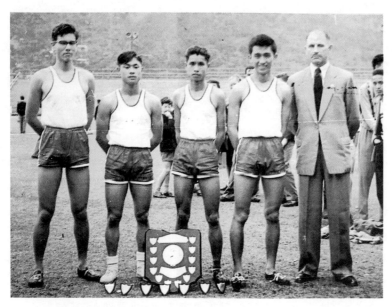

▲ 1952 年喇沙校運會傑出代表，左起盧永泉、西維亞、李樹宗、告拉素及教練 Mr Bleinshop。

　　1958 年，西維亞和後起之秀伍雪葵、劉典宜再度代表香港，參加在東京舉行的第三屆亞運會。在 200 公尺初賽，輕鬆以 22.6 秒進入準決賽。只可惜在準決賽中和韓國選手同一時間 22.5 秒，但未能進入決賽。退役後，先後在滙豐銀行及日本航空工作，後來移居澳洲悉尼。千禧年期間，他曾接受喇沙書院校友訪問，在訪問中，他有以下感言：「Life is what you make of yourself. Good or bad, you have to try and improve yourself. It's very difficult to tell you what to do. Study is the main thing. My academic part was poor. So I think students should study hard and sports should be a secondary thing. If I had my time all again it would be a different story. I would have studied harder…」。這或許正正道出，那時候政府對學生運動員的不重視，又或者說是當時整個社會的重文輕武態度。

8

田總首個舉辦的國際田徑賽事

　　50 年代的香港，長跑氣氛頗為熱烈，時任田總會長陳南昌和主席梁兆綿認為賽事若能在田徑場舉行，更能讓觀眾目睹國際級賽跑選手的風采。環顧當時國際長跑的情況，韓國及日本賽跑選手在 1956 年墨爾本奧運的馬拉松賽事，分別奪得第四及第五名。於是去信韓國及日本田徑聯會，誠邀派出長跑好手來港作賽。當時韓國選派了最強陣容，1953 及 1954 年漢城馬拉松 [30] 冠軍林鐘禹及 1956 年冠軍韓昇哲，聯同後起之秀李相鐵 [31] 來港作賽。日本亦派出新進長跑好手布上正之，他是1955 年第 31 回箱根駅傳第七區的優勝者，及名將中田豐七應戰。香港隊除拍披外，還包括當年最強華人長跑選手陳鴻文、區忠盛及曹少賓三人。

　　賽事距離 30000 公尺，1957 年 2 月 23 日在南華會運動場舉行。會長陳南昌亦慷慨承擔一切經費開支和選手隊伍成員的來回機票。比賽在春雨綿綿之下舉行，中外觀眾卻沒有因為氣溫突然下降而卻步。相反，日、韓兩國駐港領事和居港日韓僑胞更積極地組織啦啦隊來捧場，加山呈現一片罕見熱鬧場面。比賽於晚上八時在球場泛光燈下進行，韓國賽跑選手林鐘禹最終以優越成績 1:39:13.6 奪冠，他的同袍韓昇哲以 1:39:34 獲亞軍。拍披亦竭盡所能，最後以 1:39:52 力壓日本布

30　當時的馬拉松距離是約 25 公里。

31　李相鐵後來在 1959 年奪得漢城馬拉松冠軍。

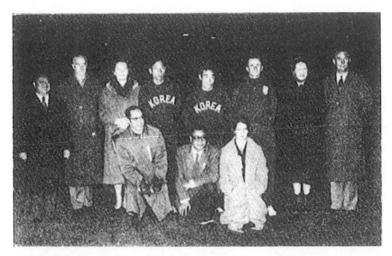

▲ 田總會長負責人及運動員於頒獎後攝於南華球場內。後排由左至右：田徑會會
長陳南昌、何觀爵士、麥格里哥夫人，冠軍林鐘禹、亞軍韓昇哲、季軍拍披、
何觀夫人、麥格里哥海軍司令。前排由左至右：田徑會主席梁兆綿，兩位田總
秘書黃少偉及拍披太太。

上正之獲第三名，替主辦方的香港爭一口氣。日本名將中田豐七，曾
在馬拉松創下 2:26:46 佳績，賽前是大熱門，最後竟屈居第六，實是意
料之外。陳鴻文、曹少賓及區忠盛分別名列第七、第八及第九。

　　1959 年，第二屆國際 30000 公尺長跑賽仍然在港舉行。參加單位
有香港及日本等地區代表。由於受天雨影響，選手成績平平，最終日
本選手奪冠。後來由於經濟問題，國際 30000 公尺邀請賽就只舉辦兩
屆了。

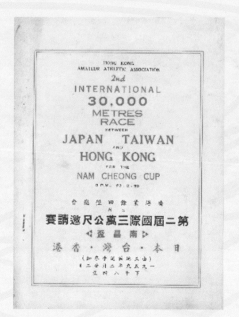

▲ 1959 年第二屆國際 30000 公尺邀請賽紀
念冊。

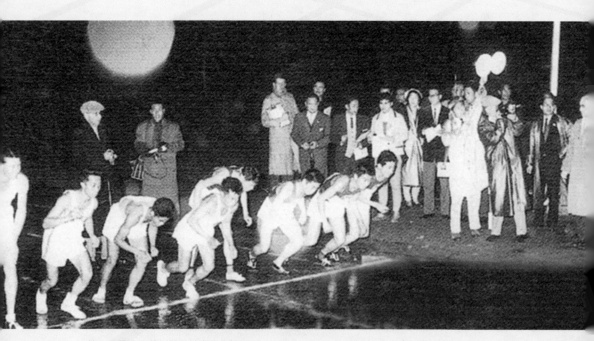

第二屆國際三萬公尺邀請賽起跑情況。

小結

戰後初期的香港，百廢待興，港英政府忙於民生問題，根本無暇顧及體育發展。南華體育會肩負重任，除了籌措經費，修復被日軍悉數破壞的加山運動場之外，更於 1947 年復辦港九學界田徑大賽，1948年首辦南華會與駐港三軍四角對抗賽及全港公開田徑運動大會。同時又開展田徑訓練班，培訓有志於田徑運動的人士。香港華人田徑運動的發展，南華會可說是領導者。這領導地位一直至 1951 年香港業餘田徑總會成立，田徑運動的整體發展才交予田總。1955 年，首個由政府建造的掃桿埔大球場建成，標誌着港英政府在城市規劃中，包括建設地區運動場。政府大球場的田徑跑道雖然不是正規的 400 公尺一周，但仍是田徑總會所舉辦的田徑比賽及學界運動會的主要場地。

新中國成立，國民黨敗退至台灣。戰前在香港成立的中華全國體育協會香港分會頓失方寸。當時，居港外籍人士有意以香港名義參加英聯邦運動會及奧運等國際綜合體育運動會。時任香港足球總會會長摩士推動成立港協暨奧運會。翌年，香港業餘田徑總會成立並加入奧委會。1954 年，香港運動員首次以香港名義參加亞運。天才短賽跑選手西維亞為香港奪下首面綜合運動會獎牌。

香港業餘田徑總會成立，戰前華人體育團體與非華人私人體育會各自為政的局面終於有所突破。田總吸納本地華人體育團體如南華會及非華人組織，尤其是駐港英軍，開展本港田徑發展的藍圖。

50 年代中，韓戰爆發，中國聲援朝鮮，聯合國制裁中國。殖民統治下的香港亦不能置身事外。兩地的溝通驟變。戰前粵港兩地恆常進行的兩地田徑比賽如廣東省省運會，香港大學與廣州嶺南大學的兩地

對抗賽，在港英政府的不鼓勵情況下，除了傳統左派學校外，鮮有香港學生運動員赴內地作賽。1956年墨爾本奧運，北京藉此契機，招攬香港運動員回國報效，一方面固然是部分運動項目如田徑的跳項、乒乓球、游泳等項目，香港運動員成績比內地好，另一方面自然是有統戰意味，因為在那時候，台灣也向香港運動員招手。而奧委會會籍問題也成為燙手山芋，兩地爭得如火如荼。

戰後香港復興，香港田徑發展得益於天時、地利、人和。新中國成立初期，局限了香港運動員回國參賽機會，從內地來香港的華人卻暴增，當中不乏運動精英，包括長跑奧運代表王正林及樓文敖，聯同駐港英軍長跑好手，推動了香港長跑水平。香港作為自由港，自然是中西匯聚，田總結集了中西熱愛田徑人士，羣策羣力。田總第一個十年，不但恒常舉辦田徑賽事，邀請奧運冠軍來港示範，更首辦30000公尺國際長跑邀請賽。這都是有賴創會會長、主席及歷屆會長、主席的領導。自此，香港田徑開展新一頁。

第三章

60年代社會的體育狀況

1949 年前後，大量人口湧入香港，香港人口急劇增加。1956 年，人口已突破 250 萬，當中約 100 萬人是從內地逃難到香港。大量難民湧入香港衍生嚴峻的社會問題，為了解決居住問題，很多難民及生活艱苦的港人都是在山邊興建木屋棲息。1955 年，聯合國難民高級專員公署發表了「在香港的中國難民問題」(The problem of Chinese Refugees in Hong Kong)。報告書指出，中國難民在香港面對職業結構轉變 (Shifts of occupations) 及社會地位低下 (Social down-grading) 的劇變。1956 年 10 月，九龍及荃灣地區爆發暴動，港英政府認為暴動成因主要是社會矛盾有關，而社會資源貧乏正正是當時社會矛盾的根源。

　　人口急升，貧富懸殊。基本民生需求需政府急切解決，於是政府開始開山闢地，創建衛星城市，這亦帶動了數個運動場建設。在 60 年代首次有田徑運動員以香港運動員身份參加奧運。由於缺乏政策支援，田總首次派隊參加的 1968 年泰國田徑錦標賽，也是自費形式參與。當時舉辦一個田徑公開賽所需費用就高達 600 多元，費用都要由總會首長及內部有心人募集而成。

1

60 年代發展的田徑運動設施

1.1　旺角運動場

　　1961 年，駐港英軍將原本位於旺角界限街的陸軍球場（Army Sports Ground）轉交香港市政局管理。市政局起初將球場命名為市政球場，遂成為九龍半島的第一個民用田徑運動場。不過，這個運動場主要用作學校校際運動會，一般甚少放開予田徑訓練。曾代表香港參加 1962 年柏斯英聯邦運動會的簡彼得（Ken Peters）及符德（Mike Field），他倆也只能在這田徑場作非常規的開放訓練。

　　筆者年幼時居於九龍仔木屋區，總喜歡往山走或在街上流連。當時覺得若能住在木屋區對面，一街之隔的大坑東徙置區已感覺不錯了，颱風來的時候不用到親戚家暫住了。沿着大坑東道，從協同中學旁的石級信步而上就是富貴人家居住的又一村，像走進了桃花源，感覺恍如隔世。大坑東道盡頭就是界限街，右邊是警察會花墟足球場，左邊是花墟硬地足球場及籃球場，而對面就是旺角運動場。鄰居的叔叔在界限街市政運動場當管理員，所以有機會就在運動場跑跑玩玩，當時的感覺是運動場好大，好似跑極都未完。沒想到在若干年後（1973 年），自己會在這場地圓了第一個金牌夢——區際運動會 400 公尺賽。

　　1973 年市政局改組，更具體確定市政局承擔公眾衛生及康樂文化服務的功能。港協暨奧委會會長沙理士（Arnaldo de Oliveira Sales）成為首屆主席，球場亦在當年改名為旺角大球場。1976 年開始，球場作為香港甲組足球聯賽場地，自此就鮮有田徑比賽舉行。

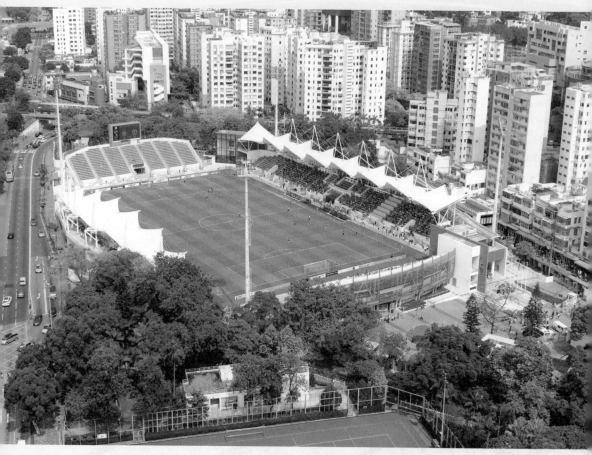

▲ 現時的旺角大球場。

▲ 1970年代的旺角運動場。

▲ 當時觀眾席不多，在競爭激烈的學界田徑賽，各自學校的支持者經常站滿跑道外觀戰。

▲ 當時的旺角運動場非常接近民居，喜歡田徑的居民自然是樂事，但亦不時引來附近的居民投訴。

◀ 運動場遠處就是當時的大坑西徙置區。

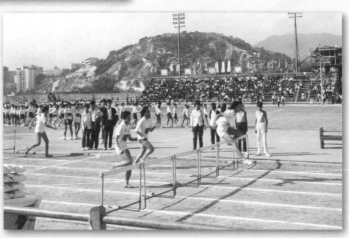

▲ 70年代的界限街運動場是學校運動會主要場地。圖為旺角香島中學校運會。

▲◀ 當時的跑道都是煤灰沙地跑道。

▼ 昔日的田徑比賽勝地，如今已是足球
專用場地了。

1.2 九龍仔運動場

　　戰後 1946 年，香港民航處成立，專職管理香港航空業務。1955 年，港府擴建機場，當中包括填海建造一條從九龍灣伸延至維多利亞港，長 2194 米的跑道。由於飛機升降這跑道的方向分別為 136 度及 316 度，故名為 13 跑道及 31 跑道。由於當時的九龍仔山位於 13 跑道降落航道，基於安全理由，政府將山丘一部分夷平。夷平後的小山丘塗上奪目紅白相間的格子圖案，並設有導航燈以方便引導機師把握正確航道方向。這小山丘就是一般人常稱的「格仔山」。至於夷平山丘得來的沙石，則用來填海興建跑道，而其餘土地則用以興建九龍仔公園。這個位於九龍仔延文禮士道，佔地 11.66 公頃的大型公園，包括九龍半島第一個公共田徑運動場。運動場於 1964 年 6 月 5 日由港督戴麟趾（Sir David Trench）主持揭幕啟用。

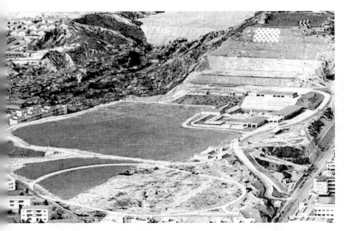

▲ 夷平後的格仔山用作興建九龍仔公園，當中包括游泳池、草地足球場及田徑運動場。圖下方是尚未完工的田徑運動場。

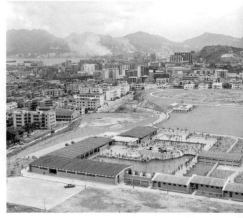

▲ 完工後初期的九龍仔公園。

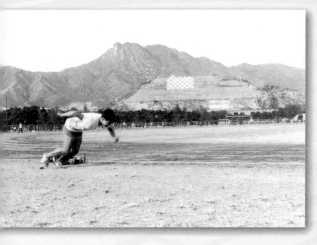

◀ 60 年代的九龍仔運動場，遠方的格仔山顯然易見。

▼ 今天的九龍仔運動場，格仔山仍在。

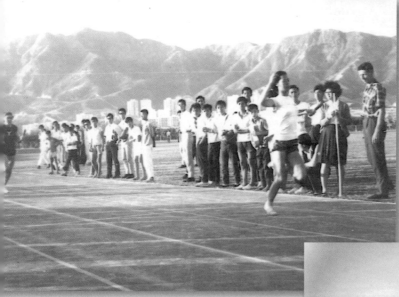

◀◀ 初建成的九龍仔運動場也是田總公開賽的一個場地。

60 年代初期，田總屬會已多達 15 個，當中包括戰前已主力推動田徑運動的南華體育會、中青會及西青會、以駐港英軍及紀律部隊為主的陸軍田徑會、空軍田徑部、警察體育會、監獄處體育會、以學校及專上學院為單位的香港學界體育會、新界學界體育會、香港大學田徑隊、珠海書院、崇基書院、專注競步發展的香港競走會以及新成立的體育會：公民體育會、天廚田徑隊等。

　　這些屬會運動員，大都有其所屬機構的運動場作訓練之用，但新成立的屬會如：公民體育會及天廚田徑隊，就苦無場地訓練。九龍仔運動場建成後，正好提供這一空缺。當時的公民體育會及天廚田徑隊就恒常在九龍仔運動場練習。領軍人物就是朱福勝，他曾代表香港參加 1948 年在上海舉行的第八屆全國運動會，他亦是田總創會成員。他是一生熱愛田徑運動的愛國中堅份子，在天廚味精工作，先後成立天廚味精田徑隊，以及和一羣傳統愛國體育人士成立公民體育會。筆者初學跑步時也常在星期六早上到九龍仔運動場訓練，每次都見朱先生從九龍城的家，用擔竿將一大堆訓練器材：例如起步器、鉛球、鐵餅等親自攜帶到運動場，然後孜孜不倦地指導運動員。此情此景，印象深刻動人，至今仍歷歷在目。

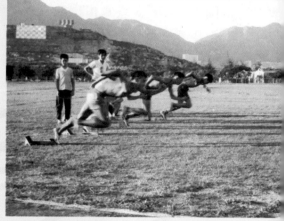

▲ 建於九龍城市區的啟德機場，除了住宅太近機場，飛機上落的聲音也影響居民。在九龍仔運動場訓練或比賽的運動員也不例外。經常聽到上空的隆隆聲。同時，運動場的觀眾席和工作室位置不多，也是這運動場的缺點。

▲ 運動員用的起跑器都是朱福勝從家中帶來的。

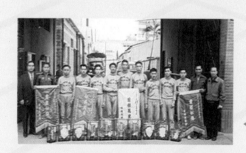

◀ 天廚長跑隊在年度元旦國際長跑獲獎後攝於天廚味精土瓜灣廠房。相中右邊第一人就是朱福勝。

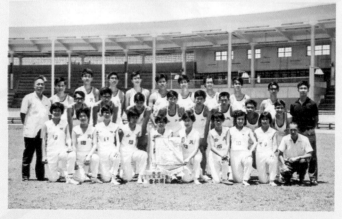

◀ 朱福勝（前排右邊第一人）和公民體育會田徑隊隊員攝於澳門蓮峰球場舉行的南華、公民、澳門三角田徑賽。

▲ 老當益壯的朱福勝（中間者）出席田總 1999 年委員就職典禮，圖自左邊為：田總首席副主席李志榮，副主席蔣德祥，會長毛浩輯及主席高威林。

1.3 巴富街運動場

60 年代中期，港英政府得到香港賽馬會捐款，在何文田巴富街興建一個圓周僅 280 公尺的煤灰沙地運動場。1967 年巴富街運動場正式啟用，麻雀雖小，亦吸引了不少青少年田徑愛好者在那裏訓練。事實上，何文田山丘在戰前主要是墳場用地。戰後和平時期，大量難民從內地湧入，人口暴增，居住成為嚴重問題。經濟能力低的難民只能在未開發的地區自行搭建簡陋木屋暫住。衛生條件自然是很差又容易引發火災。1952 年，政府於何文田設立核准徙置區，區內有文華村及保民村。與此同時，多個宗教團體亦參與房屋興建工作，全盛時期，何文田區便徙置了二萬多名居民。不過徙置區於六十年代末期逐步清拆發展為何文田邨及愛民邨。位於何文田山腳被填平的一端，就發展成現今的巴富街運動場，亦是九龍半島第二個田徑運動場。

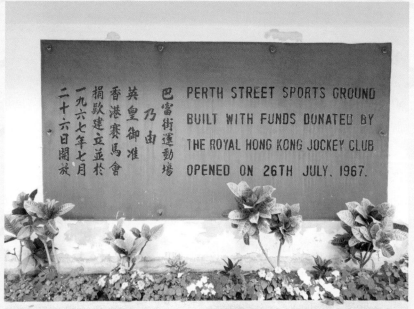

巴富街運動場

乃由

英皇御准

香港賽馬會

捐欵建立並於

一九六七年七月

二十六日開放

PERTH STREET SPORTS GROUND
BUILT WITH FUNDS DONATED BY
THE ROYAL HONG KONG JOCKEY CLUB
OPENED ON 26TH JULY, 1967.

▲ 今天的巴富街運動場，場外豎立紀念碑記錄運動場是由馬會捐款建立。

1.4 荃灣楊屋道運動場

隨着香港人口急劇上升，原已發展的市區土地不敷應用。港府遵照英國規劃專家亞拔高比（Sir Patrick Abercrombie）於 1948 年提交的「香港初步規劃報告書」（Hong Kong Preliminary Planning Report 1948）的建議，在 50 年代選擇發展觀塘作為第一個衛星城市（即後來所稱的「新市鎮」）。1961 年，政府立憲將靠近九龍的荃灣列為新界區第一個新市鎮。「自給自足」和「均衡發展」是政府規劃及發展香港新市鎮的美好構思。自給自足是在房屋、就業、教育、康樂及其他社區設施方面均能滿足當地居民的基本需要；而均衡發展就是指該新市鎮能夠由不同社會經濟背景和技能的人士所形成的和諧社會。

在新政策下，政府在荃灣推動大規模填海及遷拆工程，大型公共屋邨如：福來邨、商場、公共場所亦陸續興建落成。1966 年政府公佈，將於荃灣楊屋道海旁一幅約六英畝的土地興建新運動場。1968 年 6 月

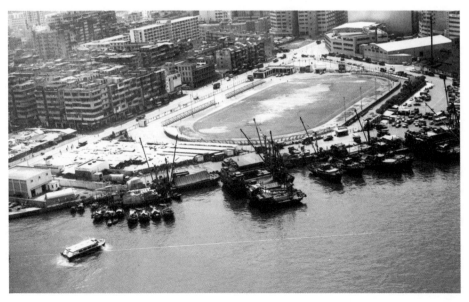

▲ 70 年代初的荃灣楊屋道球場。

15 日，荃灣楊屋道運動場落成啟用，是為新界區第一個田徑運動場。當年，時任港督戴麟趾爵士主持開幕儀式，並安排了兩支本地甲組足球隊「元朗」及「警察」對賽作為開幕活動。運動場設有 6 條煤灰沙地跑道和沙地足球場，也有看台，可容納 4,000 人。運動場啟用後一直成為荃灣區市民以及區內學校重要的體育場地。直到 1998 年，葵芳運動場、青衣運動場及城門谷運動場先後落成，荃灣運動場便於 1998 年 5 月 21 日起正式關閉，完成歷史使命。

2

香港田徑運動員的國際賽表現

60 年代香港，政府基本上沒有政策支援體育發展，運動員代表香港參加國際賽事的所需經費，主要來自體育總會首長慷慨贊助。在 50-60 年代，乘搭飛機絕對是奢侈項目，能夠往外地旅遊絕對是市民大眾的夢寐所求。一張前往新加坡的機票就要 800 多元，近一點的泰國曼谷也要 500 多元，遠一點去澳洲悉尼就要 2,000 多元，往加拿大就要 3,000 多元。以 1960 年工人平均每日工資 7 元來算[1]，坐飛機簡直是天方夜譚。由總會首長承擔運動員出外比賽的經費，也是負擔不輕，只可偶一為之。所以在整個 50-60 年代，香港田徑運動員能有機會出外比賽的，就只有四年一度的奧運會、英聯邦運動會及在亞洲地區舉行的亞運會了。

2.1 戰後港隊代表參與奧運會

田徑運動是首屆現代奧運會（1896 年）九個運動競技項目的其中之一。世界各地的運動員都以能夠參加奧運會為榮。首位參加奧運田徑賽事的香港運動員，是專精跳項的司徒光。1936 年柏林奧運，他代表中國參加跳遠及三級跳項目，可惜他在兩個項目中都無緣進入決賽。

港協暨奧委會自 1952 年成立以來，首三屆參與的奧運（1952、1956 及 1960）都是在歐洲（赫爾辛基、羅馬）及澳洲（墨爾本）舉行。香港奧委會派運動員參賽可謂所費不菲，以 1952 年赫爾辛基奧運為

1 Hong Kong Statistics 1947-1967。

例，4名游泳運動員及3名職員所費高達41,701.03港元。單是機票支出已達30,044.80港元。在當時沒有港府資助下，財政支持全賴體育總會及當時的私人體育會所募捐贊助。1956年墨爾本奧運，港隊代表團只有4名游泳代表；1960年羅馬奧運，游泳代表只得張乾文一人，另外兩名代表是射擊選手；1964年東京奧運，由於地理上靠近，所需經費較少，因此香港有7個運動項目代表出賽，當中亦包括田徑。在那年代的奧運，國際奧委會是沒有訂下參選標準的。運動員能達到各自地區奧委會及體育總會所訂下參選標準，而奧委會又能承擔所需經費就能成行了。以田徑為例，田徑總會在1955年就訂立了參加奧運及亞運標準。按當時成績來看，西維亞在1957年所締造的100公尺10.7秒香港紀錄，應該可達標參加1960年的羅馬奧運。

田徑總會在1955年訂立參加奧運及亞運的標準

項目	男		女	
	奧運標準	亞運標準	奧運標準	亞運標準
100公尺	10.7秒	10.9秒	12.4秒	12.6秒
200公尺	21.8秒	22.2秒	25.6秒	26.4秒
400公尺	49.0秒	50.0秒		
800公尺	1分57秒	2分00秒		
1500公尺	4分00秒	4分10秒		
5000公尺	15分20秒	16分00秒		
10000公尺	32分00秒	33分00秒		
110公尺欄	15.2秒	15.6秒		
400公尺欄	56.0秒	57.0秒		
跳高	6尺4吋 （1.93公尺）	6尺2吋 （1.88公尺）	5尺0吋 （1.52公尺）	4尺10吋 （1.47公尺）
跳遠	23尺8吋 （7.21公尺）	22尺10吋 （6.96公尺）	18尺0吋 （5.49公尺）	17尺0吋 （5.18公尺）
三級跳	47尺6吋 （14.48公尺）	47尺0吋 （14.33公尺）		

	男		女	
項目	奧運標準	亞運標準	奧運標準	亞運標準
鉛球	48 尺 0 吋 (14.6 公尺)	43 尺 0 吋 (13.10 公尺)	40 尺 0 吋 (12.19 公尺)	35 尺 0 吋 35 (10.36 公尺)
鐵餅	145 尺 0 吋 (44.2 公尺)	130 尺 0 吋 (39.62 公尺)	130 尺 0 吋 (39.62 公尺)	100 尺 0 吋 (30.48 公尺)
標槍	210 尺 0 吋 (64 公尺)	190 尺 0 吋 (57.91 公尺)	140 尺 0 吋 (42.67 公尺)	110 尺 0 吋 (33.53 公尺)

資料來源：南華早報，1955 年 8 月 25 日

1964 年東京奧會，田總甄選了四名運動員，分別有年僅 19 歲就讀拔萃男書院的短跑明日之星威廉希路（William Hill），他是香港 200 公尺記錄保持者（21.6 秒），已達到田總在 1955 年訂下的奧運 200 公尺標準（21.8 秒）。不過他在田總的東京奧運遴選賽中表現奇差，以 23.2 秒負於青年會的潘敬達，而潘敬達的成績也只屬一般，只有 22.6 秒。

第二名代表是中距離賽跑選手，來自南非的符德（Mike Field）。符德於 1960 年來港，曾服務香港警隊。他在南非時，曾名列全南非青年田徑錦標賽 800 公尺第四名。他和來自澳洲的簡彼得（Ken Peters）曾代表香港，參加在澳洲柏斯舉行的 1962 年英聯邦運動會。符德是當時香港 800 公尺紀錄保持者，成績為 1 分 56 秒，已達到田總在 1955 年所訂下的奧運 800 公尺標準（1 分 57 秒）。在遴選賽當天，他再以 1 分 55 秒再破全港記錄，獲選是實至名歸。

第三名代表是跳遠及三級跳好手朱明，他是香港跳遠及三級跳遠紀錄保持者，成績是 7.15 公尺（23 尺 5 吋半）及 14.08 公尺（46 尺 2 吋 1/4）。成績上是未達田總所訂下的跳遠及三級跳標準，標準分別是 7.21 公尺（23 尺 8 吋）及 14.48 公尺（47 尺 6 吋）。他在遴選賽中的跳遠及三級跳成績分別是 6.79 公尺（22 尺 3 吋 1/4）及 14.06 公尺（46 尺 1 吋 3/4）。

第四名代表是競步運動員蘇錦棠，他在遴選賽當天以 6 小時 1 分 40 秒完成 50 公里競走賽事。由於田總 1955 年沒有訂下競走奧運標準，因此他是否達標就無從稽考了。不過，當時獲田總提名的 4 名運動員，確實引起很大迴響。曾代表香港參加 1958 年及 1962 年亞運會的跳遠名將伍雪葵，在遴選當天，創下 5.45 公尺（17 尺 10 吋 1/4）的跳遠紀錄。距離田總所訂下的奧運標亦僅差 1 吋 3/4。她在該兩屆亞運會跳遠項目中，曾兩度名列第五，實力是亞洲頂尖水平，但竟未獲港協奧委會推選參加奧運會。另一名引起爭議的選手是短跑的潘敬達，他在 1000 公尺及 200 公尺遴選賽都擊敗威廉希路卻未獲推選。這件事在報章上曾引起熱烈爭議及討論 [2]。

這屆東京奧運會有來自 82 個國家及地區，共 1,016 名運動員參與。比賽結果，威廉希路以 48 秒 7 破全港 400 公尺成績證明自己實力。符德以 1 分 54 秒正再創香港紀錄，這紀錄一直維持了 20 年。三天後，在 1500 公尺比賽中，他又以 4 分 2.6 秒成績再破其香港紀錄。

至於朱明，成績是差強人意，只能以 6.41 公尺完成賽事，排名最後。同樣地，蘇錦棠以 5 小時 7 分 53.2 秒成為最後一名能完成 50 公里的選手（一名選手未能完成賽事，兩名選手因犯規被取消資格）。總括來說，香港田徑隊首次出戰奧運，以刷新三項香港紀錄完成使命。成績可算滿意。

2.2 香港田徑在亞運

60 年代，亞洲運動會聯會舉辦了三屆亞運，分別是 1962 年雅加達第四屆，1966 年及 1970 年在曼谷第五、六屆舉行的亞運會。在雅加達亞運會中，田總選派了女子跳遠香港紀錄保持者伍雪葵，男子香港

2 南華早報，1964 年 9 月 9 日。

東京奧運聖火傳送香港站，威廉希路是
其中一名火炬手。他亦連續兩年蟬聯
香港田徑最佳男運動員（1963-1964 及
1964-1965）。右圖為教育司簡乃傑夫人
頒獎給 1964 年度田總最佳男運動員。

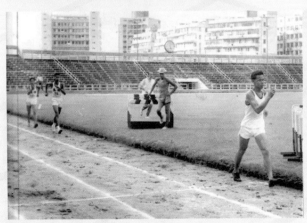

▲▶ 圖為蘇錦棠參加環島競走賽及南華會場地一英里競走衝線
一刻。

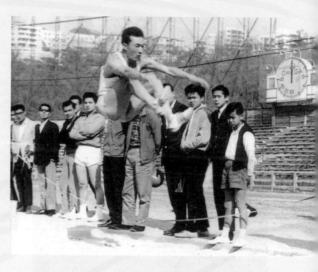

▲ 朱明的跳遠雄姿。

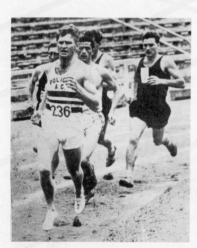

▲ 符德在田總公開賽 1500 公尺領先對
手，他亦是當時香港 1500 公尺紀錄
保持者。

▲ 八十年代的符德已轉任教練，圖為他（前排右一）與
一眾門生合照。

100 公尺共同紀錄者梁紹禧及三級跳紀錄保持者彭沖。1966 年的一屆是人數最多的,共 6 男 4 女,分別是伍雪葵、方式、周夢芬、許娜娜及佩嘉(Pamela Baker)。男子除了跳項的彭沖及中距離跑的梁耀強,其餘四人就是短跑的周振能、威廉希路、梁兆禧及潘敬達。1970 年的一屆,田總只派出鄒秉志參加女子跳遠一項。

這三屆亞運,成績最好是威廉希路。他在曼谷亞運的 400 公尺決賽,以 48.5 秒,名列第 4,僅僅與獎牌擦身而過,實是可惜。伍雪葵在 1958 年及 1962 年兩屆亞運會跳遠都屈居第五。能在徑賽項目中闖入決賽,除了威廉希路,就有許娜娜及周夢芬。許娜娜在 200 公尺及 400 公尺兩項決賽,都名列第七。周夢芬在 80 公尺低欄決賽,以 12.4 秒名列第八。

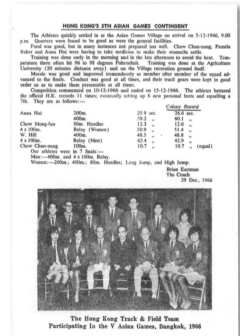

◀ 田總第八屆周年頒獎禮(1967)教練 Brian Eastman 匯報 1966 年香港田徑代表隊在曼谷亞運會的整體評價。圖中黑西裝者是香港代表團副團長、時任田總主席梁兆綿,右三為領隊及田總副會長李樹根。

▲ 前排左起運動員彭美拉(Pamela)、伍雪葵、教練 Brian Eastman、香港代表團副團長梁兆綿、田總副會長李樹根、運動員周夢芬及許娜娜。後排左起運動員潘敬達、梁兆禧、威廉希路、彭沖及周振能。

代表香港參與首五屆亞運的運動員當中，伍雪葵參與了三屆（1958, 1962, 1966），西維亞參與了兩屆（1954, 1958）、彭冲參與了兩屆（1962, 1966）及梁兆禧參與了兩屆（1962,1966）。當中伍雪葵曾經五度被田總選為最佳女子運動員（1956-57, 1958-59, 1959-60, 1960-61, 1961-62）。能與伍雪葵相題並論的有許娜娜，她也曾五度當選女子最佳運動員。她與伍雪葵稱霸了 60 年代女子田徑體壇。男子運動員方面，彭冲相隔十年再奪年度最佳運動員（1959-60 及 1969-70）。當時的年度最佳運動員之中，外籍人士佔了六屆。因此，60 年代的香港田徑體壇華人代表，可說只有伍雪葵，許娜娜及彭冲。當然，土生土長的威廉希路亦應佔一席位。

天才賽跑選手威廉希路

如果說喇沙書院在 50 年代雄霸學界田徑，相信沒有人會反對。那時候除了亞運獎牌得主西維亞外，李積善等都是跑壇之星。時至 60 年代，田徑體壇的焦點落在威廉希路身上，這名身高六呎的英葡混血兒是天生的跑步奇才。父親在他三歲那年離世，家中三名姊弟靠着母親在機場工作維持生計，家境清貧。原本在英皇佐治五世學校就讀的他，幸得拔萃書院校長郭慎墀賞識，不單在經濟上援助他，更重要的是發掘出他短跑的天分。

事實上他在拔萃書院初期，田徑成績並不出眾。1962 年的校運會，他在 100 公尺僅名列第三，400 公尺亦負於另一拔萃田徑好手，當屆校運會高級組全場冠軍楊岳明（Victor Yang）。不過，在 1963 年的校運會，威廉以兩分之差超越楊岳明，勇奪全場冠軍。自此以後他愈跑愈勇，同年 3 月的學界田徑錦標賽，他勇奪 100 公尺及 400 公尺冠軍，聯同其他拔萃精英，連續八年奪得港督盾（Government Shield）。兩星期後的田總青年田徑錦標賽，他在 200 公尺以 23.2 秒平了當時的青年紀錄。翌年的學界錦標賽，他狀態大勇，以破大會紀錄及全港紀錄成

績，勇奪 200 公尺（21.6 秒）及 400 公尺（49.1 秒）冠軍，並為拔萃勇奪學界九連冠。1964 年 4 月的田總公開賽，他再以 48.8 秒改寫自己的 400 公尺紀錄。1966 年曼谷亞運，他以 48.5 秒成績，在 400 公尺決賽名列第四，亦是自西維亞後，香港田徑男運動員在亞運單項的最好成績。1966 年，他又以 10.7 秒平了西維亞及梁兆禧共同保持的 100 公尺紀錄，並同時保持全港 100 公尺、200 公尺及 400 公尺紀錄。他擁有的短跑天分，在香港確實前無古人。

飛躍羚羊伍雪葵

在 50-60 年代的田徑體壇，伍雪葵亦可說是家傳戶曉。據她親述，她當年有很多粉絲追隨，每次比賽都來為她打氣，又為她剪下在報章上關於她的報導留念。

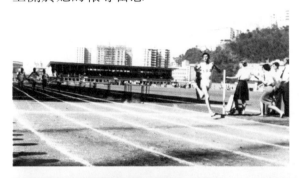

◀▼ 希廉希路不單在 100 公尺、200 公尺、400 公尺所向披靡，甚至連 800 公尺也是難逢對手。圖右是他在學界代表拔萃出賽 800 公尺，也是遙遙領先對手。

伍雪葵算得上是運動世家，姐姐伍金葵是當時的籃球健將，有全港最佳後衛之稱。妹妹伍玉葵則熱愛打乒乓球。受姐姐及妹妹影響，她也參與乒乓球比賽並曾獲學屆乒乓球單打冠軍。她的田徑之路可說是無心插柳柳成蔭。當年就讀中學時，在未有訓練下，在校運會已奪得短跑及跳遠冠軍。體育老師也認為她是可造之才，因而在 1954 年 7 月代她報名，參加南華會田徑部舉行的暑期訓練班。經過兩個月訓練，她以卓越成績獲選入深造班。同年 11 月，她代表南華會參加全港新手田徑賽，意外地獲 100 公尺、200 公尺及跳遠冠軍，壓倒當時的外籍選手，成績亮麗，為她日後在田徑創下不平凡之路。

初露鋒芒的她，在 1955 年的南華會全港學界田徑比賽就勇奪跳遠冠軍。1955 至 1960 年期間，屢獲 100 公尺、200 公尺、80 公尺欄及跳遠冠軍。從 1955 年至 1966 年，先後十多次打破香港 100 公尺、200 公尺及跳遠紀錄，稱霸香港田徑圈長達十年，她也是首位在 4x100 公尺接力賽踏入 12 秒內的女運動員。

她在憶述田徑生涯時，特別感恩遇上一位駐港陸軍教官，那是前英國奧運田徑教練。這位教練認為她是可造之材，主動邀請她跟隨陸軍田徑隊一同練習，成為全隊唯一女運動員。在短短數個月針對性的系統訓練後，她進步神速，並獲選參加 1958 年東京亞運會。英軍教練很滿意她的成績，在臨近出發東京亞運會時，送她一套「起跑器」以作鼓勵。可惜，英軍教練很快就隨隊離港，令她頓失伯樂。

伍雪葵的潛質也得到亞洲首位奧運三級跳金牌得主田島直人所稱許。事緣 1958 年，伍雪葵首次代表香港參加亞運，在亞運賽前的一個國際公開賽勇奪一面跳遠銅牌。在場觀看比賽的日本田徑名宿田島直人被傳媒問及是屆女子跳遠運動員的水平，他表示環顧所有亞運參賽者之中，最具潛質的是伍雪葵。田島直人認為她是速度最快，彈力最佳的選手，只可惜技術較差，如能在日本接受他的訓練，不難成為亞

洲最佳女跳遠運動員。事實上，這也正正反映當時香港田徑場的生態：有具潛質的運動員，但就缺少具慧眼及高質素的教練。

伍雪葵在國際體壇的成績是亮麗的，她是三屆亞運代表（1958、1962 及 1966 年）。三屆亞運跳遠項目都能躋身決賽並分別以第五、第五及第七名次，為香港爭取決賽分數。1964 年東京奧運遴選賽，她以 17 尺 10.5 吋（5.45 公尺）成績再破全港跳遠紀錄。可惜當年未獲田總遴選委員會垂青，無緣奧運，為她的田徑生涯留下無奈的遺憾。

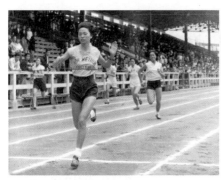

▲ 求學時期的伍雪葵已展現短跑天分，她在南華會全港學界田徑運動會參加 100 公尺，以 12.7 秒新記錄封后。

▲ 1962 年雅加達亞運，伍雪葵代表香港在選手村升旗。

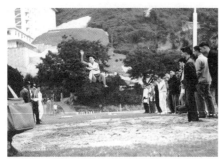

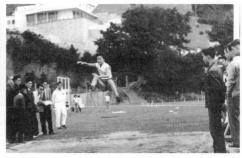

▲▶ 1956 年，伍雪葵在香港大學田徑場以 16 尺 7 吋（5.05 公尺）首破當時香港跳遠紀錄。其後再不斷刷新自己紀錄，她在 1966 年所創的紀錄 17 尺 10.5 吋（5.45 公尺）。

▲ 伍雪葵榮獲五屆田總年度最佳女運　　▲ 伍雪葵亦是北京奧運香港區聖火傳遞的
　動員（1956-1962），實至名歸。　　　　　其中一名田徑代表。

運動多面手許娜娜

　　許娜娜是天生的運動料子，她身高五尺六吋，在 60 年代的香港女孩子當中，絕對是高人一等。她就讀聖士提反女子中學，在校內不但是田徑高手，也是籃球健將，是無數同學的偶像。她的校友俞琤曾這樣形容：同學崇拜她的程度簡直是如痴如醉。回想當年，她的風頭之勁，簡直是聖士提反女校的一個罕有現象。[3]

　　她的魅力是有跡可尋，在 1964 年田總東京奧運遴選賽中一鳴驚人，在 100 公尺短跑以些微之差，壓過當時已兩度出戰亞運跳遠的伍

3　中國學生周報，第 879 期，1969 年 5 月 23 日。

雪葵。自此，她倆成為一時瑜亮，伍雪葵主力跳遠，徑項以 100 公尺為主。而許娜娜不僅優於短跑，更延伸至中距離跑。在全盛時期，曾先後保持 100 公尺（12.60 秒）（1964-1975）、200 公尺（25.80 秒）（1967-1978）、400 公尺（58.80 秒）（1968-81）、800 公尺（2 分 22.9 秒）（1968-1967）。她與伍雪葵一樣，也是無緣墨西哥奧運，以她稱霸四項全港紀錄卻未為垂青，是否意味着田總遴選委員會的成員，有點重男輕女呢？

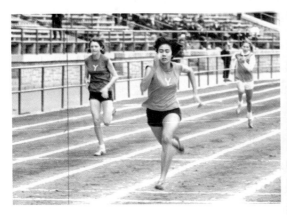

▲ 許娜娜在田徑場所向披靡。

▶ 1964 年田總公開賽，許娜娜囊括四項冠軍，由張洲夫人頒獎。

跳越時空彭冲

　　彭冲向來在體育界以大公無私見稱，他曾擔任港協暨奧委會義務副秘書（1981-1997），秘書長（1998-2015）超過 30 年。熟悉他的人都知道，他曾是田徑高手，在 60 年代的田徑圈顯赫有名。

　　彭冲年少時居於港島銅鑼灣怡和街，先後就讀灣仔書院及伊利沙伯中學。1956 年伊利沙伯中學第三屆校運會，彭冲初露頭角就已經技驚四座。在跳高項目中以 5 尺 9 吋（1.75 公尺）奪冠，這成績比當年

田總公開賽最好成績還要高。翌年，他在全港學界田徑賽以 5 尺 8 吋（1.72 公尺）破大會紀錄奪冠。他後來參加南華會田徑訓練班，由於成績優異，獲挑選為正式南華田徑隊隊員。據彭冲憶述，當時在加山運動場練習，常見到足球隊門將鮑景賢練習，從觀察他的跳躍方式得到很大啟示，成績也逐步提升。

1959 年南華會學界運動會跳高項目中，他又以 1.81 公尺再破大會紀錄並創全港新猷。1962 年 3 月 17 日，他在香港田徑錦標賽以 6 呎 1/4 吋（1.84 公尺）成為首位越過 6 呎的華人，打破陸軍好手 G. Clarke 所保持的 6 呎香港跳高紀錄。當時，彭冲已開始專注三級跳及跳遠項目，成為綜合跳項高手。同年，獲選參與在雅加達舉辦的第四屆亞洲運動會。1962 年 11 月，他當時已入讀香港大學，以 45 呎 5 吋半（13.85 公尺）打破了劉典宜在 1958 年所創下的 45 呎 4 吋半（13.82 公尺）的三級跳香港紀錄。1965 年 12 月，他以 47 呎 8 吋半（14.54 公尺）再度刷新自己保持的三級跳紀錄。翌年，再度入選港隊，並以田徑隊隊長身份帶領 9 名田徑健兒參與曼谷亞運。他在 1970 年參與亞運遴選賽後，便宣告正式退役。不過，他對田徑的情意結從未休止，只是轉了身份，作育有潛質的跳項運動員，薪火相傳。

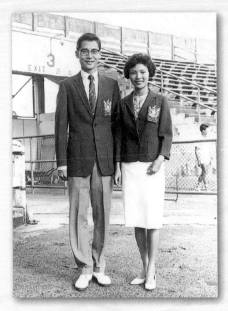

彭冲與太太伍雪葵在跑道結緣，1966 年共諧
連理。同年，他們一同參加參加第五屆亞運，
彭冲更以隊長身份，帶領一眾田徑健兒。

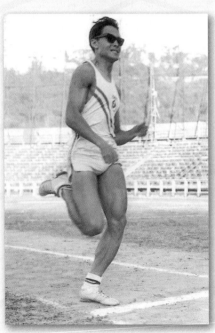

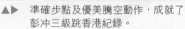
準確步點及優美騰空動作，成就了
彭冲三級跳香港紀錄。

3

「師、徒、孫」，三代跳高運動員的承傳

在過去百年，較為主要的跳高方式有「剪式」、「西方滾式」、「俯臥式」及「背越式」。從 1974 年至今，香港所有男女子跳高紀錄全是採用背越式的。

從物理學及運動力學分析，「俯臥式」及「背越式」兩種技術成效都可算是不相伯仲，原因是該兩種過竿姿勢，都可使運動員的身體重心點在越過橫竿時能較貼近橫竿，甚至在上身過竿後，更有可能形成重心點低於橫竿的情況。相反，若採用「剪式」或「西方滾式」，運動員的身體重心點則必須高於橫竿較多才可順利越過同一高度。而「俯臥式」及「背越式」兩者之中，「背越式」對大部分運動員來說較為簡單及易於掌握，也更易令到個子不高的運動員能獲得更佳的跳高成績。由此可見，「背越式」是一種跨世紀的有效跳高姿勢。

曾四度打破香港跳高紀錄的謝志誠，在中學陸運會時，觀賞到參加跳高的同學在越過橫竿時的美妙姿勢，便非常羨慕，因而開始模仿。翌年報名參賽，竟意外地擊敗當年校內的多名高手，以 1.5 米左右的成績奪冠，從此激發了他的上進心。1975 年，他參加了南華會暑期田徑訓練班跳高組，從導師口中得知，他所採用的是「西方滾式」，導師後來亦教導他「俯臥式」的技術。田訓班結束後，他獲選為該會深造班隊員，進行一星期三次的定期操練，當時成績徘徊在 1.7 米左右。據謝志誠憶述，有一次在南華會練習時，從隊友口中得悉，南華田徑隊

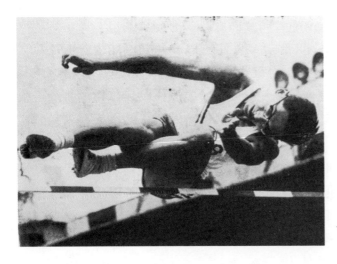

◀ 彭冲的「西方滾式」開創
南華會跳高團隊的先河。

的前香港跳高紀錄保持者彭冲[4]，剛巧在場探班，於是他把握機會，懇請彭冲收他為徒，冀望能有更正規的訓練。彭冲慨然答應，往後一方面加強他的體能，同時認真地探究「西方滾式」及「俯臥式」那一種能令他發揮得更好。從技術及力學上來看，「俯臥式」勝於「西方滾式」，但難於掌握。謝志誠雖很努力以該兩種方式交替練習及作賽，但屢次皆未能突破 1.8 米的高度。

　　據當時的香港跳高紀錄，分別是在 1974 年及 1975 年兩位培正中學運動員保持。他倆同是採用最新的「背越式」技術跳出優異成績。該校之所以能夠孕育出兩位卓越的跳高運動員，相信其中一個原因是該校設有跳高安全墊，而當時全港所有學校，甚至在正規體育設施中，都甚少擁有該等設備。其後兩師徒有共識，嘗試改為在「背越式」方面下功夫。果然，經彭冲認真鑽研及解構該技術的關鍵，又以自己作為前跳高紀錄保持者的經驗，悉心調整訓練內容及重點，謝志誠往後的成績因而突飛猛進，也證實前述的改變確為明智決定。

4　彭冲的跳高紀錄是以西方滾式跳出 1.86 米。

1976 年，他首次在全港公開賽衝破自己的心理關口，展示訓練成果，成功飛越 6 呎（1.83 米）奪冠。繼而在 1977 年初已能躍過 1.91 米。1978 年初，他以 1.93 米首次打破全港紀錄，更在 1979 年先後以 1.94 米、1.95 米及 1.97 米三度刷新紀錄。彭冲為謝志誠所調整的訓練，除了提升他整體身體質素之外，更主要是加強操練，以至能在不同的比賽條件下（例如：風向、風速、比賽場地，還有起跳點的質料，包括：草地、沙泥地、塑料地，甚至場地上有積雨的情況等等），皆能以快速助跑，然後準確地把最後一步，牢牢踏在離竿前最理想的起跳點，繼而把快速助跑的水平速度，轉化成理想的人體拋物線騰空高點，準確地跨過正上方的橫竿。

　　謝志誠認為教練在上述方面的重點操練，大大改善了他對場地及天氣的敏感度及調整能力，進而使他採用「背越式」姿勢後，成績穩定地大幅提升。

　　而令謝志誠特別感動的是，在他的運動員生涯中，曾因受聘於拔萃男書院而轉披拔萃田徑會戰衣作賽，對此，彭教練表示諒解，仍樂意繼續每個週末不辭勞苦，管接管送他到港九寥寥幾個有安全塾的田徑場練習。

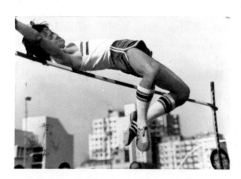
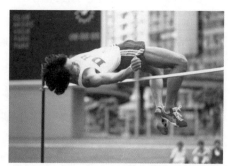

▲　謝志誠認為是彭冲助他成功地鯉躍龍門。

其實彭教練在 1977 年也接納了另一位南華會跳高新秀——當時年僅 14 歲的關坤蓮一同受訓。她在 1978 年的最佳成績是 1.56 米，在彭教練悉心指導下，她在 1979 年負着膝傷，忍痛躍過 1.59 米，打破鄭文雅所保持的 1.58 米香港女子跳高紀錄。關坤蓮至今仍然難忘當日以神勇的最後一跳報答教練知遇之恩。

▲ 關坤蓮一躍而破香港女子跳高紀錄，報答教練知遇之恩。

後來，謝志誠因重複性的腰部傷患，在 1980 年初需要淡出比賽生涯。他後來任職於拔萃男書院並擔任該校田徑隊教練，而校長郭慎墀一向十分支持以田徑及其他課外活動來幫助學生成長，在濃厚的田徑傳統下，學生踴躍參與田徑訓練，使謝志誠能訓練出一批又一批在校際及全港公開田徑賽都能奪標稱霸的名將。跳高方面，更有兩位學生能躍過 1.95 米，其中一名學生唐俊勳甚至以 1.70 米身高，卻能縱身躍過 1.95 米的高度，超越他的身高達 25 厘米之多！另一名學生吳秋俊更飛越了 2.03 米的佳績。

受彭冲一脈相承的影響，謝志誠訓練的所有跳高運動員，都特別着重他們在高速助跑後的最後一步，能準確地踏中理想的起跳點，繼而轉化成理想的騰空高點越過橫竿。在謝志誠的教練生涯中[5]，他積極利用其親身體驗，把香港的跳高成績推高到一個新水平。

5 謝志誠除了主力培訓拔萃學生之外，還在工餘時間訓練其他校外新秀。

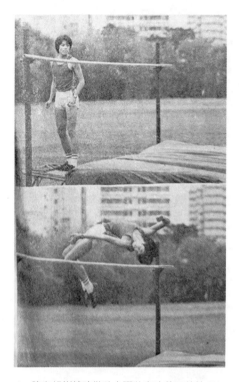
▲ 陳家超訓練時借助小彈牀來改善過竿技巧。

當年有一名就讀彩虹天主教中學的學生陳家超，他本身具備很好的天分，在 1980 年中，有田徑圈中人推薦他向謝志誠拜師。而謝志誠也希望將本身所學到的技術要訣傳授給具潛質的新秀，於是，陳家超開始接受全面性體能訓練，成為他日後在賽場上的轉捩點。

陳家超拜師學藝前的成績一直徘徊在 1.65-1.70 米，自跟隨謝志誠受訓後，他進步神速，很快已能穩定地跳過 1.90 米以上。1980 年 10 月，他更在謝教練見證下，成功一躍而過 1.98 米，打破師傅所保持的香港男子跳高紀錄。

彭冲認為陳家超的出道比謝志誠幸福，陳除了獲得謝在經驗及技術上的指點外，更因為謝剛因傷患退休，仍可以將自己的心得和尚未退化的技術，負傷向陳親身示範講解，陳自然容易領悟得多。加上謝全情投入，期望陳能同心協力，助他完成超過 2 米新高度的願望。果然，陳不負所托，在 1981 年成為香港首位躍過 2 米大關的高手。其後他更分別以 2.04 米（1981 年）、2.06 米（1981 年）及 2.08 米（1983 年）屢創新高，成績璀璨。此外，陳家超更是其他多項田徑項目的紀錄保持者，成就驕人！

上述的「師、徒、孫」三代四人俱出身自南華會，又都曾是全港跳高的紀錄創造者，而彭冲及謝志誠為了認真做好跳高教練角色，分別於 1978 及 1983 年先後到英國羅浮堡大學（Loughborough University）修讀並考獲英國跳高高級教練資格，可謂一時佳話。

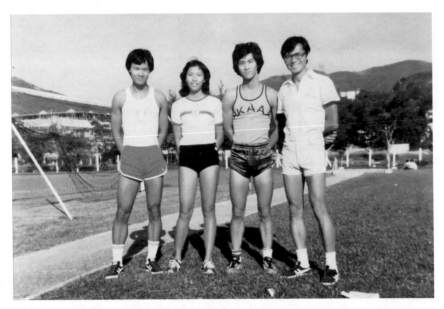

▲ 彭冲的三位愛徒：左起謝志誠、關坤蓮及盧達生。三位都曾是香港紀錄保持者。謝志誠跳高 1.97 米，關坤蓮跳高 1.59 米，盧達生跳遠 7.18 米。

　　關於跳高這個項目，「背越式」姿勢最早出現於 1968 年的奧運會，當時令世人一新耳目，也因其技術易於掌握，使運動員能盡量把自己的潛質發揮出來而屢創新高，從那時開始至今 50 多年，都一直被廣泛採用。在高水平的比賽中，可算是完全淘汰了其他的跳高方式，相信在未來一段長時間，都未必能研發出另外一種更佳的跳高技術了。

場外冷知識

　　背越式跳高的英文名稱是 Fosbury Flop。福斯貝利（Richard Douglas FOSBURY）是美國運動員，在 1968 年墨西哥奧運會以嶄新的方式，贏得男子跳高金牌，技驚四座，其後吸引各國運動員爭相仿效。背越式跳高助跑前段是跑直線，後段跑弧線，然後在最後一步制動起跳，讓身體以背部先過竿，待身體重心點越過橫竿後，向上收起雙腿再摺腹，然後以整個背部着墊。

4

田徑精英的教育家 ── 郭慎墀校長的肺腑之言

提起拔萃男書院校長郭慎墀，田徑界一般會聯想到他帶領拔萃確立學界田徑的皇者地位。他亦是香港學界體育協會會長及田徑總會主席。田徑界亦廣為稱頌郭校長的美德，指他經常慷慨解囊，為經濟能力較差的同學購買運動裝備或樂器。郭校長向來重視全人教育理念，使有潛質的學生運動員都能透過拔萃的教育理念，在社會上獲得上游機會。在 60 年代受惠的學生有：曾就讀伊利沙白中學的短賽跑選手徐錦輝，他曾因赴內地訓練而缺課，不容於官校；有當時被稱為新界仔，在元朗讀書，缺乏上游機會的周振能；亦有從英皇佐治五世學校轉校過來的威廉希路。

1961 年，郭校長在就職演講時，曾這樣描述當時的學生態度。他認為當時的社會／學校充斥着毫無憐憫的競爭而令每個一學生內心隱藏着恐懼。恐懼自己會被踐踏、被拋離、被排除在外、被遺棄。這股內心恐懼引伸到行為之上，大家互相猜忌、嫉妒他人所擁有的東西、拒絕分享自己任何東西等等。在同班同學之中，領先於人是在學校內必不可少的要素。這無休止的競爭令他們根本沒有機會接受教育。校長銳意改變學生的思維，釋放大家心中的恐懼，享受並接受學習的樂趣，更重要的是發掘每一個拔萃學生的優點。

60 年代的香港，曾經歷過兩次大型社會事件，分別有「天星小輪加價事件」及「六七暴動」，當時人心惶惶，整個社會瀰漫着恐佈氣氛。郭校長在 1967 年的演講日有以下發人深省的總結，他認為：暴亂的其中一個根源是社會上的既得利益者（The haves）與被剝削的貧困者（The

have-nots）兩者的貧富差距。當中不少參與暴動的貧困者，是現有教育制度下的犧牲品及失敗者。在校的學生，只是社會上幸運的少數（fortunate minority）。

「我們教導他們如何成功通過考試，教導他們如何令自己贏得別人尊重。我們甚至教他們善待不幸者及將自己擁有的一小部分與其他不幸者分享。但我們沒有教導他們尊重那些不幸者，也未能潛移默化，學懂寶貴　課．就是我們彼此之間，要作弟兄看守者。」

"We have taught them to pass examination, we have taught them how to win respectability for themselves, we have even taught them to be nice to the less fortunate and to share some small portion of what they have with them. But we have failed to teach them to respect the less fortunate, we have not inculcated the lesson that we are, each and every one of us, our brother's keeper."

「要重構香港社會，使之成為更好的地方，必須要作出根本性的心態轉變，而這種轉變要由學校做起。這是在重塑價值觀，使之有學識的人會尊重未受教育的人；正直的人也會尊重不講理的人；管治者會尊重羣眾；富裕者亦會尊重貧窮者，令富人施恩的同時，也不會傷害窮人的自尊。既得利益者必須要學懂「不賺盡」的道理，更別視之為是一種犧牲。反之，要明白一個道理，就是每個人都生而平等，擁有與生俱來的人類尊嚴。」

"If we are to reconstruct this community to make of Hong Kong a better place for all, we must have at the very beginning of the effort a fundamental change of attitude, and this must originate in our schools. There must be a thorough reversal of values, so that the educated will respect the uneducated, the righteous will respect the unrighteous, the governors will respect the gov-

erned, the wealthy will respect the poor so that the former's giving will not deprive the latter of his self-respect. The 'haves' must learn to have less not as a sacrifice to convention but in realization of the fact that every other man born has a right to human dignity and self-respect."

▲▶　學校校長一般都被認為高高在上，有誰會在
　　　校運會為學生量度跳高高度呢？

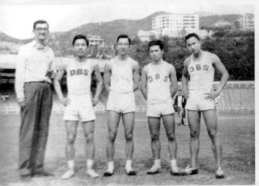
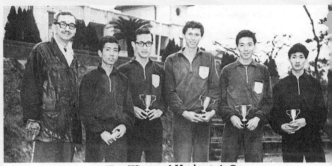

First Winners of Headmaster's Cup
Chan Chak Kow, Steven Wong, William Hill, Victor Yang, Samnel Shek

▲▶ 拔萃稱霸學界田徑必有因。60 年代，郭慎墀經常到運動場為學生打氣，又在校內設立校長杯鼓勵學生運動。

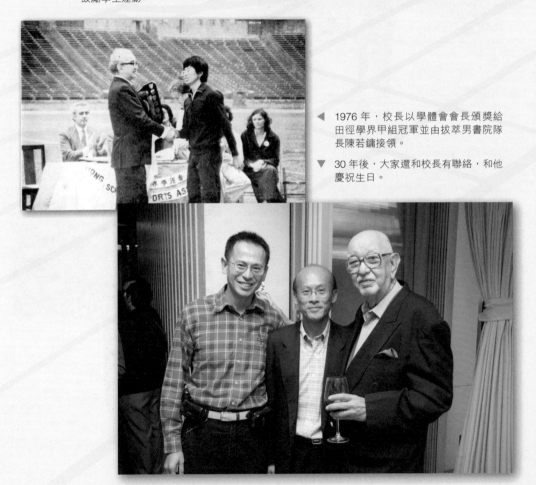

◀ 1976 年，校長以學體會會長頒獎給田徑學界甲組冠軍並由拔萃男書院隊長陳若鏞接領。

▼ 30 年後，大家還和校長有聯絡，和他慶祝生日。

5

香港首屆國際馬拉松

　　兩次暴動過後，港英政府成立九龍騷動調查委員會，探討暴動原因。報告指出，暴動成因之一是以天星小輪加價為導火線，觸動了被壓迫的市民大眾不滿政府政策的情緒。報告亦認為，如果市民大眾不是對社會和經濟情況彌漫着不滿情緒，示威不會得到廣大民眾支持。因此，政府當局需要設法縮窄官民之間的鴻溝，當局亦決心推行一系列改革。為了着力營造「香港身份」，建構社會和諧，政府於 1969 年 12 月 6 日至 15 日期間，耗資 400 萬港元，在全港各區舉辦各具特色的香港節（Festival of Hong Kong）活動，性質主要是文娛康樂體育活動，同時亦有嘉年華會、舞會、時裝表演、歌唱比賽、環島競步和「香港節小姐」選美比賽等，加強年輕人對香港的歸屬感。

　　香港第一個馬拉松賽事得以成功舉行，實有賴於政府舉辦香港節，進而各地區紛紛熱烈響應。1958 年，元朗一羣熱愛體育運動人士成立元朗區體育俱樂部，旨在推動地區體育活動。俱樂部旗下的足球隊於 1961—62 年球季首次在港甲比賽，並於 1962—63 年球季勇奪甲級聯賽冠軍，成績令當地鄉紳居民雀躍萬分。地區鄉紳及熱衷體育人士遂有意在元朗興建大球場。1969 年，元朗大球場建成。60 年代的元朗地區是一個剛起步的衛星城市，馬路交通還不算太繁忙，要舉辦全長 42.195 公里的馬拉松賽事，也比較容易得到社區及政府相關部門支持。適逢元朗大球場建成，可用來作起點及終點的集散地。於是首次在元朗地區舉辦一個國際馬拉松賽事，響應香港節活動。

香港首屆馬拉松比賽便在 1969 年 12 月 14 日舉行，賽事由香港
業餘田徑總會主辦，由韋基舜的天天日報冠名贊助。該次賽事一共有
28 位長跑好手參加，分別來自 9 個不同地區的代表選手，當中包括：
澳洲、韓國、印度、新加坡、紐西蘭、菲律賓等地區好手。當年的比
賽可說是體壇盛事，比賽前幾天報章不斷報道來港參賽的賽跑選手近
況 [6]。

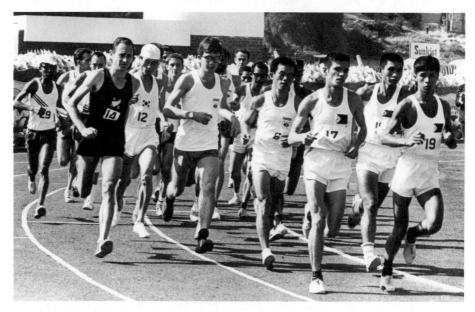

▲　香港首屆馬拉松比賽一眾賽跑選手在元朗大球場出發。

6　　詳情可參閱《香港馬拉松的足蹤》一書。

小結

　　香港在 60 年代人口急劇增加，開山闢地是解決居住問題的方案。九龍仔運動場及巴富街運動場都是從開山得來的土地而建成。港英政府遵照英國城市規劃專家亞拔高比所撰寫的「香港初步規劃報告書」建議，發展衛星城市。兩個衛星城市 —— 荃灣及元朗，兩區的運動場分別於 1968 及 69 年建成。這對推動地區田徑運動，有着積極作用。

　　在 60 年代，港英政府基本上沒有財政支援本地運動員代表香港參加國際體壇盛事。運動員若要代表香港參加國際賽事，所需經費多依靠各體育總會首長慷慨贊助。對田徑運動員而言，就僅限於四年一度的奧運、英聯邦運動會及亞運會。不過這個年代仍能孕育出多位享負盛名的體壇好手，包括：拔萃男書院天才短賽跑選手威廉希路、南華會名將伍雪葵、許娜娜及彭冲。他們的崛起，除自身天分和刻苦訓練之外，田總及學界體育聯會所提供的比賽機會，也是功不可沒。在賽事上，田徑場賽事培育成恒常化，包括：全港田徑錦標賽、田徑公開賽、青少年田徑錦標賽、會際對抗賽及五項全能賽等。同時在 50 年代，一眾國際級田徑名將訪港，本地運動員得到很多學習機會，香港田徑的風氣也由此蓬勃起來。在長跑方面，除了第一屆國際馬拉松外，田總在 1959—64 年期間，舉辦了 6 屆環島接力跑賽事。同時亦舉辦了 10 屆（1952—1966 年）從九龍城天光道路口起步的 10 英里長跑賽，提倡香港長跑運動的風氣。

　　60 年代也是貧富懸殊極大的年代。當時政府既沒有福利措施紓解民困，亦沒有政策帶動上游機會。社會矛盾愈趨激烈，最終導致 67 年的暴動。上游動力主要是透過教育制度，可是當時 10 至 14 歲適齡

就讀學童，僅 13% 能有機會接受中學教育。幸好當時有些教育家如拔萃男書院長郭慎墀，貫徹全人教育理念，令莘莘學子，明白自己的社會責任，實為社會清泉。

第四章

經濟起飛，70年代的香港體育發展

1
田徑總會的社會責任愈趨重要

六七暴動可說是一個分水嶺，迫使港府重新審視社會改革及福利政策。為了爭取市民支持社會政策，政府於 1968 年首推民政主任計劃，在港島及九龍設立民政署，聆聽民意，接受投訴。1971 年，麥理浩（Sir Murray MacLehose）接替戴麟趾，成為新一任港督。外交官出身的麥理浩，隨即推動一系列社會改革政策。1971 年，為失業、貧困市民提供公共援助計劃（簡稱公援）。為提供年青人上游機會，1972 年實行小學免費教育，1978 年更推展至九年免費教育。同時，為紓緩低收入市民的住屋問題，港府於 1973 年公佈十年建屋計劃。

1973 年，麥理浩接納國際顧問公司《麥健時報告書》的建議，重整港府核心架構，強化政府行政能力，提升施政效率及有效推動政策。同時，在六個政策局下的社會事務司（Secretary of Social Affair）職權中加入「文娛康樂」的職能，開展了港府對康樂及文化發展政策的一頁。在他任內（1971—1982）推動的政策，大幅改善市民的生活水平，帶領香港經濟起飛，使香港躍升為「亞洲四小龍」之一。

受惠於經濟起飛及政府開展康樂及文化事務政策，田總在行政、賽事安排及運動員出外比賽機會都大大增長。

1970 年，郭慎墀接任田總主席，積極推動學界田徑運動。他在拔萃男書院成立計時隊，協助田徑賽事計時工作。另外，又充分利用教育學院體育科學生，培訓成田總賽事裁判員。在教練培訓方面，1971 年成立田總教練會（HKAAA Coaches Association）。1971 年 4 月，為

鼓勵更多學生參與田徑運動，他同時以香港學界體育協會（Hong Kong Schools Sports Association）會長的身份，與學體會暨田總秘書長高威林，聯同駐港英軍第 28 營在界限街運動場首辦「田徑五星獎勵計劃」。計劃特色是不分名次，每名運動員會因應成績，獲頒授某一星別的證書以資獎勵。賽事吸引了超過 400 名學生參加，並得到和記洋行旗下的保衛爾牛肉汁贊助（Bovril）。這項不計名次的獎勵計劃積極推動了學生參與田徑運動，回應了政府在 1966 年 12 月發表的《1966 年九龍騷動調查委員會報告書》當中，述及暴動的其中一個原因是青少年的精力和情緒沒有適當渠道宣洩，因此需要增加康樂設施及培育更多教練人才，好讓青年人能有建設性的活動。

2
田徑總會的首個會址

1973 年，社會事務司轄下的康樂體育局成立。同年，市政局脫離政府獨立。在文娛康樂方面，負責管理大會堂、文娛中心、圖書館及博物館等設施。在財政自主下，時任市政局主席沙理士，身兼港協暨奧委會會長，銳意推廣體育活動，廣納專業意見，以確保康體活動設施達到國際標準。在田徑運動場方面，在 1974 年成立田徑運動場標準委員會（Standards sub-committee, Athletics），並邀請時任田總主席兼學體會會長郭慎墀為委員會主席，負責檢視當時及即將興建的田徑運動場設施（包括跑道、擲項場地、跳項場地）及器材是否達至規定標準[1]。

70 年代初，田徑總會財政雖説不上一窮二白，但財政緊絀是必然的。田總辦公室就是郭慎墀的男拔萃校長辦公室，秘書就由香港學體會秘書高威林兼任。1974 年，教育司署轄下的康樂體育事務處成立，至此，體育總會才開始得到政府的財政支援。1976 年，康樂體育局通過先導計劃，財政支援包括香港業餘田徑總會的五個體育總會。資助包括每月 2,000 港元招聘全職總會行政秘書及 400 元辦公室開支。同時當局亦同意沙理士的建議，在市政局轄下場地提供辦公室[2]。1978 年，田總獲市政局編派一個面積約 180 平方呎的儲物室（1 號室），位於界限街室內場館，改裝成辦公室。短跑好手是香媛是田總第一位受聘職員，畢業於香港中文大學，在田總工作了兩年。

1　Minutes of the 1st meeting of the Standards Sub-committee（athletics）of the Recreation and Amenities Select Committee, 22nd March, 1974

2　市政局 Recreation and Amenities Select Committee 會議文件，1976 年 12 月 17 日。

3
田總首位禮聘的外援教練

　　田總於 1971 年成立教練會，第一年申請成為註冊教練的有超過 20 人，當中不乏退休運動員。這批紅褲子出身的退休運動員，很多都未曾接受正統教練培訓。正如郭慎墀主席在 1972 年的年度報告所說，過程中可能有如龜兔賽跑，但只要一步一步來就可以達成。1975 年，田總蒙戴麟趾體育基金撥款港幣 36,000 元，禮聘彼德韋頓（Mr Peter Warden）從英國來港培訓本地教練人材，為期半年。彼德韋頓是 1964 年東京奧運的 400 米欄英國代表，可惜以百分之二秒之差未能進入決賽；1966 年在牙買加舉行的英聯邦運動會，為英國隊在 400 米欄及 4×400 米取得兩枚銅牌。

　　由於資源所限，彼德韋頓和他太太 Christine 在港期間，也只能住在拔萃男書院的職員宿舍，但這無阻他倆對田徑的熱忱。他的太太 Christine 也是 400 米欄高手，曾是英國紀錄保持者（56.06 秒），在她來港時，正值狀態高峰期，常見她在書院田徑場訓練。

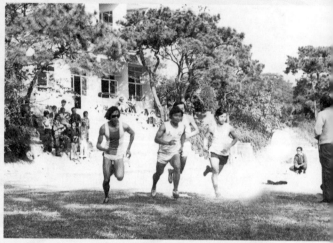

▲▶ 彼德韋頓和 Christine 住在拔萃男書院宿舍，Christine 常在書院草地田徑場訓練。書院草地田徑場也是田總舉辦公開賽其中一個場地。

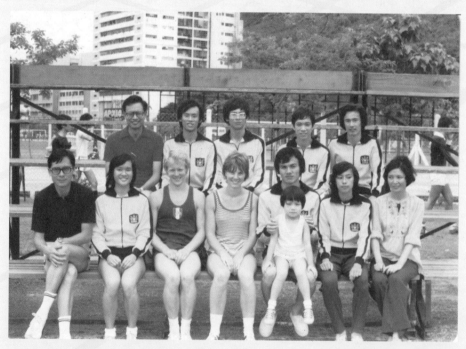

▲ 彼德韋頓在港期間，適逢港隊備戰亞錦賽，他也擔當義務教練。圖為一眾港隊代表在香港仔運動場訓練後拍照留念。

彼德韋頓在港期間的教練培訓班，吸引了超過 300 人報名，最終只能取錄 160 人，而當中又只有 29 人通過其嚴謹的考核，獲頒高級證書。當中包括短跑好手，時任田總義務記錄員（Honorary Recorder）的楊永年。他亦是田總教練會的主要骨幹成員。彼德韋頓的培訓課程，定下了香港田徑教練培訓藍圖，以及日後田總教練委員會的發展。在港期間，他亦為當時市政局屬下的體育標準委員會（Athletics Standards Committee）發表意見，指出本港田徑場不足及設施陳舊。這促成了日後全港第一個全天候跑道 —— 灣仔運動場的建設。

4

香港首個全天候田徑運動場落成

70 年代，香港可供田徑訓練的運動場包括：加山南華會運動場、九龍旺角界限街運動場、何文田巴富街運動場、九龍仔運動場、掃捍埔香港大球場、新界荃灣運動場、元朗大球場及黃竹坑香港仔運動場。當中除南華會運動場外，其餘都屬市政局轄下管理。可是，從田徑場的可用程度來看，雖然說不上慘不忍睹，但彼德韋頓就有這樣評價：

「九龍仔運動場的跑道損耗程度，已不適合穿着釘鞋上奔走。荃灣及元朗大球場的煤炭橡膠粒跑道，根本不適合作基本使用。香港仔運動場情況較好，但運動員覺得跑道太硬。香港大球場及巴富街運動場都不是常規的 400 公尺跑道。唯一較好的是界限街的煤灰沙地田徑場。」

香港仔運動場在 1970 年才建成，跑道選材仍是 60 年代的橡膠粒瀝青跑道。但踏入 70 年代，全天候田徑運動場已逐漸成為常態。1968年墨西哥奧運是第一個選用聚氨酯（Polyurethane）物質建成的全天候田徑跑道。化學物品生產商 3M 以 Tartan 命名這第一代全天候田徑運動場，所以那時候的全天候運動場都叫 Tartan 運動場。筆者 1975 年代表香港參加在漢城舉行的第二屆亞洲田徑錦標賽，那時漢城已有 Tartan 跑道。而當時因為香港還沒有，筆者就愚昧到把適用於煤炭橡膠粒跑道的尖釘跑鞋，落在 Tartan 跑道上使用。

香港仔運動場的煤炭橡膠粒跑道較硬，但已比南
華會的煤灰沙地好多了。圖為當時的短跑女飛人
謝華秀及中距離好手何麗華在跑道上奔馳。

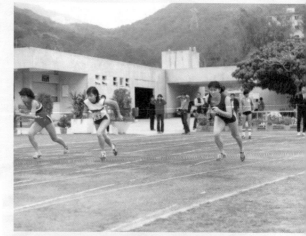

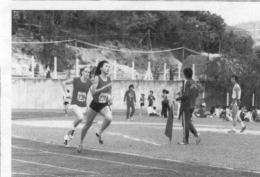

▼ 昔日的香港仔運動場和今天的香
港仔運動場。

香港第一個全天候田徑場要等到 1978 年才建成。在 1969 年，政府為配合紅磡海底隧道港島入口的建造工程，將灣仔海岸線從告士打道移至鴻興道，在灣仔北填出的一大片土地，當中一部分就成為今天的灣仔運動場。根據市政局的文件顯示，灣仔運動場的建設費，單是田徑跑道就耗資 220 萬，整個運動場就耗資超過 1,000 萬。

灣仔運動場在 1979 年 2 月 15 日正式啟用，隨即成為香港學界田徑錦標賽及香港田徑錦標賽的比賽場地。1980 年，灣仔運動場迎來第一個海外大型田徑賽事 —— 第一屆省港澳田徑邀請賽，這亦開始了自新中國成立後，第一次廣東省、香港、澳門常規年度賽事。比賽在 1980 年 2 月 1 日及 2 日舉行，田徑總會為隆重其事，除田總正、副會長施恪、郭慎墀、主席高威林暨中外嘉賓數百人外，還特邀主禮嘉賓田徑總會贊助人祁德尊爵士及港協暨奧委會會長沙理士。大會揭幕儀式在寒風細雨下由粵、港、澳三地運動員列隊進場，隨後由田總會長施恪致詞，繼由港協暨奧委會暨市政局主席長沙理士宣佈大會揭幕，接着由曾代表香港三度出戰亞運短跑及跳遠名將伍雪葵燃點聖火，比賽即告展開。

比賽在寒風細雨下進行，但無礙一眾田徑健兒們精彩發揮，共破兩項全港紀錄，18 項外來者紀錄及三個田總紀錄。實力強橫的廣東隊在所參加的每一個項目，都能奪標！

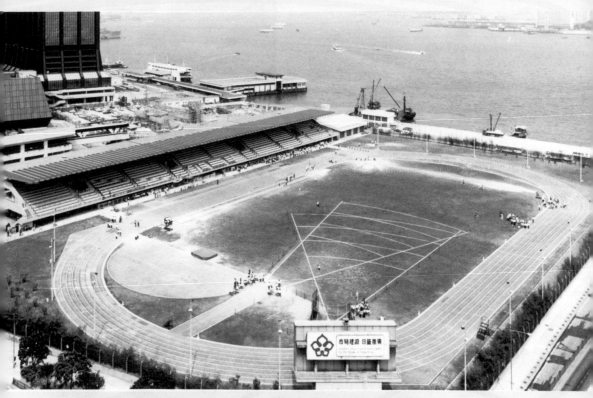

▲ 80 年代的灣仔運動場。

◀ 領隊陳劍雄及副領隊 J.D.
O'heill 率領香港代表隊預
備進行開幕禮。

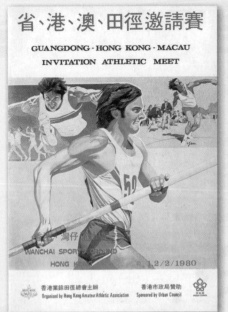

◀▲ 籌委會為隆重其事,特設紀念場刊及燃點火
炬環節。火炬手是五屆田總最佳女運動員及
三屆亞運代表伍雪葵。

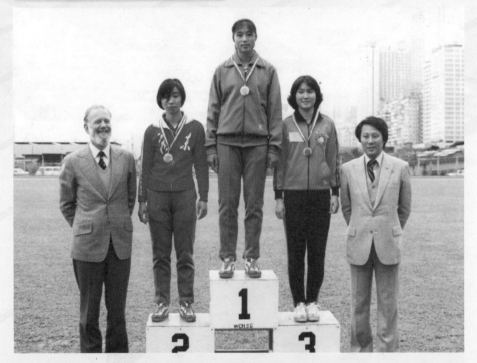

▲ 雖然廣東隊橫掃所有項目,但香港短跑好手謝華秀仍能取得好成績。她在 200 公尺擊敗另一廣東
選手,勇奪一面銅牌。圖為 100 公尺冠軍陳冬娜,亞軍肖燕卿及季軍謝華秀。頒獎嘉賓是時任田
總會長史葛(A.J. Scott)及主席高威林。

5
首個商界冠名贊助的女子田徑大賽

　　1978 年 3 月，田總得到高露潔公司贊助，聯同康樂文化事務處在全港五個地區舉行為期六週的女子田徑訓練計劃。通過六週系統訓練，學員一同參加在南華會運動場舉行的高露潔全港女子田徑大賽。這計劃旨在推廣女子參與田徑運動，共吸引了 2002 名有興趣者。當中不乏日後的田徑之星，最為人樂道的自然是當時初露頭角，當時未受正統訓練的馬拉松之星伍麗珠。

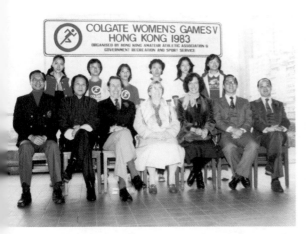

▲ 田總主席高威林（左二），副主席錢恩培，高露潔代表及康樂體育事務處官員主持高露潔女子田徑訓練班開展儀式。

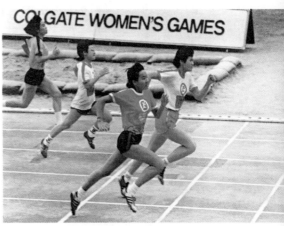

▲ 歷年高露潔女子訓練班發掘了不少田徑新星，當中倪文玲（相中穿白衣衝線者）就是表表者。

6
田總屬會團體舉辦賽事

　　70 年代，田總屬會團體的投票會員（Full member）已超過 20 個。1979 年開始增設附屬會員制度（Associate member），當時投票會員及附屬會員兩者分別，在於投票會員需要負責舉辦賽事。那時候，田總主要是負責周年田徑錦標賽及五項全能田徑錦標賽。有場地之利的屬會如：南華會、拔萃男書院、香港中文大學等，舉辦田徑賽事較為容易。一年大約有 10 場田徑賽事。當時，道路長跑的熱潮由西方傳到東方，田總於是在 1977 年首辦長跑越野聯賽。賽事得到 ASICS Tiger 贊助，共四站，分別在：牛潭尾、青龍頭、西貢大網仔及香港仔水塘舉行。同年，一羣熱愛長跑的外籍人士成立香港長跑會，並於同年在石崗軍營舉辦香港馬拉松錦標賽暨英軍馬拉松錦標賽。這年的馬拉松賽事後來移師至沙田銀禧中心舉行。直至 1989 年，賽事才由屬會轉回田總主辦。

田徑賽事中，除周年錦標賽外，運動員最重視的，就是從 1965 年始辦的奧米茄田徑賽，運動員除為自己所屬田徑會爭取團體錦標外，個人又可奪得精美的獎牌。

7

中國田徑隊首次來港進行友誼賽

　　新中國在 1974 年已經重返亞運，但亞洲田徑錦標就要到 1979 年第三屆才參加。1976 年 5 月，中國國家田徑隊應菲律賓田徑總會之邀，參加當地國際田徑邀請賽。回程途經香港時，田總安排了一場國家田徑隊與香港田徑隊練習賽，讓運動員觀摩學習，地點在香港大球場。當天吸引了上千觀眾，一睹國家隊風采，當中包括三級跳名將鄒振先。這是自新中國成立以來，國家田徑隊首度踏足香江。

▲　中國三級跳名將鄒振先和短跑女飛人謝華秀攝於 1982 年新德里亞運會。

8

香港田徑運動員在亞洲區的表現

　　亞洲地區最重要的賽事自然是亞洲運動會。70 年代共有三屆，分別是 1970 年曼谷亞運、1974 年德黑蘭亞運和同樣是在曼谷舉行的 1978 年第八屆亞運。1970 年曼谷亞運，田徑代表就只有女子跳遠好手鄒秉志。1974 年德黑蘭亞運正值石油危機，當時香港股市大跌，港協暨奧委會財政資源緊絀，最終只選派了羽毛球、拳擊、單車、劍擊、體操、射擊、游泳及乒乓波等 33 名運動員出席。1978 年曼谷亞運，田徑仍是榜上無名，原因就不詳了。在 70 年代，香港田徑運動員能夠參加與亞運會同等水平的比賽，就有亞洲田徑錦標賽或鄰近地區的邀請賽。

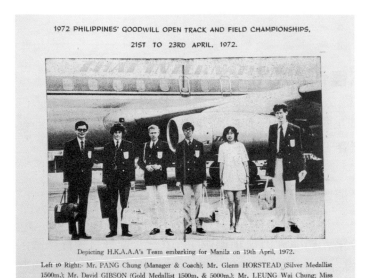

1972 PHILIPPINES' GOODWILL OPEN TRACK AND FIELD CHAMPIONSHIPS,
21ST TO 23RD APRIL, 1972.

Depicting H.K.A.A.A's Team embarking for Manila on 19th April, 1972.

Left to Right:- Mr. PANG Chung (Manager & Coach); Mr. Glenn HORSTEAD (Silver Medallist 1500m.); Mr. David GIBSON (Gold Medallist 1500m. & 5000m.); Mr. LEUNG Wai Chung; Miss Chau Ping Chi and Mr. Robert Matthews.

◀ 自 1968 年參加泰國田徑錦標賽以來，港隊第二次在亞洲地區邀請賽獲得金牌。在 1972 年菲律賓友好田徑邀請賽之中，David Gibson 為港隊勇奪 1500 及 5000 公尺金牌。在馬尼拉煤沙地運動場的 1500 公尺比賽之中，他以 3 分 55.6 秒佳績力壓群雄，這個香港紀錄屹立了半世紀！圖中右二則是跳遠好手鄒秉志，她是 1970 年曼谷亞運田徑的唯一香港代表。

8.1 亞洲田徑錦標賽

70 年代初，菲律賓的經濟還算理想，加上受美國影響，體育發展尚算蓬勃。第一屆亞洲田徑錦標賽就是由菲律賓田徑總會策劃籌備，地點在馬尼拉，日期是 1973 年 11 月 18 至 23 日。首屆錦標賽共有 18 個國家及地區參加。香港派出男女子短跑好手黃慕貞、石慧儀、董光光、Vanessa Neal、周溥生、戴應剛及劉志強，還有中距離賽跑運動員冼安源。八名運動員由彭冲領隊，錢恩培任教練。時任田總會長賴利（R.H.Leary）及秘書長高威林出席了同期舉行的亞洲田徑聯會（Asian Amateur Athletics Association）會議。高威林亦獲邀出任首屆亞洲田徑聯會委員。自此，高先生一直以高票連任，直至 2015 年才退位讓賢。

該屆比賽，日本隊以 18 金 8 銀 8 銅位列榜首。東道主菲律賓亦以 4 金 3 銀 3 銅位列第三。香港則沒有獎牌進帳。雖然香港在鄰近地區的比賽常有獎牌，但亞錦賽獎牌就要等到 1985 年的第六屆，由長谷川遊子（後更名為歌頓遊子）在馬拉松項目為香港首奪亞洲田徑錦標賽獎牌。

8.2 70 年代田徑代表人物

70 年代，香港田徑運動員參加的海外賽事之中，最重要的是亞運會及亞洲田徑錦標賽，相關紀錄如下：

1970 年曼谷亞運跳遠：鄒秉志以 5.39 米名列第六。

1973 年馬尼拉第一屆亞洲田徑錦標選手，女子：黃慕貞、石慧儀、董光光、Vanessa Neal；男子：周溥生、戴應剛、劉志強。中距離跑選手：冼安源。

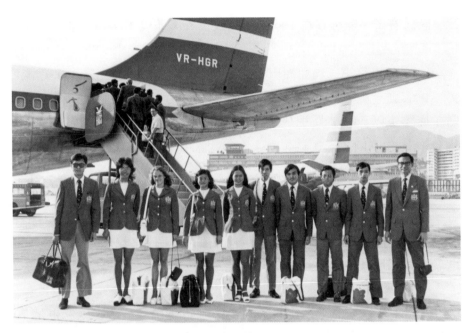

▲ 第一屆亞洲田徑錦標賽香港代表，左起：領隊彭沖，運動員石慧儀、Vanessa Neal、董光光、黃慕貞、冼安源、戴應剛、周溥生、劉志強及教練錢恩培。

1975 年漢城第二屆亞洲田徑錦標賽選手，女子：謝華秀、陳婉靈；男子：戴應剛、劉志強、陳若鏞、楊世模、李子衡。

◀ 攝於開幕禮前。第二屆亞洲田徑錦標賽香港代表，左起：教練錢恩培，運動員陳若鏞、戴應剛、陳婉靈、謝華秀、劉志強、楊世模、李子衡及領隊彭沖。

該屆賽事，陳婉靈在 100 米欄闖入決賽，並以 16.04 秒名列第六。

1979 年東京第三屆亞洲田徑錦標賽選手，女子：謝華秀、黃美珊；男：劉志強、謝志誠、冼安源、陳世昌、盧達生、黎孟持、鄭冠文。當中盧達生以 7.01 米跳遠成績及謝志誠以 1.85 米跳高成績較為理想，排名第七。

至於其他隊伍的選手，都是各自項目的香港排名第一或紀錄保持者。不過和亞洲田徑強國如中、日、韓、印度等比較，還是有距離。這段期間，能入決賽已經是鳳毛麟角。和 60 年代比較，香港運動員的進展明顯是比其他地區落後了。

從代表名單來看，以謝華秀及劉志強代表次數最多，她倆也是 70 年代港人熟悉的男女飛人。謝華秀更是當時 100 公尺紀錄保持者，她倆都是師承田徑名宿錢恩培。錢先生桃李滿門，是虔誠基督徒。在 1961 年上水宣道小學（宣小）創校起，錢先生已委身宣小，並於 1965 年接任為第二任校長，在宣小服務共 16 年之久。離開宣小後，錢先生致力發展香港體育運動事業，曾任區域市政總署首席康體主任，長期服務田徑總會，屢居要職，也是田總 76-78 年度主席。

▲ 第三屆亞洲田徑錦標賽香港代表，前排左起：教練黃慕貞、領隊錢恩培、日本陸上競技代表、亞洲田聯理事及田總主席高威林、副領隊宋惠芳；第二排左起運動員冼安源、鄭冠文、教練歐陽家駒、謝華秀、黃美珊、伍麗珠、劉志強、謝志誠；後排陳世昌、盧達生及黎孟持。

▲ 錢恩培先生和他兩名愛徒男女短跑飛人謝華秀及劉志強。

9

香港首度參加世界大學生運動會

　　1979 年，香港首次參加在墨西哥舉行的第十屆世界大學生運動會（世大）。世大始於 1959 年，每兩年一屆，第一屆在意大利都靈舉行。香港代表由學聯統籌，代表團由香港中文大學體育導師、籃球名宿潘克廉率領，成員包括籃球男女子各一隊、田徑男女子各一名。他們分別就讀於香港中文大學，中距離跑好手何麗華及柏立基師範學院代表劉志強。在那年代，運動員經費是要各自承擔的。從 1985 年開始，參與世大的事務交由香港大專體育協會負責，自此，香港大專生的參賽變成常規化，這亦是一眾大專運動員期盼的國際體育盛事。入選標準日趨嚴格，競爭水平接近奧運。2011 年深圳世大，港隊 4x100 米代表葉紹強、黎振浩、梁祺浩及何文樂以 39.44 秒為香港奪下首面田徑銅牌。

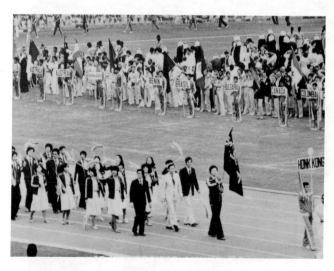

◀ 港隊首次於墨西哥參賽世界大學生運動會。

10

實現運動員精英化，籌備興建體育中心

港督麥理浩於 1972 年宣佈「十年建屋計劃」，目的是希望在十年內建造足夠的公共房屋予 180 萬居民。沙田第一個公共屋邨瀝源邨便於 1976 年落成。同年，沙田馬場竣工，政府批准香港賽馬會將馬伕宿舍旁約 41 畝土地，興建為體育訓練中心。適逢當年英女皇登基 25 周年，中心遂命名為「銀禧體育中心」。

1978 年，中心的臨時管理局制訂第一份發展大綱，以「提升香港體育水平，鼓勵市民參與運動及康樂活動」為本，目標是要成為培訓頂尖運動員的基地。中心首位行政總裁是前英聯邦運動會代表祈賦福（David Griffith），展開了 80 年代香港運動精英化的一頁。

◀ 祈賦福展示正在興建中的銀禧體育中心。

小結

　　六七暴動逼使港英政府實施福利政策及社會改革。港督麥理浩爵士施行德政，改善了市民大眾的生活水平。在港府行政架構中，加入文娛康樂的職能，譜寫了對康樂及文化發展政策的新章。受惠於新政策，香港田徑運動穩步發展。1978年，田總迎來第一個會址辦公室及全職職員，提升行政工作效率。1979年，第一個全天候田徑運動場在灣仔落成，成為日後田徑運動員的比賽勝地。

　　1970年，郭慎墀校長接替賴利成為田總主席。任內積極推動學界田徑運動並成功引入商業機構共同推廣學界及女子參與田徑運動。在教練培訓方面，成立了田總教練會，並禮聘英國名將彼德韋頓來港培訓本地教練，開啟教練專業培訓新一頁。

　　在70年代，新中國重回國際體壇。80年在灣仔運動場舉行粵、港、澳三地田徑比賽，從此展開了粵港兩地田徑運動員恒常交流及作賽。

　　在國際田徑體壇上，運動員出外比賽的機會比60年代多。國際視野增廣的同時，亦揭示出本地運動員的步伐追不上鄰近地區的運動員，道出了業餘運動員與專業運員的分別。

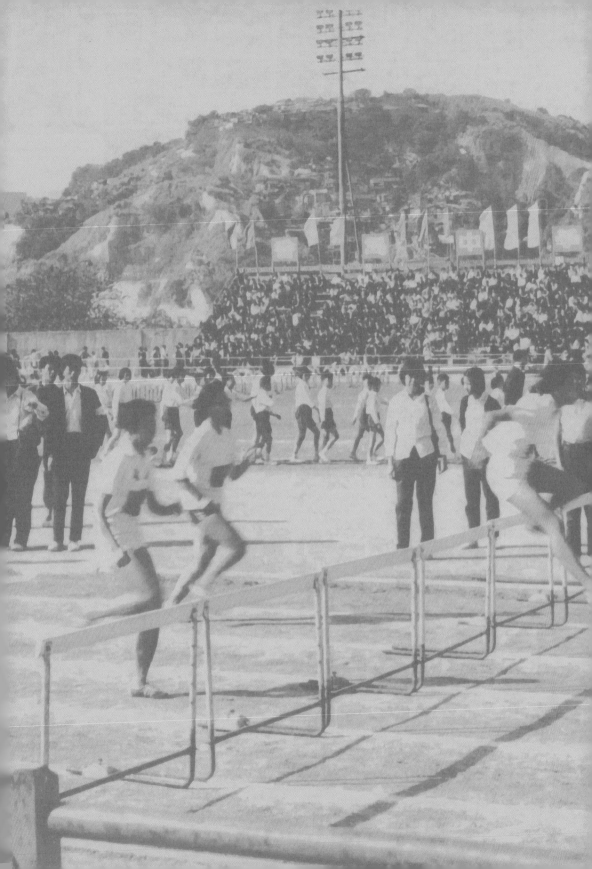

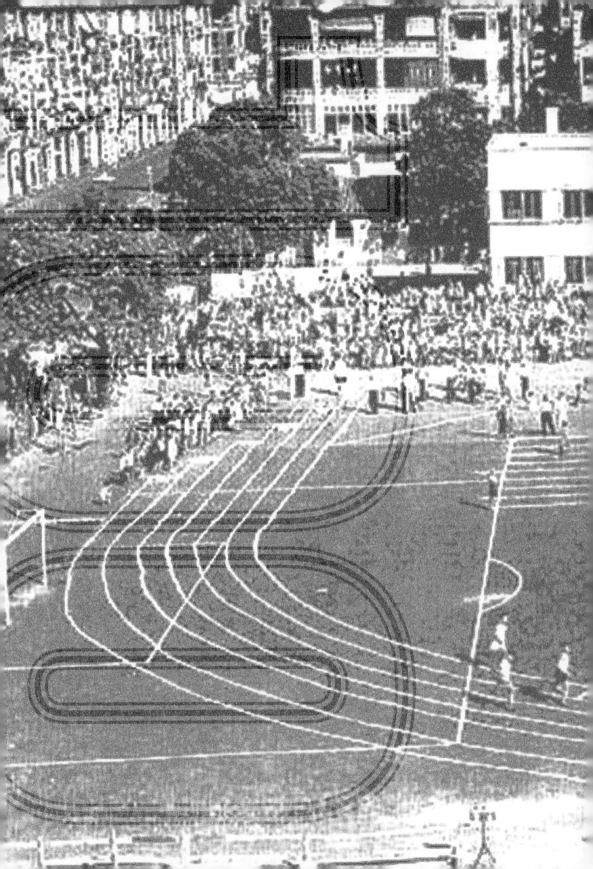

第五章

面向國際，80年代的香港體育之路

1

發展新市鎮，田徑設施普及化

　　政府發展新市鎮的基本概念是提供一個均衡和設備齊全的社區，這包括基礎建設和社區設施，康體設施正是新市鎮應有的基本設備。港府新市鎮發展始於 1973 年，最先是荃灣、沙田及屯門三個市鎮。荃灣新市鎮包括荃灣，葵涌及青衣島，發展面積超過 3000 公頃，人口超過 80 萬。

　　隨着人口增長，1968 年建成的楊屋道運動場已不足以應付區內市民使用，港府於 1978 年在葵涌和宜合道興建 340 米田徑場及於 1979 在葵芳興建葵涌運動場，其後又分別在 1996 年及 1998 年在青衣及城門谷增設兩個標準田徑運動場。屯門及沙田新市鎮早於 1981 年及 1984 年興建兩個標準田徑運動場。其後更在九龍灣 (1987 年)、深水埗 (1988 年) 及斧山道 (1989 年) 興建了三個標準田徑運動場，加上在長洲島上 5 條長約 250 米跑道的全天候田徑場 (1982 年)。在 80 年代，全港已建有 16 個田徑運動場可供練習及比賽，這對普及田徑運動及鼓勵地區學校舉辦運動會有正面作用。可惜的是，在當時能預留給田徑總會註冊運動員作全面田徑訓練的就只有灣仔運動場。這對於住在新市鎮或較遍遠的學生運動員確實不便。究其原因，是政府在七、八十年代的康樂體育架構重疊，「運動普及化」與「體育精英化」本應是共同發展，可惜由於架構重疊，部門之間互相推搪，最終部分政策了無寸進，原地踏步。

2

疊牀架屋的康樂體育架構

　　港督麥理浩於 1973 年成立康樂體育局（康體局），目的是在康樂體育發展方面，為港府運籌獻策。1974 年按照康體局的建議，成立康樂體育事務處，推動政策落實。此外，政府亦於 1974 年成立康樂體育事務部（康體部），負責推動各區，尤其是市政局管轄範圍以外的地區康樂體育活動。同時亦與體育總會合作，發展全港體育活動。康樂體育事務處最初隸屬於教育署，本來對鼓勵學生參與體育活動有正面切入的好處，但到 1980 年，康樂體育事務處改屬於民政科。1981 年康樂文化署成立，康樂體育事務處便成為康樂文化署下的一個部門。

　　港府於 1981 年推出地方行政改革白皮書。1982 年，將全港劃分為 18 個區議會，為區內事務向政府提供意見，同時亦承擔促進區內康樂及文化活動事務。1985 年 4 月 1 日，市政總署成立，總署隸屬文康市政科，接管原市政事務署、康樂文化署和康樂體育事務處的工作。隨着新界多個新市鎮發展成熟及人口激增，港府在 1986 年成立區域市政局及轄下的區域市政總署，專責新界市政事務。

　　新成立的市政總署及區域市政總署卻為港府的體育行政架構帶來很大衝擊。首先，原本受康體部管理的康樂文化處，轉而成為文康市政科轄下的康樂文化處。原屬康體部的人員轉調至市政總署或區域市政總署，從而不再受康體部直接管理。而康體部在社區層面進行的發展工作，亦由市政局及區域市政局接替，其職務只餘下為康體局提供秘書處服務。市政局及區域市政局的成立亦大幅削減康體局職權。康體局原應就港府各項康樂及體育設施提供專業意見，但由於監管康體

設施的工作已交由市政局及區域市政局負責，因此康體局在監察體育及康樂發展的職權，便與市政局及區域市政局重疊。

1986 年，港府又將康體職能轉由新設立的文康市政司負責。到 1989 年，布政司重組，文康市政司改組為文康廣播司，負責文娛康樂事務及廣播政策。

3

銀禧體育中心（後來的香港體育學院）正式啟用

　　由香港賽馬會撥款興建的銀禧體育中心於 1982 年 10 月 31 日正式啟用，展開香港精英體育發展的一頁。啟用後，銀禧中心選定了 10 個重點發展的運動項目，包括：田徑、羽毛球、籃球、劍擊、足球、體操、壁球、游泳、網球及乒乓球。挑選運動項目的準則，據報是依據一系列條件考慮：包括該運動項目是否適合亞洲人的體格特質、是否有龐大的基層參與、是否在國際體壇取得一定成就而體育總會有完善組織，並有追求卓越的決心及健全的教練培訓計劃。田徑部首任總教練是英國田徑教練韋德比（Dennis Whitby）。他來港後第一個任務就是訓練及帶領香港代表隊參加在科威特舉行的第五屆亞洲田徑錦標賽。韋德比擔任了田徑總教練數年就回中國內地，擔任中國國家隊教練。他在 1991 年重回銀禧體育中心。

　　1987 年，銀禧中心脫離馬會獨立運作。馬會亦捐了 3 億 5000 萬港元予銀禧管理局。1991 年，銀禧體育中心升格為「香港體育學院」。1994 年，香港康體發展局與體院合併為單一機構，韋德比獲聘為香港體育學院首任行政總監。

4

80 年代的田徑總會及本地賽事

　　區域市政局的成立，促進田總推動地區田徑發展，尤其是青苗訓練。屬會如南華會、公民體育會亦和市政局合作，每年暑假都為學生舉辦暑期田徑訓練班。田總每年舉辦的高露潔女子運動會，也是受惠於市政局及區域市政局屬下的設施，得以在灣仔運動場、巴富街運動場、九龍仔運動場、葵涌運動場及元朗大球場舉行訓練。在 80 年代初，田總得到市政局協助，在灣仔伊利沙伯體育館編派較大的辦公室，辦公室職員亦由一名增至三名，這對田總的行政事務帶來顯著幫助。

　　1981 年 12 月，香港派出 19 男 14 女，應邀到赴廣州參加省港田徑邀請賽。這是廣東省田徑協會回應香港田總於 1980 年，灣仔運動場啟用之初，邀請廣東派隊來港和香港健兒比賽。這是田總自新中國成立以來，首次派隊往內地作賽。自此之後開展了粵、港、澳三地輪流作東道主的三角田徑邀請賽。

▲ 第一次回內地比賽，運動員在往廣州的直通火車上已盡顯興奮。

▲ 五位香港、廣東中長跑健兒，左起：香港杜艷紅，廣東霍連珠，香港高潔芳，香港何麗華及廣東黃翠珍。何麗華還穿上和廣東健兒交換的比賽服，充分展示友誼重於勝負。

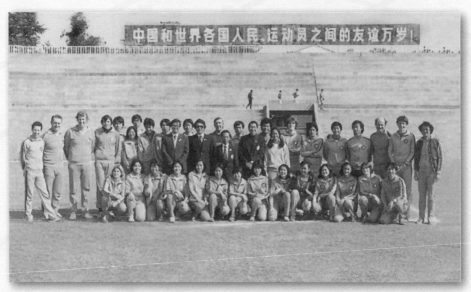

▲ 大隊在廣州運動場合照，是次廣東、香港田徑賽團長是田總主席高威林，領隊為田總副主席格連（Colin Green），副領隊包括：公民體育會毛浩輯及南華會陳劍雄。80 年代內地運動場，一般都掛上「友誼第一，比賽第二」之類的標語。

教練培訓方面，田總在 1982 年得到康樂文化事務署及市政事務署贊助，在港首辦國際田聯教練班（IAAF Coaching Course），吸引了 11 位亞洲田聯會員國教練代表，聯同本地 30 名優秀教練，參與了由彭冲作課程總監的緊密課程。課程導師包括來自新加坡的 Dr Giam，英國的 Mr Bailey 及加拿大的 Mr Pugh。國際田聯教練班對推動本港日後教練專業化發展有着重要作用。

◀ 國際田聯教練班在銀禧體育中心進行實習課，導師示範跨欄的技術訓練。

1983 年，第一屆亞洲城市青少年田徑邀請賽成功在香港舉行，這是第一個在香港籌辦的國際田徑邀請賽。1985 年，田總屬會增至 56 個，當中 17 個是投票會員，各界樂見地區田徑推廣成效，荃灣、元朗、青衣、沙田區都成為屬會會員。賽事方面，除屬會恒常舉辦的公開賽外，很多商業機構都樂於冠名贊助田徑賽事，當中包括 70 年代後期已開展的高露潔女子運動會、Asics 冠名贊助的香港越野聯賽、美國運通銀行冠名贊助的接力嘉年華、滙豐銀行香港田徑聯賽、以及最為人津津樂道，在中環核心商業地帶舉行，由中國銀行（香港）贊助的國際金一里賽事。1989 年，田總註冊運動員已超過 4,000 人，田徑活動日益蓬勃。

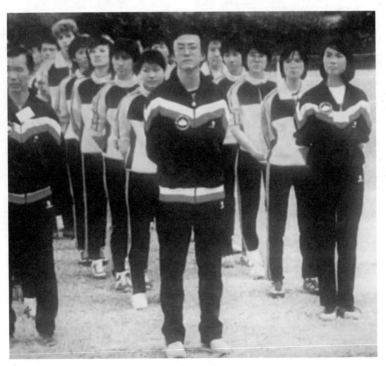

▲ 第一屆亞洲城市青少年田徑邀請賽開幕禮，領隊是服務田總多年，義務記錄員，教練部執行委員楊永年（黑衫正中者），教練是 60 年代長跑名將陳鴻文（左一）。

1988 年，田總應台灣田徑協會總幹事紀政的邀請，首度參加台灣田徑錦標賽。香港田徑隊因而第一次踏足台灣，自此與台灣田徑運動員一直保持交流切磋。台北田徑場也成為日後香港田徑隊的福地，在現時的香港紀錄之中，有 7 項是在年度台灣田徑公開賽創造的。當中包括：陳嘉駿 400 公尺、陳仲泓 110 公尺欄、楊文慧 1.88 米跳高。還有在 2012 年，男子 4x100 公尺接力賽，港隊以 38.47 秒技驚台北觀眾。

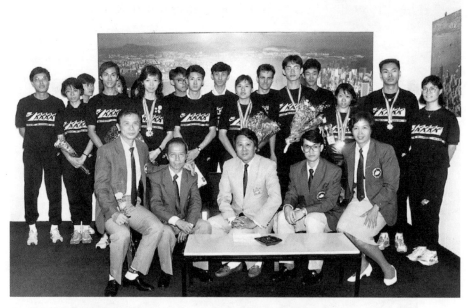

▲　首度踏足台灣的香港田徑隊。

5

80 年代的田徑國際賽事

國際綜合運動會之中，最高水平自然是奧運會，其次是英聯邦運動會，其後就是亞洲運動會。80 年代有三屆奧運會，分別是：1980 年莫斯科奧運、1984 年洛杉磯奧運及 1988 年漢城奧運。英聯邦運動會則有：1982 年布里斯班運動會及 1986 年愛丁堡運動會。亞運會和英聯邦運動會在同一周年舉行，分別有：1982 年新德里亞運會和 1986 年漢城亞運會。

田徑單項最高水平自然是世界田徑錦標賽（室外及室內）；道路賽事則有：世界杯馬拉松錦標賽、世界越野錦標賽。亞洲地區就是亞洲田徑錦標賽，還有就是一系列鄰近地區邀請賽等。

這年代的運動員比上一輩運動員多了出國參賽的機會，主要受惠於香港經濟起飛，加上政府透過康樂體育局，資助運動員參加國際賽事。以下會詳述各主要賽事。

5.1 奧運會

1980 年莫斯科奧運，由於當時蘇聯入侵阿富汗，運動競技無奈成為政治角力場，歐美多國杯葛該屆奧運，香港無奈也成為一份子。

1984 年洛杉磯奧運，是繼 1964 年東京奧運後，香港再有田徑代表進軍奧運，分別是兩名長跑天后：馬拉松選手伍麗珠及歌頓遊子（長谷川遊子）；和剛從內地來港不久的男子跳高好手林天壽。與 1964 年

那屆一樣，運動員名單在報章上惹來質問，主要是針對當時國際田聯沒有明確規範運動員歸化別國。

當屆亦是中國隊首度重返夏季奧運的一屆，當年中國隊最有機會在田徑項目奪金的是跳高選手朱健華。賽前，朱健華曾在西德以 2.39 米成績，第三度破世界紀錄，因而被視為金牌大熱。可惜，在沉重壓力之下，他未能在奧運會發揮出超水準，只能以 2.31 米奪得一面銅牌。

在參賽達標方面，國際田聯只規限：若每一國家或地區所參賽的田徑項目是多於一名選手代表，那麼運動員便需要達標。不過，馬拉松項目就沒有此規限，因此，倘若只派一名代表，每個國家或地區就可以自行訂定標準。為此，田總訂下了標準，在國際田聯截止報名前，歌頓遊子已達到田總訂下的 A 級目標，即可多過一個運動員參加同一項目，而馬拉松的伍麗珠就只差 45 秒。同是馬拉松男子好手 Paul Spowage 在倫敦馬拉松以 2 小時 21 分 10 秒破全港紀錄並達到田總所訂下的標準。從內地來港的林天壽亦以 2.14 米高之佳績破全港紀錄並達標。田總最終提名這四人，但港協暨奧委會會長沙里士卻以 Paul Spowage 並非土生土長港人為理由，拒絕了他的提名。

▼ 林天壽的跳高美姿。

▼ 林天壽和副團長彭冲（左一）及領隊宋惠芳（左三）合照。

◄ 歌頓遊子在 1983 年香港國際馬拉松勝出衝線一刻。

► 歌頓遊子是體壇長青樹。2021 年，她以 3 小時 29 分 1 秒破了全英 70 歲組別的女子馬拉松紀錄，成績比舊紀錄快了超過 6 分鐘。

▲ 伍麗珠於 1979 年在石崗舉行的香港國際馬拉松勇奪后座，圖為那時期她跟隨香港長跑會教練 J.D. O'heill 訓練。

▲ 伍麗珠（左）和她愛徒羅曼兒（右）一同代表香港參加 1997 年上海舉行的全國運動會。

1988 年漢城奧運，入選田徑的運動員全是土生土長香港人，分別是：伍嘉儀，她是當時香港女子 100 公尺（11.94 秒）及 200 公尺（24.60秒）的紀錄保持者；張雪儀，女子 100 米欄（14.27 秒）的紀錄保持者；梁永光，男子 100 公尺（10.64 秒）、200 公尺（21.48 秒）及 400 公尺（48.65 秒）的紀錄保持者。三人之中，以張雪儀成績最好，在 100 米欄初賽以 14.26 秒再破香港紀錄完成賽事。

◀ 漢城奧運開幕禮前，三位港隊代表：梁永光（左一）、張雪儀（右二）、伍嘉儀（右一）和領隊高威林（左二）及團部總領隊彭冲（正中）合照。

◀ 三位田徑代表左起：張雪儀、伍嘉儀、梁永光與團部總領隊彭冲合照。

▲ 伍嘉儀，首位香港短跑奧運代表。

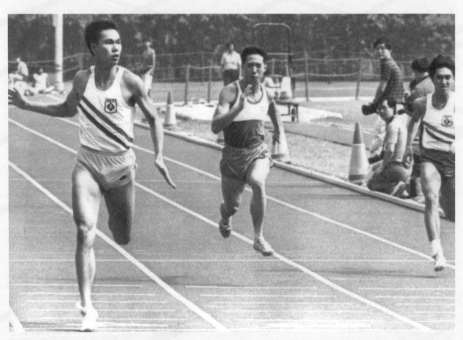

▲ 梁永光曾在灣仔運動場以 10.64 秒打破由西維亞、梁兆禧、威廉希路及周振能共同保持的 10.7 秒香港紀錄。

5.2 英聯邦運動會及亞運會

　　1982 年布里斯班英聯邦運動會及新德里亞運會，田總以善用資源及最大比例運動員參賽為大前提，訂定運動員只可獲挑選參與其中一個運動會。當時遴選委員會認為女子 4x100 公尺有爭標希望，所以亞運以女子 4x100 公尺為骨幹。參賽名單包括：謝華秀、杜滿芝、杜婉儀、司徒淑儀、Evelyn Buckley（400 公尺）及男子跳遠紀錄保持者陳家超。而英聯邦運動會代表是：歌頓遊子（3000 公尺）、李志輝（100 公尺）、劉志強（400 公尺及 400 公尺跨欄）及楊世模（800 公尺及 1500 公尺）。在這兩個運動會之中，以 Evelyn Buckley 成績最好，她在 400 公尺決賽以破香港紀錄成績 55.51 秒名列第五。這個紀錄維持到 1999 年才由另一短跑奇才溫健儀打破。

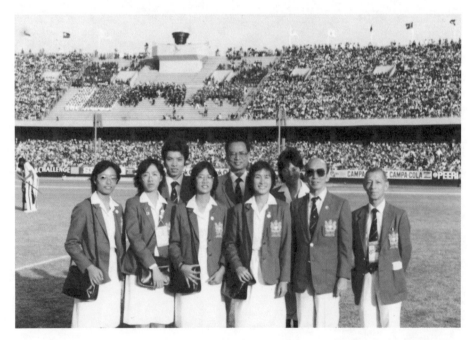

▲ 1982 年新德里亞運，港隊代表左一起：杜婉儀、司徒淑儀、杜滿枝、謝華秀、團部總領隊楊俊驤及團部總領隊副領隊賴汝榮先生；後排左起陳家超，田徑領隊錢恩培先生及 Evelyn Buckley。

▲ 接力隊女將在亞運田徑練習場
留影：左起：司徒淑儀、Eve-
lyn Buckley、謝華秀及杜滿芝。

▶ Evelyn Buckley（最左衝線者）
是 200 及 400 公尺香港紀錄保
持者。

▼ 1982 年布里斯班英聯邦運動會
港隊左起：劉志強、楊世模、
牙買加飛人 Don Quarrie、李
子輝。

1986 年漢城亞運會入選運動員有 10 人，包括短跑及跨欄項目的伍嘉儀、張雪儀、梁芷茵、梁永光；長跑的歌頓遊子；跳項的李春妮、陳家超、謝秉善、林天壽；以及擲項的葉潔貞。當中以林天壽在跳高項目以 2 米 10 公分，名列第四最為優異；陳家超在跳遠項目以 7 米 28 名列第七；三級跳好手謝秉善以 15 米 07 名列第八。女子方面，歌頓遊子轉戰田徑場，在 3000 米及 10000 米賽分別以 9 分 31.25 秒及 34 分 27.77 秒名列第五。張雪儀及梁芷茵兩人在 100 米欄勇闖入決賽，以 14.73 秒及 14.79 秒排名第六及第七。

　　同年在英國愛丁堡舉行的英聯邦運動會，港隊田徑代表只有陳家超及謝秉善，他倆分別參加跳遠及三級跳項目。陳家超在初賽只跳出 6.83 米，無緣進身決賽；謝秉善則沒有成績紀錄。

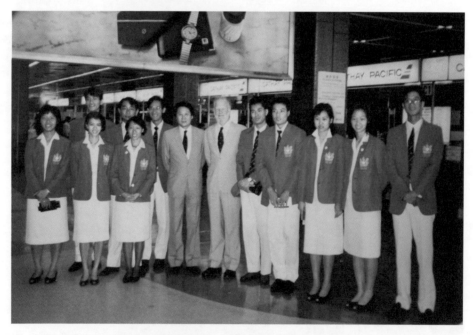

▲ 漢城亞運香港田徑隊代表與時任會長史葛及會長高威林合照。

漢城亞運會香港隊代表左起：李
春妮、張雪儀、梁芷茵、港協暨
奧委會秘書長楊俊驤、會長沙理
士、副會長胡法光、田總主席高
威林先生、伍嘉儀及葉潔貞；後
排左起陳家超、教練鄧根來、領
隊歐陽家駒、謝秉善、林天壽及
梁永光。

一眾女運動員左起：張雪儀、李春
妮、歌頓遊子、梁芷茵、伍嘉儀和領
隊歐陽家駒攝於漢城亞運村訓練場。

八十年代最強跳項運動員左起：
三級跳謝秉善、跳遠陳家超、
跳高林天壽及飛人梁永光（攝於
1986年漢城亞運開幕禮）。

5.3 世界田徑錦標賽

　　國際田聯舉辦的世界田徑錦標賽（IAAF World Athletics Champion-ship）可追溯至 1983 年。在以前，國際田聯一直視奧運田徑項目為最高榮譽的世錦賽。1976 年滿地可奧運，國際奧委會沒有將男子 50 公里競走列入奧運項目，因此，國際田聯同年在瑞典舉辦國際田聯男子 50 公里世界錦標賽。同樣地，1980 年的莫斯科奧運未有加入女子 3000 公尺及 400 公尺欄兩個項目，國際田聯又同年在荷蘭舉辦國際田聯女子 3000 公尺及 400 公尺欄世界錦標賽。在這氣氛下，舉辦世界田徑錦標賽已是國際田聯會員國的共識。第一屆世界田徑錦標賽在芬蘭赫爾辛基舉行，香港亦有派出三名代表，分別是跳遠的陳家超及馬拉松的歌頓遊子和伍麗珠。

　　第一屆世界室內田徑錦標賽於 1985 年巴黎舉行。香港派出了楊世模及張雪儀分別參加 800 公尺及 60 公尺欄兩個項目。兩人分別以 1 分 56.47 秒及 9.09 秒名列第 12 及第 15，該次由於是香港選手第一次參加室內田徑賽，所以順理成章成為了香港紀錄。

　　1987 年羅馬世界錦標賽，香港只有兩名短賽跑選手參賽，分別是伍嘉儀及梁永光。國際田聯在 1973 年已經舉辦世界越野錦標賽。鑑於 80 年代長跑在香港盛行，尤其是居港的外籍長跑運動員，在長跑賽事中佔盡優勢，時任田總副主席，在消防處工作的格連（Colin Green），銳意發展香港長跑。1984 年，首次派出香港長跑選手參加在美國新澤西洲舉行的第十二屆世界越野錦標賽。陣中包括當時得令的洋將 John Arnold，Tim Soutar，Jean Fasnacht，Paul Stapleton 及華人好手鍾華勝、黃葉礎、謝華興、陳耀南及黃健強。往後三年，田總都有派隊參加，但成績都是差強人意。

▲ 1985 年里斯本世界越野錦標賽，香港隊華人隊員有黃葉礎及郭漢桂，右邊蹲着的是 Paul Spowage，他是前香港馬拉松紀錄保持者。1984 年，他在倫敦馬拉松創下 2 小時 21 分 30 秒香港紀錄。這紀錄保持了 35 年，直到 2019 年 12 月才由黃尹雋以 2 小時 20 分 58 秒所破。Paul Spowage 目前在英國行醫。站着白色 T 恤者是祈賦福，他是昔日銀禧體育中心（即今香港體育學院）行政總裁，曾於 1983 年以 40 天時間完成北京至香港慈善長跑創舉。當年的教練是 Mike Field（左一）。

5.4 亞洲田徑錦標賽

1981 年，日本東京舉行第四屆亞洲田徑錦標賽（亞錦賽）。第三次參加亞錦賽的謝華秀勇闖 200 米決賽，並以 25.45 秒名列第七。田總在這屆選派多名新秀參賽，但也不負眾望。新星陳家超分別以 2.00 米及 7.31 米在跳高及跳遠名列第六。中長跑新秀高潔芳在 3000 米及 1500 米以 10 分 35.82 秒及 4 分 45.97 秒名列第四及第七。而女子跳高方面，第一次參加亞錦賽的麥麗芬及勞麗碧亦以 1 米 60 及 1 米 55 名列第六及第七。

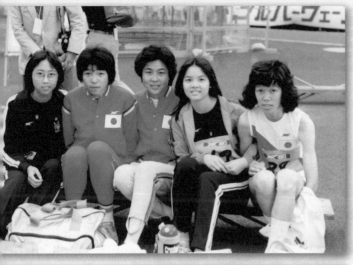

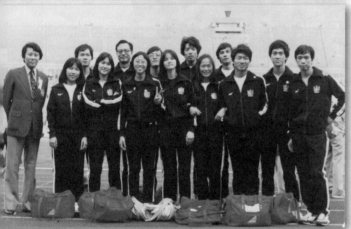

▲ 1981 年亞錦賽，港隊 2 名跳高選手：左一麥麗芬、左四勞麗碧在跳高比賽期間和三名日本好手合照。右一是日本名將八木玉美。麥麗芬的 1.65 米跳高紀錄被勞麗碧在 1983 年以 1.66 米打破，其後她更將紀錄提升至 1.73 米。這紀錄一直到 2008 年才被馮惠儀所破。

◀ 1981 年亞錦賽代表前排左起：田總主席、亞田聯理事高威林、運動員高潔芬、謝華秀、麥麗芬、勞麗碧、教練黃慕貞、運動員鄭冠文；後排左起教練謝志誠、領隊錢恩培、教練楊永年、陳家超、李子輝、盧達生及劉志強。

▼ 闖入 200 公尺決賽的謝華秀（左二）。

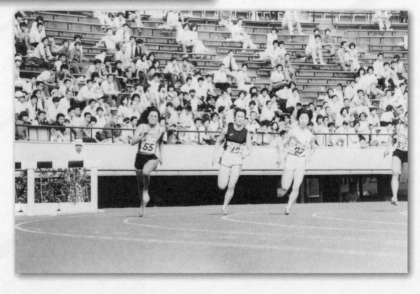

1983 年的第五屆亞錦賽首次在中東地區科威特舉行，香港共派出 10 名男女田徑好手參賽。成績最好是陳家超，他在跳遠以 7 米 45 名列第四，僅與獎牌擦身而過。謝華秀連續四屆參加亞錦賽，在 100 公尺闖入決賽，並以 12.46 秒排名第七完成。

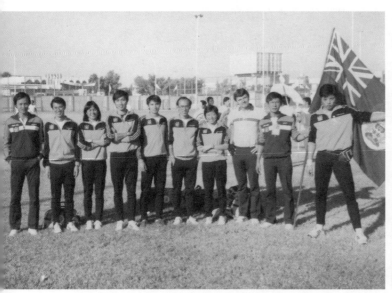

▲ 1983 年科威特亞錦賽開幕禮前合照，左起：教練謝志誠、運動員陳德義、謝華秀、關景雄、李子輝、楊世模、伍嘉儀、總教練韋德比、領隊宋惠芳及陳家超。

▲ 陳家超的跳遠美姿，他在 1985 年所創下的 7.49 米跳遠紀錄到 2013 年才為陳銘泰所破。

1985 年雅加達第六屆亞洲田徑錦標賽，港隊迎來第一面亞錦賽獎牌。歌頓遊子在馬拉松為香港田徑隊奪下首面銀牌。其後，她在女子 10000 公尺長程比賽中，以 36 分 12.88 秒破香港紀錄，僅負於兩名朝鮮及一名中國選手屈居第四。另一長跑新秀羅曼儀在 5000 公尺以 17 分 39.71 秒名列第五。在跳項方面，跳高選手林天壽及三級跳選手謝秉善分別以 2.12 米及 15.18 米分列第五及第六。

1987 年第七屆亞洲田徑錦標賽在新加坡舉行。林天壽在跳高以 2.05 米名列第四，李春妮在跳遠以 5.85 米排名第八，張雪儀在女子 100 米欄闖入決賽，並以 14.80 秒名列第八。新秀倪文玲在鐵餅以 32.36 米排名第七。

1989 年第八屆亞洲田徑錦標賽在印度舉行，該屆能進入決賽的只有張雪儀一人，她在女子 100 米欄以 14.49 秒在決賽名列第七。

5.5 亞洲青年田徑錦標賽

國際田聯為推動青少年田徑發展，在 1986 年首辦第一屆國際田聯世界青年田徑錦標賽。亞洲田聯亦緊隨其後，同年在雅加達舉辦第一屆亞洲青年田徑錦標賽（亞青），香港也有派隊參加。1988 年，陳秀英在新加坡舉行的第二屆亞青勇奪 100 公尺欄銅牌，是香港首面亞青獎牌。

◀ 歌頓遊子（前排右一）
為首位港隊亞錦賽奪
獎牌的運動員。

▲ 李春妮和她的教練黃仲謙及古偉明。

▲ 李春妮，首位超越 6 米的女跳遠運動員。

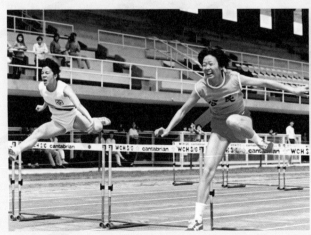

▲ 張雪儀曾創下 14.26 秒 100 米欄香
港紀錄並兩度獲選為香港年度女子
最佳運動員殊榮（1988 年及 1989
年）。張雪儀也是師承黃仲謙。

▲ 第一屆亞洲青年田徑錦標賽，一眾年輕運動員攝於機場離境大樓。這班小伙子很多其後都成為田徑名將，當中包括欄后陳秀英（前排左三）及現今屈臣氏集團（亞洲及歐洲）行政總裁、田徑及划艇香港代表倪文玲（左一）。

◀ 一眾運動員在雅加達亞青訓練場地。

小結

　　伴隨着 70 年代香港經濟全面發展，香港在 80 年代步入黃金十年，在經濟、民生、文化、娛樂等領域都媲美鄰近地區。政府在新市鎮的規劃發展加入運動場設施。可惜，這些場地只限地區學校作校運會之用。田總註冊運動員若要作全面田徑訓練，就只能在灣仔運動場進行。在體育政策方面，政府屢屢改變決策及執行架構，康樂體育局的職權又與市政局及區域市政局出現疊牀架屋的情況。銀禧體育中心（現為香港體育學院）成立，標誌着運動員精英化及專業化的新里程，但仍需普及化。田徑若能普及到各地區，才能容易發掘有天賦的運動員，早作系統化訓練。這方面，區域市政局及市政局在各地區提供場地設施，促進了田總在地區進行青苗田徑訓練計劃。

　　經濟迅速發展令商業機構樂於冠名贊助田徑賽事。在長跑方面，有別於 50, 60 年代時，駐港英軍佔着明顯優勢，到了 80 年代，多了一羣熱愛長跑，從外地來港工作的專業人士。他們和本地長賽跑選手互相比拼，彼此提升了本港長跑水平。田總亦在這期間選派代表，參加國際田聯越野錦標賽。這年代最出色的長賽跑選手當中，在女子方面，一定是代表香港參加奧運的歌頓遊子及伍麗珠。歌頓遊子更為香港奪下首面亞錦賽馬拉松獎牌；男子方面，本應屬 Paul Spowage，只可惜因他並非土生土長港人，田總雖提名他參加 1984 年洛杉磯奧運，卻未被港協暨奧委會接納。

　　1983 年，田總首辦亞洲城市青少年田徑邀請賽。青少年的培訓漸見成效。新秀陳秀英在第二屆亞洲青年田徑錦標賽，勇奪一面獎牌。1989 年，田總註冊運動員超越 4,000 人。整體來說，80 年代的香港田徑體壇，無論在質與量，都有顯著進步。

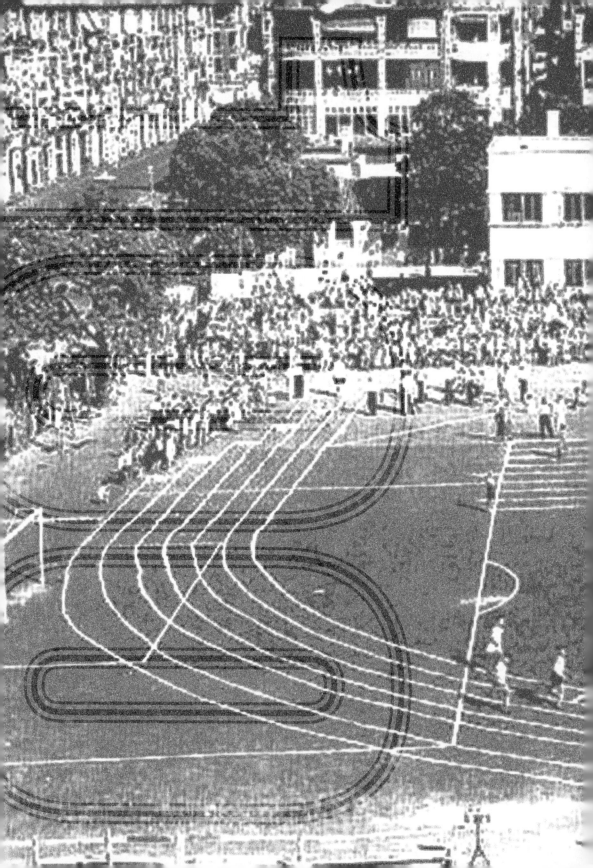

第六章

90年代香港身份的轉變

90 年代前期是香港回歸中國的過渡期，政制方面，1989 年 5 月，行政立法兩局非官守議員就香港民主改革的步伐達成共識，要求立法局的直選議席由 1991 年佔全局三分之一，增至 1995 年全局一半，到 2003 年達成全面直選。

體育政策方面，港府委託鍾賢善（E.B. Jones）於 1988 年撰寫一份名為《香港體育事務發展前瞻顧問研究報告書》（*The Way Ahead: A consultancy report on sport in Hong Kong*），報告建議成立一個法定體育政策執行局，統籌康樂及體育事宜。港府於 1989 年將康樂體育局改組為康體發展局（Hong Kong Sports Development Board），於 1990 年正式成為法定機構，並聘請銀禧體育中心總監衛爾思為康體發展局總監，滙豐銀行總裁浦偉士任主席。1994 年，港府將香港體育學院和康體發展局合併，又將體育發展資源過份集中在康體局，導致權力過度集中，引起港協暨奧委會及體育界的批評及詬病。

在運動場地建設方面，區域市政局及市政局分別在新界北區（1992）、大埔（1992）、天水圍（1994）、港島小西灣（1996）、青衣（1996）、城門谷（1998）及馬鞍山（1999）建成全天候八條跑道的田徑運動場及草地足球場。自此，全港共有 17 個正規 400 公尺田徑運動場，對推廣地區田徑運動發揮重要作用。

1

90 年代田徑總會及本地賽事

1986 年，田總擴大執委會組織，增添了不同範疇副主席職務，並針對各項田徑項目如：長跑賽事、本地賽事，開設各類的教練及裁判職位。踏入 90 年代，田總在行政上更趨專業化。1990 年改為公司註冊機構，以保障委員在組織及推動田徑賽事和活動的責任。隨着商業贊助不斷增加，田總在 1991 年所得到的商業贊助已經超過 100 萬港元，令田徑發展更加普及化，賽事亦不只限於註冊運動員參加。1994 年 4 月，田總辦公室遷往大球場的體育大樓（現奧運大樓），日常會務效率提高。在教練及田徑裁判進修方面，除派遣個別優秀教練及裁判參加國際班外，又恆常舉辦本地教練及裁判培訓班。1993 年更成功在香港舉辦國際田聯（IAAF）一級教練班。

往後每年所舉辦的各項田徑活動，在質與量都大大提高。在國際賽事力爭獎牌之餘，亦專注青苗訓練及推廣長跑，提倡全民運動，強身健體。本章將會展示 90 年代的主要賽事及活動紀錄。

1.1 商業贊助田總賽事及活動

田總早在成立初期已有商業機構贊助賽事：60 年代初期有「依度錶」環港島接力賽；1969 年有天天日報國際馬拉松；70 年代有高露潔女子田徑訓練及比賽，「保衛爾」牛肉汁的青少年田徑五星獎勵計劃；80 年代有 Asics 越野聯賽，中國銀行（香港）贊助的國際金一里（英里）比賽。

踏入 90 年代，商業贊助更加蓬勃。1991 年，屈臣氏集團贊助，開展了分齡發展計劃，又冠名贊助分齡賽，積極推展青少年田徑運動，發掘有潛質運動員，為日後香港青年軍在亞洲青年田徑錦標賽的佳績，種下善因。當時屈臣氏集團董事總經理韋以安（Ian Wade）對發展田徑運動情有獨鍾，除了分齡發展計劃外，又設立 300 萬基金，在香港體育學院發展田徑精英項目（Watson's-HKSI Elite athlete program）。另外，又成立屈臣氏田徑會，盡攬田徑精英，成為當時最龐大的田總屬會。在全盛時期，部分精英運動員會在屈臣氏旗下工作，模式參照日式企業集團的運動員。除分齡賽外，屈臣氏又冠名贊助越野錦標賽，田徑之王田徑錦標賽及在港舉行的東亞青年田徑錦標賽，成為 90 年代與田總合作最多的贊助商。

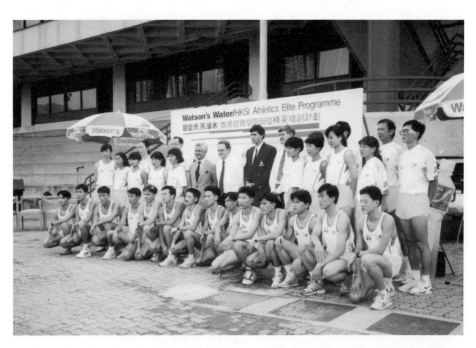

▲ 屈臣氏贊助體院田徑精英項目開展儀式，隊員包括當時各主要項目的頂尖運動員。圖中站立者左六是屈臣氏行政總裁 Asim Ghosh、左七是韋以安、左八體院田徑總教練 Gary Brown 及行政總裁 Paul Brettell。

1.2 屈臣氏東亞青年田徑錦標賽

1992 年，田總得到屈臣氏集團贊助，在新落成的大埔運動場首辦東亞青年田徑錦標賽。賽事吸引了來自 7 個東亞地區，超過 170 名青年運動員參加。當中不少港隊青年運動員如陳敏儀，溫健儀成為港隊日後的中流砥柱。

◀◀ 東亞青年田徑錦標賽，運動員列隊進行入場儀式及燃點聖火。

1.3 道路賽事

隨着世界各地的長跑熱潮興盛，長跑賽事在港也日益蓬勃。田總在 90 年代舉辦的道路賽事都得到贊助商垂青。除了越野聯賽之外，又有大路之王及半馬錦標賽。1998 年 12 月 13 日，在粉嶺高爾夫球場首度承辦亞洲田徑聯會大型賽事：第五屆亞洲女子越野錦標賽。賽事共有 11 個國家及地區參加。在隊際方面，港隊在初級組及高級組分別名列第五及第六，陳敏儀更勇奪全場第六佳績。

▲ 香港首辦亞洲女子越野錦標賽，圖為初級組起步一刻。

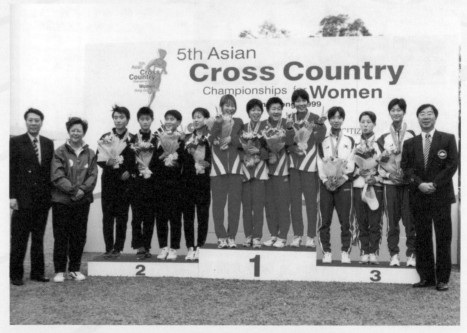

▲ 圖為女子初級組隊伍，冠軍日本、亞軍中國、季軍韓國及頒獎嘉賓，時任立法會主席范徐麗泰，
田總主席高威林（左一）及副主席關祺（右一）。

1.4 意義深遠的港深馬拉松

要成功舉辦馬拉松賽事，賽道選項是首要條件。香港及九龍半島這個漁村小島，自古山多平地少。開埠後，人口漸多，經濟也不限於漁耕。土地發展就全憑港府多次進行填海工程。香港道路網絡覆蓋全港十八區，但也是道路交通密度高的地區。1985 年通車的吐露港公路鄰近沙田香港體育學院，遂成為香港國際馬拉松舉行的地點。隨着新市鎮發展成熟，吐露港公路日漸繁忙，要封路舉辦馬拉松賽事未能受政府當局接受。而其他逐漸建成的快速公路，除了在啟用初期，如 1988 年東區走廊剛通車不久，勉強還可以容許舉辦一屆香港馬拉松。到了 90 年代，要在香港找一條得到政府相關部門支持的馬拉松賽道就變得相當困難。

90 年代初，深圳受惠於國家特殊政策和靈活措施，以及十年間港商的投資，深圳已步向頗具規模的經濟特區。田總自 1982 年開始每年都參加在廣州市舉行的春交田徑邀請賽，和廣東省體委建立了良好關係。時任田總主席高威林高瞻遠矚，見連接皇崗口岸至深圳市中心路段適合長跑賽事，加上市中心的深圳體育館已建成，正好是大型長跑賽事的集散地，加上在清晨時份，新界北區高速公路往皇崗口岸的交通不算繁忙，他認為，若果賽跑選手早上從上水運動場起步，經粉嶺公路到皇崗口岸，踏入深圳市經濟特區，以市中心體育館為終點，就可成為歷史性第一個橫跨兩個入境安檢，途經港、深兩地的馬拉松。惟當中的困難是涉及兩地政府入境安排。田總通過多方努力，主席高威林更親自上訪北京，獲得當時中國田協副主席，國際田聯理事樓大鵬協助，最終獲國務院批文，在 1992 年 2 月 9 日，成功舉辦由九廣鐵路及 Reebok 運動品牌聯名贊助的第一屆港深馬拉松。

首屆港深馬拉松吸引了 600 多名來自 13 個國家或地區及本地的運動員參與，他們在粉嶺遊樂場集合，在新運路起步，經粉嶺公路往皇

崗口岸，香港段全長約 9 公里 [1]。新西蘭跑手柯利信首先越過皇崗口岸邊境站，其他運動員亦步亦趨，一直往深圳體育館進發。結果，中國運動員同樣奪得男女冠軍，潘少奎以 2 小時 20 分 54 秒力壓斯里蘭卡選手森馬星。森馬星以 3 秒之差屈居亞軍，而香港選手吳輝揚則以 2 小時 24 分 51 秒名列第八；女子組方面，中國運動員王虹在最後 4 公里領放，以 2 小時 45 分 49 秒奪冠。香港選手羅曼兒則勇奪亞軍，並以 2 小時 47 分 20 秒刷新自己最佳時間。

1993 年，Reebok 獨力贊助第二屆港深馬拉松，但在 1994 年、1995 年及 1996 年，田總因經費問題未能成事。直到回歸前 1997 年的一屆改由渣打銀行冠名贊助。

▲ 潘少奎衝線一刻。

▲ 男女子冠軍：潘少奎及王虹領獎合照。

1 有關港深馬拉松細節，可參考《香港馬拉松的足蹤》一書。

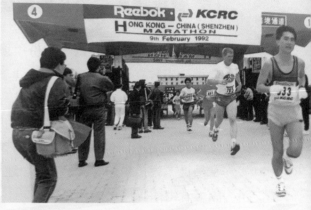

▲ 第一屆港深馬拉松祝捷宴，左三是協助田總　▲ 第一屆港深馬拉松運動員免檢通過皇崗口岸
　成功舉辦跨境馬拉松的樓大鵬。　　　　　　　的歷史一刻。

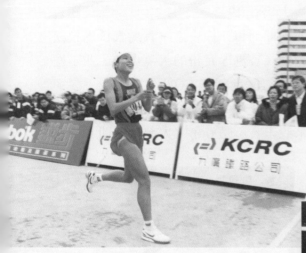

◀ 第一屆港深馬拉松女子組，亞軍羅
　曼兒衝線一刻。

▶ 羅曼兒和她恩師伍麗珠。羅曼兒未能步恩師
　後塵，踏足奧運舞台。1992 年巴塞羅那奧運
　馬拉松項目，國際田聯容許各國家或地區自
　行挑選最好的一名運動員參加。可惜她和吳
　輝揚的成績，未獲田總遴選委員會垂青。

1.5 青馬橋馬拉松及新機場馬拉松

香港機場核心計劃是一份規模龐大的基礎建設發展計劃，包括十項核心工程在大嶼山赤鱲角興建新香港國際機場，青衣至大嶼山幹線（即青嶼幹線及青馬大橋）是其中一項主要工程。青馬大橋是香港人引以為傲的地標建築，於 1992 年 5 月 25 日開始動工興建，耗資達 71.44 億港元，是全球最長的行車鐵路雙用懸索吊橋，以及全球第九長的懸索吊橋。大橋主跨長 1,377 米，連引道全長為 2,160 米。是通往青嶼幹線達香港國際機場的陸上通道。

通車之前，港英政府及主要承建商太古集團有意在青馬大橋上，辦一項市民大眾皆能參與的長跑賽事，以見證大橋的宏偉。這個構思就促成了青馬大橋馬拉松。青馬大橋在 1997 年 5 月 22 日由前英國首相戴卓爾夫人主持開幕儀式，並隨即通車。換言之，青馬大橋馬拉松需趕及在通車前舉行，而眾所週知，香港 5 月份的天氣炎熱，並不適合長跑。不過，比賽在 5 月 4 日舉行，竟創下 5,600 名賽跑選手參與的紀錄。比賽當日，起步不久後就突然傾盆大雨，這雖然對一眾主禮嘉賓帶來不便，但對賽跑選手來說未嘗不是好事，大部分優閒賽跑選

▲ 一眾賽跑選手在青馬大橋前等候出發。

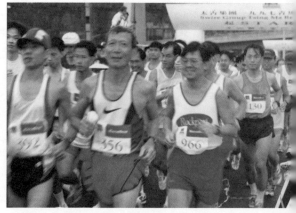

▲ 起跑一刻，大家都非常興奮。

手也能跑畢全程。男子組冠軍由英國選手胡辛以 2 小時 25 分 34 秒的成績奪冠,而女子組冠軍則由澳洲選手路卡絲以 2 小時 52 分 7 秒奪得。

田總把握青馬大橋馬拉松的經驗,再次為全港賽跑選手創造機會,在機場跑道上奔馳的。當然,這必須要在新機場未啟用之前舉行。1998 年 2 月 22 日,由渣打銀行冠名贊助,香港國際馬拉松在赤鱲角新機場舉行,定名為「渣打九八新機場馬拉松」。是次賽事有超過 6,400 名運動員參加,再次打破當時香港長跑賽事的最高參賽人數紀錄。比賽以青馬大橋作為起點,沿汲水門橋、北大嶼山快速公路,到赤鱲角新機場作終點。全程都有電視台現場直播,讓全港市民感受其中。該次比賽增設了 10 公里賽,目的是鼓勵市民大眾,尤其是青少年運動員積極參與長跑賽事。同時,為達到傷健共融及讓更多不同背景人士能參與盛事,大會特別加插平坦的機場輪椅組十公里賽,約有二十多名香港傷殘運動員參與。該年男子組由埃塞俄比亞選手采拿殊以 2 小時 13 分 9 秒奪冠,而女子組由俄羅斯的伊零諾娃以 2 小時 39 分 26 秒奪冠。

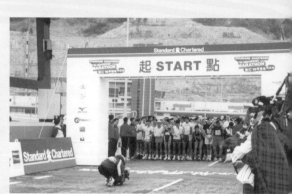

▲▶ 蓄勢待發，在青馬橋起跑前一刻。

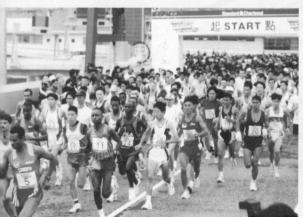
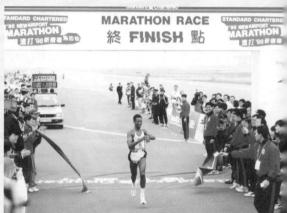

▲▶ 起步在青馬大橋，終點在新機場跑道。

◀ 時任財政司司長曾蔭權為頒獎嘉賓。圖右為時任田總會長湛兆霖，左一為田總主席高威林，左二為渣打銀行行政總裁戴維思。

1.6 九七慶回歸香港至北京接力長跑

　　踏入 97，不同社團、體育團體都舉辦不同形式的慶回歸活動。1997 年 6 月 1 日，中國內地和香港體育界共同舉辦一個為期一個月，名為「九七慶回歸香港至北京接力跑」活動。接力跑從香港開始，途經深圳、廣州、長沙、武漢、上海、南京、鄭州、濟南、天津，直到 6 月 30 日到達北京。香港路段回歸跑獲得新華社香港分社大力支持，並由田總協辦。國家體育總局派出鄧亞萍、王軍霞、徐永久、鄒振先、鄭鳳榮等國家級運動員來港一齊參與盛事。鄧亞萍是 1992 年、1996 年兩屆奧運乒乓球女單、女雙金牌得主。王軍霞在 1996 年亞特蘭大奧運勇奪女子 10000 公尺長跑金牌，1993 年第 7 屆全運會以 29 分 31 秒 78 成績打破女子 10000 公尺世界紀錄，並成為首位突破 30 分大關的女運動員。徐永久是 80 年代競走名將，是新中國成立以來，中國田徑史上第一位世界冠軍。鄒振先是 70 年代三級跳名宿，亞洲三級跳紀錄保持者，也是 1976 年中國田徑隊訪港的其中一名隊員。鄭鳳榮是新中國立國初期第一位田徑世界紀錄保持者，她在 1953 年進入國家田徑隊，1957 年 11 月 17 日，她在北京以「剪式」技術跳過了 1.77 米，打破女子跳高世界紀錄。退役後，歷任中國田徑協會副主席及全國政協委員。

　　這次回歸跑，也有迎來香港昔日的一眾田徑好手，包括：50 年代的長跑運動員陳劍雄、陳鴻文。60 年代亞運名將彭冲、伍雪葵、許娜娜。70 年代的謝華秀、楊世模；80 年代的伍麗珠、林天壽、伍嘉儀及 90 年代的羅曼儀、李嘉綸等。

　　回歸跑在灣仔運動場由國家體委副主任徐寅生、新華社香港分社副社長張浚生致詞，並聯同港協暨奧委會會長霍震霆、田總主席高威林等主持起步禮。

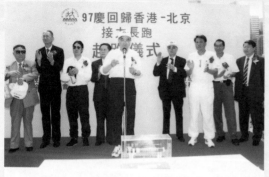

▲ 慶回歸香港至北京接力跑由新華社香港分社
　　副社長張浚生致詞。

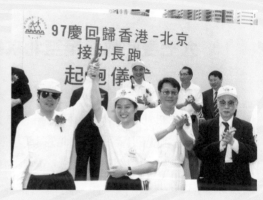

▲ 港協暨奧委會會長霍震霆、武術運動員吳小清、
　　田總主席高威林及會長湛兆林主持起步禮。

▲ 一眾嘉賓在灣仔運動場起步。

▲ 在進入深圳口岸前，中港健兒合照，穿黑衫
　　者是王軍霞，其右邊是鄭鳳榮。

▲ 田總主席高威林在深圳站致詞。

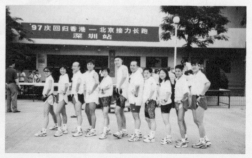

▲ 運動員到達深圳留影。

2

90 年代的田徑國際賽事

2.1 92 年巴塞羅那奧運會及 96 年亞特蘭大奧運會

1992 年巴塞羅那奧運，田總派出年青運動員為骨幹，男子方面有年僅 19 歲的短跑新秀古偉明及 22 歲的短跑好手畢國偉。女子方面則有 22 歲的陳秀英。

在男子 100 公尺初賽小組中，古偉明以 10.74 秒成績在小組排名第五完成。而在 200 公尺初賽小組，畢國偉就以 22.45 秒排名第六完成。女子組方面，陳秀英在 100 米欄以 13.88 秒在小組排名第七完成賽事。四年後的亞特蘭大奧運，陳秀英成為田徑唯一代表，並以 13.63 秒，總名次排名第 38 完成賽事。

2.2 北京亞運會

1990 年 9 月，第 11 屆亞洲運動會在北京舉行，這是自 1949 年新中國成立後，第一次舉辦的大型綜合運動會。這次是台灣運動員闊別亞運會 20 年後，首次以「中華台北」身份參加，而中國澳門也是第一次參加亞運，加上中國香港及主辦國中國，四地的運動員首次在亞運舞台上同場競技。香港田徑隊共派出 5 名運動員參與四項賽事，包括：女子 100 米欄的陳秀英，跳遠的李春妮；男子馬拉松的吳輝揚、李嘉綸，以及三級跳的謝秉善。

這屆亞運之中，最好成績的是年僅 20 歲的陳秀英，她以破香港紀

錄成績 13.87 秒，僅僅 0.06 秒之差屈居第四。她在後來的 1994 年廣島
亞運及 1998 年曼谷亞運，亦分別名列第五及第六，與獎牌擦身而過。
不過，她在 1993 年第一屆及 1997 年第二屆東亞運動會分別勇奪銅牌
及銀牌。此外，她亦曾代表香港參加過兩屆英聯邦運動會（1990 年、
1994 年），兩屆奧運會（1992 年、1996 年）及三屆世界田徑錦標賽。
她所保持的 13.14 秒 100 米欄香港紀錄，至今仍然無人能破，可説是
90 年代香港最優秀的田徑運動員。

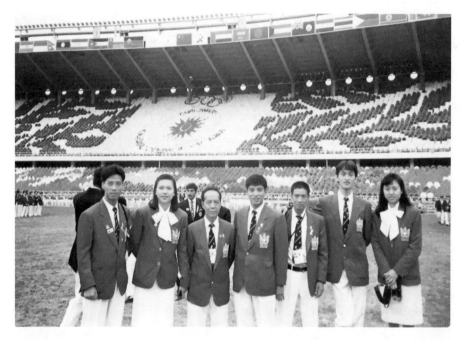

▲ 北京亞運會全體成員，左起：吳輝揚、陳秀英、教練陳劍雄、領隊麥桂成、李嘉綸、謝秉善及李
春妮。

2.3 告別英聯邦運動會

香港自 1954 年首次參加英聯邦運動會，共經歷了 11 屆，當中有參與田徑項目的有 7 屆。香港最後一次參加的是 1994 年的第 15 屆加拿大維多利亞英聯邦運動會。該屆田徑代表全是女將，包括：陳秀英、李春妮，及初出茅廬的陳敏儀。

陳敏儀是 1994 年、1998 年、2002 年亞運港隊代表，以及 2000 年奧運港隊代表。直到今天，她仍然是香港 1500 公尺 (4:21.60)、5000 公尺 (15:45.87) 及 10000 公尺 (32:39.88) 的紀錄保持者。稱她為殿堂級長賽跑選手，實在是當之無愧。當年中國女子中長跑運動員稱霸世界田徑體壇的時候，她仍能在 1998 年及 2002 年兩屆亞運的 5000 公尺及 10000 公尺項目名列第六。

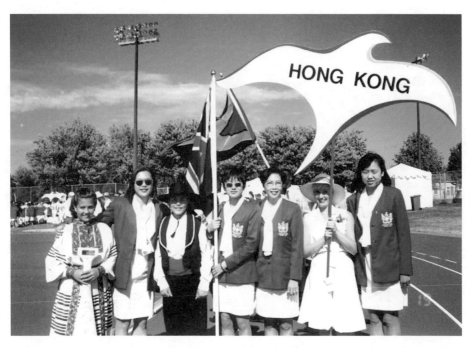

▲ 1994 年英聯邦運動會全女將成員（藍衫）：左起陳秀英、陳敏儀、領隊葉韻豐及李春妮。

2.4 中國全國運動大會

　　第一屆新中國全國運動大會（全運會）於 1957 年在北京舉行。全運會與奧運一樣都是每四年一屆。最初四屆都是在首都北京舉行，第五、六、七屆分別在上海、廣州及北京舉行。第八屆是在 1997 年 10 月上海舉行，這是香港回歸後第一次以「香港名義」參加的全運會。新中國成立之前，香港運動員只能代表廣東省出賽。這次全運會，香港特區政府派出龐大代表團，田徑代表就有馬拉松的李嘉綸、植浩星、羅曼兒及伍麗珠。短跑代表有蔣偉雄、杜偉諾及溫健儀。跳高代表張宇浩及 100 公尺欄代表陳秀英。該屆領隊是田總執委會委員葉韻豐。葉女士年輕時曾在廣洲二沙頭田徑中心接受訓練，是廣州隊女子 4×100 公尺接力隊的主要成員。

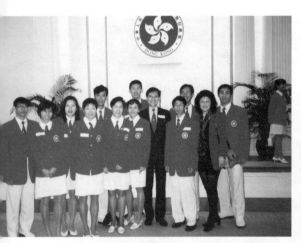

▲ 田徑隊代表與港協暨奧委會秘書長彭冲及副會長劉掌珠女士。

▲ 田徑隊代表與特首董建華合照。

2.5 亞洲青年田徑錦標賽

亞洲青年田徑錦標賽（亞青）始於 1986 年。時任亞洲田聯會長安田誠克（Seiko Yasuda）銳意發展青年田徑。當時印尼田徑總會會長哈桑（Bob Hasan）率先於印尼雅加達首辦亞洲青年田徑錦標賽。哈桑亦於 1991 年接任亞洲田聯會長。

1988 年第二屆亞青在新加坡舉行，初次參與的陳秀英就在女子 100 米欄為香港勇奪一面銅牌。1992 年，印度新德里舉行第四屆亞青，短跑新秀古偉明在 100 公尺決賽以 10.82 秒成績，為香港奪得第二面亞青銅牌。古偉明及後代表香港參加在西班牙巴塞隆那舉行的第二十五屆奧運。

第六屆亞青於 1996 年在印度新德里舉行，杜韋諾在 100 公尺及 200 公尺分別以 10.80 秒及 21.45 秒，為港隊摘下二面銅牌，亦是回歸前，香港青年軍最好成績的一員。

▲ 畢國偉（左一）與古偉明。

小結

　　由於康樂體育局、區域市政局及市政局在職權上重疊，港府接納香港體育事務發展前瞻顧問書建議，將康樂體育局改組為康體發展局。但康體局權力過度膨脹，亦引來體育界批評。

　　在 90 年代，商業機構贊助田徑賽事及活動更趨蓬勃，當中以屈臣氏集團推動青少年田徑發展最為突出。世界各地的長跑熱潮興盛，長跑賽事在港也日益蓬勃，田總把握天時、地利、人和，創舉了多個意義深遠的香港國際馬拉松。

　　回歸後，最令港人矚目的是港人首度以中國香港名義，參加中國全國運動大會，香港亦有 8 名田徑運動員參加。90 年代香港田徑運動員在國際體壇成績不算亮麗，除陳秀英在東亞運動會勇奪兩面 100米欄獎牌之外，她和陳敏儀在亞運層面上，都與獎牌擦身而過。本地賽事長跑活動最為活躍，可惜競技水平無復八十年代的興旺。

第七章

千禧以後，中國香港新天地新景象

1997 年 7 月 1 日，香港主權回歸，「一國兩制，高度自治」成功落實，香港市民從回歸前的憂慮，逐漸改觀，對社會感到安穩。根據基本法規定，香港特別行政區政府可以自行制訂體育政策。香港特區可以獨立以「中國香港」的名義參加國際非外交組織，例如：國際奧林匹克運動會等國際賽事，由中國香港體育協會暨奧林匹克委員會負責。

體育政策方面，一如回歸前，負責體育政策的部門一改再改。1999 年 12 月 31 日，特區政府解散原市政局及區域市政局。基層體育發展工作及原來由兩個市政總署管理的體育設施，改由新設立的康樂及文化事務署管理，該署是一個直屬於民政事務局的政府部門。1990 年成立的香港康體發展局亦於 2004 年解散，香港精英運動員的培訓事務改由香港體育學院負責。民政事務局負責制定香港康體發展政策和相關法例，並統籌康體設施的規劃工作，其轄下的體育委員會於 2005 年 1 月 1 日成立，下設 3 個事務委員會，分別是「社區事務委員會」、「大型賽事委員會」、「精英體育事務委員會」。普及化，盛事化及精英化成為特區政府在體育政策的三大支柱。

在普及化方面，特區政府努力在各區開闢體育場地及設施供市民使用。以田徑運動場為例，全港 18 區都至少有一個全天候田徑運動場。在眾多體育活動中，緩步跑是最多市民參與的活動。同時為加強市民大眾的地區歸屬感，從 2003 年開始，每兩年舉辦全港 18 區運動大會。為鼓勵市民參與體育健身活動，康文署每年八月都舉辦「全民運動日」，在 18 區的指定體育館舉辦多元化免費康樂體育活動供市民參與，並開放轄下多項收費康體設施，供市民免費享用。

大型賽事委員會負責評核及資助每年在香港舉行的大型國際體育賽事。當中最廣為人知的，是香港國際馬拉松及國際七人欖球賽。其實，早在香港大球場開幕時，時任港督葛量洪曾明言，以當時香港體育設施的承載力，是足夠主辦亞運會的。回歸前，港協暨奧委會亦曾

數度遊說港府申辦英聯邦運動會，但都不獲支持。回歸後，特區政府於 2000 年申辦 2006 年第十五屆亞運會，可惜主辦權最終落在卡塔爾多哈。及至 2003 年終於迎來好消息，香港獲得 2009 年第五屆東亞運動會主辦權。2008 年，北京奧運亦造就香港，成為北京奧運馬術運動的主辦城市。

2009 年東亞運動會舉辦成功受到市民大眾歡迎。特區政府有意乘勝申辦 2022 年亞洲運動會（申亞）並就此事諮詢公眾，但香港社會各界對支持申辦並不一致。結果在未有廣泛民意支持下，撥款申亞動議最後在立法會財務委員會審議中，以 40 票對 14 票的大比數遭到否決，港府無奈放棄申亞計劃。

1

千禧後的田徑總會續創高峰

　　踏入千禧年，田總步入第六個十年。田總秘書處亦由最初一人增至由行政總監領導下的賽事組、香港代表隊及教練組、發展培訓組、公關及市場組、財政及行政組，同事多達十多人，在田總主席高威林及執委領導下，每個小組各司其職。2001 年，總會舉辦了 13 個田徑賽事及 10 項長跑賽事，參加人數超過 30,000 人次。同年，田總運動員參與 27 項海外賽事，奪取了 7 金 8 銀 12 銅共 27 面國際賽事獎牌。

　　2007 年，主席高威林轉任副會長。而主席一職，在會員周年大會中，選出時任首席副主席李志榮先生。李志榮主席後來因自身工務繁忙，於下一屆交棒予關祺先生，自己則轉任副會長，但仍密切關注香港田徑代表隊發展。李主席在任期間，成功將田徑項目帶回香港體育學院。

　　事緣在 2006 年，田徑項目在香港體育學院的年度評核之中，以些微分數未達精英項目標準。田總當機立斷，以田總資源繼續聘用余力教練，同時亦成立物理治療小組，為有需要的運動員提供物理治療服務。田徑隊亦上下一心，翌年，梁俊偉於卡塔爾舉行的第三屆亞洲室內田徑錦標賽勇奪 60 米銀牌。六月份在雅加達舉行的第十三屆亞洲青年田徑錦標賽，黎振浩及馮惠儀分別在 100 米及跳高項目，為港隊奪下亞青賽首金。徐志豪亦在 100 米奪得銅牌。黎振浩及徐志豪聯同唐鏗、陳基鋒在 4×100 米決賽，以 41.56 秒為港隊再添一面銅牌。田徑隊亦憑着這亮麗成績，成功重回體育學院精英培訓項目。關祺主席接任之後，致力培育田徑裁判及教練人才，以及青少年田徑訓練，致力將田總成為全港最優秀體育總會。

2
港隊破全國 4x100 米接力賽紀錄

　　1997 年，香港田徑隊在第八屆全運會是毫無驚喜，兩名短跑運動員蔣偉洪及杜偉諾在 100 公尺單項也未能進入準決賽。沒想到，四年後，4×100 公尺接力賽卻異常凸出，在廣東舉行的第九屆全運會，為香港奪得一面田徑項目銀牌。接力隊有此成績其實是有跡可尋。在 1998 年曼谷亞運，接力隊在決賽中僅以第 4 跑出，無緣獎牌，但已屬歷來最佳名次。憑此優異成績，接力隊再參加 2000 年悉尼奧運，結果以破香港紀錄 40.15 秒成績，在 40 隊中排名 33 完成賽事。全運會前，接力隊在日本大阪舉行的 2001 年東亞運動會接力賽中，以 40.13 秒成績奪得銅牌。

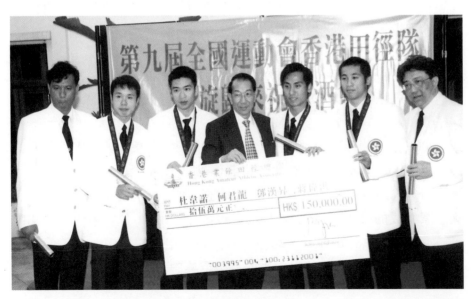

▲ 全運會接力隊凱旋而歸，獲田總頒發 15 萬元獎金以資鼓勵，左起：教練余力、隊員杜韋諾、何君龍、田總會長毛浩輯、鄧漢昇、蔣偉雄及領隊黎廣超。

自此，在余力教練領導下，接力隊一步一步邁向破全國紀錄之路。但這條漫長的路也不是一帆風順。2001 年，接力隊成員包括蔣偉洪、杜偉諾、何君龍及鄧漢昇以 39.95 秒，破香港紀錄成績勇奪全運會 4x100 公尺銀牌。2002 年釜山亞運會，田徑隊被寄以厚望，可惜在初賽，僅以 40.59 秒排名第六，未能出線。2003 年馬尼拉亞洲田徑錦標賽，接力隊在 4×100 公尺決賽以 40.07 秒負於中國、泰國、日本、印度選手，排名第五。2005 年仁川亞洲田徑錦標賽，接力隊竟然未能進入決賽。而四位運動員亦開始相繼退役。

2005 年亞洲田徑錦標賽，鄧亦峻為港隊帶來驚喜，他在 200 公尺決賽以 21.01 秒成績名列第四。同年 9 月的南京全運會，他為香港田徑隊取下第二面獎牌——200 公尺銅牌。

2006 年多哈亞運，原接力隊員就只剩下老大哥蔣偉洪，配合新秀劉宇亮、梁俊偉及鄧亦峻，在決賽力拼下亦只能排名第八。2007 年亞洲田徑錦標賽，接力隊加入了黃嘉俊，配合劉宇亮、鄧亦峻、蔣偉洪，在決賽力併下以 40.59 秒名列第五。

2008 的亞洲青年田徑錦標賽也為接力隊帶來新希望，後起之秀黎振浩及徐志豪在 100 公尺分別奪得金牌及銅牌。成為接力隊的新骨幹。

2009 年廣州亞洲田徑錦標賽，鄧亦峻、徐志豪、黃嘉俊、黎振浩四子以 40.22 秒名列第七。此時，蔣偉洪已退居二線，全力協助余力推動新一代的接力隊。2010 年廣州亞運，鄧亦峻、黎振浩、葉紹強和徐志豪組成的接力隊以破香港紀錄 39.62 秒成績，名列第四。中國隊以破亞運紀錄 38.78 奪冠。此時，亞洲各短跑強國如中、日、韓及西亞地區的接力隊都不斷提升。港隊要爭取獎牌，必須倍下苦功。

2011 年，新秀吳家鋒在南昌舉行的第七屆中國城市運動會，技驚

四座，以 10.4 秒成績，勇奪一面銀牌。接力隊加添了吳家鋒，如虎添翼。新四子鄧亦峻、黎振浩、吳家鋒、徐志豪開始了他們打破全國紀錄之路。

2011 年神戶亞洲田徑錦標賽，四子在 4×100 米接力決賽隊以 39秒 26 破香港紀錄成績，勇奪一面銀牌，完成接力隊在亞洲田徑錦標賽奪獎牌之夢。

2012 年倫敦奧運，接力隊若要取得入場券，必須在 7 月 11 日截止達標時，排名保持在世界 16 名內。為此，接力隊不斷在亞洲及歐洲比賽，屢次打破香港紀錄。同年 4 月，在泰國舉行亞洲格蘭披治大獎賽，接力隊首次衝破 39 秒大關，以 38.78 秒再破香港紀錄。5 月，台北國際田徑錦標賽，四子以無縫交接，創下 38.47 秒，震驚整個台北田徑場，破全國紀錄奪標，接力隊以此優勢，世界排名晉升第十，成功進軍倫敦奧運。四子雖然在倫敦奧運 4×100 米接力賽未能進入決賽，但仍能以 38.61 秒，以全年第二快的成績完賽。

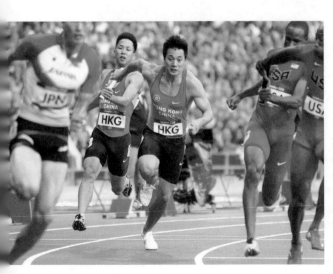

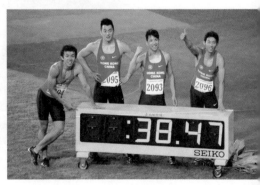

▼ 接力隊技驚台北田徑場，38.47 秒不但破了香港及台灣紀錄，成績比當時全國紀錄還要快。

▲ 接力隊成功參賽 2012 年倫敦奧運會。

2013 年 7 月，印度浦那亞洲田徑錦標賽，四子以 38.94 秒力克日本隊、中國隊，勇奪 4x100 米接力賽金牌。這亦是香港田徑隊在亞洲田徑錦標賽的首面金牌。

2014 年仁川亞運除四子外，亦加入後起之秀蘇俊康。而屢受傷患困擾的黎振浩仍積極備戰。可惜在初賽，黎振浩所跑的第二棒在臨交捧予吳家鋒的一刻，突然拉傷大腿後肌，黎振浩猛然一停，未能成功交棒，接力棒跌在地上。吳家鋒臨危未亂，回頭拾回接力棒並奮力交於尾棒的徐志豪。徐志豪最終以第五名衝線。決賽本應是無望，但港隊得到幸運之神眷顧，由於同組的阿曼，其後被裁判為交接棒犯規，取消名次。港隊因而後補進入決賽。蘇俊康臨危受命在決賽頂替受傷的黎振浩跑第二棒。儘管他們在前三棒時仍落後在第 5、6 的位置，但當第三棒的吳家鋒順暢交棒後，第四棒的徐志豪發力狂奔，在衝線一刻，力壓泰國隊，為港隊贏得亞運會第二面銅牌。

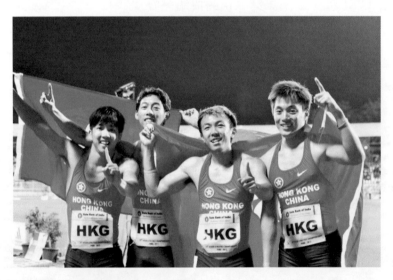

▲ 2013 年亞錦賽，接力隊登上頒獎台最高峰：左起第一棒鄧亦峻、第二棒黎振浩、第三棒吳家鋒及第四棒徐志豪。

另外，值得一提的是，在 2014 年仁川亞運，港隊首次有 4×400
米男子接力隊參賽。雖然接力隊未能闖入決賽，但仍以破香港紀錄 3
分 11.28 秒成績完成賽事。

在亞洲地區的運動賽事中，水平最高自然是亞運會了。歷史上，
香港田徑只在 1954 年馬尼拉亞運會拿下一面銅牌。這次港隊等了整整
60 年，終於再次在亞運會取得獎牌，實在意義重大！

▲▶　黎振浩在接力初賽時不幸拉傷了大腿，但亦無損整隊士氣。

▲　一甲子的等待，接力隊終於為香港田徑隊帶來第二面亞運獎牌。

接力隊雖然未能成功闖進 2016 年里約奧運，但在 2015 年及 2017 年兩屆亞洲田徑錦標賽，都能分別摘取銀牌及銅牌。這是港隊自 2011 年以來，四屆亞錦賽都有獎牌進帳。

2018 年尼加達亞運會，由陳銘泰，吳家鋒，黎振浩，徐志豪組成接力隊，最終以 39.48 秒，在決賽名列第七。黎振浩亦在亞運後，宣告退下火線。2019 年多哈亞洲田徑錦標賽，吳家鋒小腿跟筋炎未能參賽，接力隊加入李康傑及謝以軒兩名年青選手，聯同鄧亦峻，徐志豪。力拼下在決賽只能名列第五。2020 年，徐志豪亦宣告退役。不過接力棒薪火相傳到石錦程、李康傑、何偉倫、謝以軒等年青新一代，配合剛在 2021 年 9 月，平了徐志豪 100 公尺 10.28 秒的吳家鋒及鄧亦峻，接力隊在第一代老大哥蔣偉洪帶領下，不久將來，會再度登上亞洲賽的頒獎台。

▲ 吳家鋒剛在 2021 年 9 月平了徐志豪 10.28 秒 100 公尺香港紀錄，是接力隊的定海神針。

3
香港田徑隊全線發展多元賽事

　　田徑項目除了接力賽外，其他都是個人項目。要凝聚一隊以香港田徑為榮的隊伍，確實不容易。2009 東亞運動會，香港作為東道主，挑選一隊有質素的田徑隊，是不負支持者的基本要求。以往田徑運動員的培訓，主要是運動員屬會的工作。田總在每次派隊出外參加比賽時，才挑選運動員代表香港作賽。同時每次作出挑選，都是以成績較優秀的項目如：短跑，跳項等。傳統上較弱的項目如：擲項，出外比賽的機會就較少。要達到田徑項目較均衡發展，成立一支擁有各項目的香港田徑隊，是備戰東亞運動會的第一步。

　　香港田徑隊於 2005 年成立，目的是凝聚香港田徑各項目精英，凸顯他們在訓練和比賽中的積極及正面態度，從而影響更多青年人積極參與田徑運動，並以爭取入選香港田徑隊為榮。首年度香港田徑隊的組成，是由全港公開組及青年組排名前兩名所組成。隊員除了參加年度香港城市田徑邀請賽外，田徑隊管理委員會亦定期舉辦主題集訓活動和技術講座，又為隊員提供物理治療等支援，目的是與他們的個人教練及所屬屬會互相補足，邁向田徑項目全面發展。從 2009 年開始，田總爭取了香港田徑代表隊編制納入香港體育學院運動員資助名單內，能善用體院田徑部的資源，協助不同水平的運動員提升表現，增加每個項目運動員參加海外賽事及出外集訓的機會，達致整體田徑運動發展的目標。同時，亦改了沿用已久 —— 由田總遴選委員會選派運動員代表香港出戰海外賽事的做法，除亞洲錦標賽，亞運會及奧運會之外，其他的海外賽事，田徑隊隊員都可以根據其每年重點比賽目標，

申請參與賽事。這做法可以讓運動員及教練更主動編制每年訓練及比賽計劃，達到全年訓練計劃目標。

　　田徑隊管理委員因應整體田徑發展及重點項目培訓，曾聘請日本國家級教練高野進及村尾慎悅，擔任田徑隊伍 4×400 公尺及馬拉松訓練隊客席教練。村尾教練更成功帶領姚潔貞進軍奧運。

　　香港田徑隊自成立以來，其中一個目標是透過共同努力，建立一支隊風優良的田徑隊，並為其他運動員作出榜樣，從而帶動田徑整體發展。田徑總會是少數體育總會頒發獎金鼓勵在國際大賽中取得優異成績的運動員。但這個成績獎勵計劃亦可能是雙利刃，一方面既可激發隊員的鬥志，發揮無窮潛力，但卻可能誘使個別運動員金錢掛帥。

每年 7 月在香港舉辦的城市田徑邀請賽，亦是每年度香港田徑隊成立的日子，一眾代表隊熱切期盼大合照。

2014 年，田徑隊管理委員會開啟了另一個獎勵計劃：香港田徑隊中學文憑考試獎勵計劃，目標是表揚香港田徑隊成員在學業及田徑運動上都獲得優異表現。田徑隊成員在年度的中學文憑考試中四科主要科目：中文、英文、數學及通識教育，合共獲得 13 分或以上及於每科主要項目都得 2 分或以上成績，都會獲得獎勵。第一年獲得獎學金的包括：梁愷妍和楊文蔚。其中，楊文蔚至今仍在田徑場上非常努力，她的比賽成績，還有在場內、場外尊師重道的態度，都是有目共睹。所有有良好表現的隊員，其實也在互相影響，形成今天香港田徑隊得來不易的優良風氣。事實上，如果運動員能將自己在田徑訓練中的專注、堅毅精神，投放於讀書或其他事項上，定必同樣是勝券在握，金榜題名。

▲ 2020 年，田總頒發了 12.5 萬元中學文憑試獎金，給予年度應考的田徑隊隊員。

4
千禧後的田徑國際賽事

千禧後至今，已經歷了六屆夏季奧運會，達到奧運門檻的關卡愈趨困難，個別地區若沒有運動員達到國際田聯所訂的標準，則可派出一男一女運動員以外卡身份參賽。至於接力賽參賽資格，在雅典奧運之前，奧委會是沒有定下參賽資格的。男子 4×100 接力隊就以 1998 年曼谷亞運第 4 名成績，獲港協暨奧委會垂青，參與悉尼奧運。不過，接力隊在 2012 年倫敦奧運，就憑世界排名第十的成績，達標參賽。近六屆奧運之中，能達標參賽的選手有：陳敏儀在悉尼奧運的 5000 公尺及 10000 公尺，姚潔貞在里約熱內盧奧運的馬拉松，程小雅在東京奧運的女子 20 公里競走。

▲ 姚潔貞里約熱內盧奧運香港馬拉松代表。

▲ 世界排名 55 達標東奧的競走天后程小雅。

4.1　北京奧運會

　　1993 年，中國首次申辦 2000 年奧運會，最後悉尼奪得主辦權。中國代表團吸取失敗經驗，在 2001 年再接再厲，終於成功獲得 2008 年北京奧運會主辦權。這次成功主辦奧運會對中國人別具意義，1949 年中華人民共和國成立之後，中國一直希望主辦奧運會，今次申辦成功，終有機會藉主場之利，一洗東亞病夫之名。結果不負眾望，中國首次榮登奧運獎牌榜第一位。這屆奧運馬術項目在港舉行，令香港有幸成為北京奧運其中一個參與城市，香港也是全城振奮。至於田徑項目，香港只有 2 名運動員以外卡身份參與。他們分別是在 100 公尺初賽跑出 12.37 秒及 10.63 秒的溫健儀和黎振浩。

4.2　五屆亞運會（2002-2018 年）

　　千禧年後，港隊參與了五屆亞運會，五次亞運會均見證田徑隊有實質性進步。2002 年釜山亞運，被寄予厚望的男子接力隊，未能進入決賽。而當時香港女子 100 公尺，200 公尺及 400 公尺紀錄保持者溫健儀，在 200 公尺亦未能進入決賽。成績最突出的是長期在美國訓練

◀ 2002 年釜山亞運會，左起：領隊關祺、伍雪葵、港協暨奧委會會長霍震霆、陳敏儀、秘書長彭冲、物理治療師楊世模及教練余力。

的長跑名將陳敏儀，她在 5000 公尺及 10000 公尺分別以 15 分 49.91 秒及 32 分 56.35 秒，兩個項目都名列第六。

2006 年多哈亞運，港隊有 9 名代表，主項有男子 4×100 公尺接力賽、男子短跑、110 米欄及女子短跑。成績最好的是接力隊，40.63 秒進入決賽。可惜決賽只能以 40.83 秒完成賽事。

2010 年廣州亞運，經過四年歷練，接力隊表現令人刮目相看。首先黎振浩及徐志豪在 100 米準決賽分別以 10.42 及 10.32 秒成績，歷史性闖入決賽。決賽當晚，黎振浩力拼，終點前壓線以 0.02 之差，負於印尼選手，以第四名衝線，無緣銅牌。而在準決賽表現凌厲的徐志豪在決賽中途大腿抽筋，與獎牌擦身而過。

2014 年仁川亞運，當時還是青年隊的陳銘泰在跳遠項目以 7.73 米打破香港紀錄及香港青年紀錄，闖入決賽，名列第五完成。當然，這屆亞運最令人振奮的還是前章所提及的男子 4×100 米接力賽，勇奪第二面銅牌。

2018 年雅加達亞運是港隊包含所有田徑專項：短跑、接力、跨欄、長跑、跳項、擲項及競走的一屆。香港田徑隊自 2005 年成立以來，終於首見各專項都有代表參加亞運。這屆亞運，最振奮人心自然是欄后呂麗瑤，她在 100 米欄為香港田徑隊奪得首面女子獎牌。呂麗瑤是一位極其勤奮自律及有天賦的運動員，2010 年，年僅 15 歲的她已是港隊青年軍，代表香港參加在越南河內舉行的第十四屆亞洲青年田徑錦標賽。在 2012 年第十五屆亞青賽，她取得首面亞洲賽獎牌，在 100 米欄以 14.59 秒勇奪一面銅牌。

2012 年至 2017 年期間，她已贏過不少獎項，但對她意義重大的是 2017 年亞洲室內運動會，她在 60 米欄，壓過中國及日本對手，迎來第一面金牌。其後，她又在亞洲大獎賽取下 100 欄銀牌。狀態達至顛峰的她，終於在 2018 年雅加達亞運會女子 100 米跨欄決賽，為香港田徑隊摘下銅牌。

◀ 呂麗瑤在 2017 年亞洲室內運動會登上頒獎台最高峰。

◀ 呂麗瑤和韓國、印尼兩位選手同登頒獎台。

呂麗瑤為女運動
員在亞運創下歷
史，喜極而泣。

▲　呂麗瑤欄上英姿。

4.3 亞洲田徑錦標賽

千禧後，亞洲田聯主辦的賽事有亞洲田徑錦標賽、青年及少年田徑錦標賽。單項錦標賽有：競走錦標賽、越野錦標賽及半馬拉松錦標賽等。亞奧理事會除了舉辦亞運會之外，亦會舉辦亞洲室內運動會及沙灘運動會。

田總自成立香港田徑代表隊以來，整體發展是重點要項，每次派隊都盡量包括短跑、跨欄、中長跑、跳項及擲項各項運動員。在亞洲錦標賽系列中，香港運動員登上頒獎台的機會也逐漸增多。

千禧後的 20 年，在亞洲級別賽事獲獎牌運動員如下：

短跑項目：

香港田徑隊除了在 4×100 公尺有優異成績外，隊員在個人項目也取得突破。杜韋諾自 1996 年首奪亞青 2 面獎牌，8 年後的第一屆亞洲室內田徑錦標賽（亞室），他在 60 公尺短跑為港隊取下第一面亞室銅牌。

接力隊成員鄧亦峻在 2005 年全運會技驚四座，為田徑隊奪下首面個人 200 公尺項目銅牌。鄧亦峻其後又在亞洲室內運動會（亞室運）60 公尺短跑擊敗其他選手，榮登極速皇者，奪得金牌。

2008 年第三屆亞室，梁俊偉在 60 公尺賽，繼杜韋諾之後再為港隊奪得一面銅牌。

同年，青年軍黎振浩及徐志豪，在亞青 100 公尺勇奪金牌及銅牌。2012 年後第五屆亞室 60 公尺賽，黎振浩再次成功奪得銀牌。

▲ 千禧後的亞洲錦標系列賽，港隊奪得獎牌已是尋常事。圖為 2017 亞洲田徑錦標賽，成績 2 銀 1 銅。

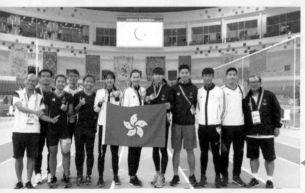

◀ 2017 亞洲室內運動會，成績 1 金 3 銅。

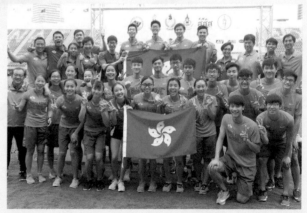

▶ 第二屆亞洲少年田徑錦標賽，成績 2 銀 3 銅。

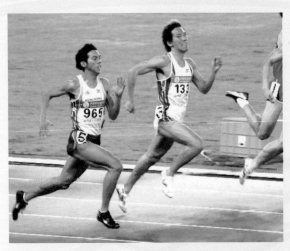

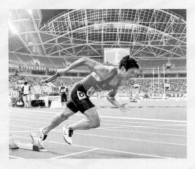

▲▶ 鄧亦峻在 2005 年南京全運會歷史性為田徑隊奪下首面個人項目獎牌,同年當選為香港傑出運動員,他亦是接力隊的中流砥柱。

▲▶ 黎振浩及徐志豪在 2008 年亞青勇奪 100 公尺金牌及銅牌。徐志豪在 2010 年以 10.28 秒破了大師兄蔣偉洪保持了 10 年的 10.37 秒 100 公尺紀錄。

女子短跑方面，短跑天后溫健儀在 2005 年東亞運動會 200 公尺項目，為港隊奪得首面女子短跑獎牌（銅牌）。

2015 年第一屆亞洲少年田徑錦標賽（亞少），潘幸慧為少年軍勇奪 100 公尺金牌。

2016 年，短跑新秀陳佩琦越級挑戰，在亞青奪下 100 公尺銀牌。2017 年第二屆亞少，她兼項 200 公尺，並成功在 100 公尺及 200 公尺奪下二面銀牌。

◀ 短跑天后溫健儀，長年稱霸香港短跑界，但到 2005 年澳門東亞運才贏取個人首面國際多項運動會獎牌。屢受傷患困擾的她，其不屈不撓精神，實為年青運動員學習典範。

◀ 兩位短跑新星，潘幸慧及陳佩琦。

跨欄項目：

2010 年，新秀王穎芯在第四屆亞室奪下 60 米欄金牌。2012 年，呂麗瑤在第十四屆亞青初次登上頒獎台，取下 100 米欄銅牌。自此以後，她成為頒獎台常客。

在這期間，田徑隊也培訓了幾位出色的青年跨欄選手、女子運動員黃沅嵐及盛楚殷分別在第一及第二屆亞少奪下 100 米欄銀牌及銅牌。男選手亦不遑多讓，2017 年，張宏峰在第五屆亞室運打破男跨欄選手獎牌荒，奪得 60 米欄銅牌。

2018 年，少將王伯僖更技驚四座，在青年奧運會為香港田徑界創下歷史，首奪香港史上首面青年奧運會田徑獎牌，在男子 110 米欄比賽中奪取銅牌。

2020 年，世界青年田徑錦標賽，新進跨欄好手張紹衡歷史性闖入決賽，並三破 110 米欄香港青年紀錄，師承昔日短跑名將司徒民浩，前途無可限量！

▲ 王佫僖和教練鄧漢昇。

▶ 衝線後興奮舉起區旗的黃珞禧。

▲ 盛楚殷（左二）在第二屆亞洲少年田徑錦標賽頒獎禮中，和教練李紹良（右二），領隊田總前主席李志榮先生（右一）合照。

▲　盛楚殷（第六線）過欄及作最後衝刺。

▲▶　張紹衡在世青 100 米欄決賽。

跳項：

2008 年亞洲青年田徑錦標賽，跳高新秀馮惠儀奪得香港首面跳項金牌。一年後的亞洲少年運動會，她和彭英杰分別奪得跳高及跳遠銀牌，是 2000-2010 年間，最出色的香港跳項選手。

2010 年後，跳遠成績最亮麗的有陳銘泰、俞雅欣；跳高則有楊文蔚。

陳銘泰早負盛名，年青時曾以 7.70 米成績勇奪 2014 年亞洲青年田徑錦標賽銀牌。及後在 2016 亞洲室內田徑錦標賽以 7.85 米名列第三。同年，以 8.12 米再破香港紀錄，並以外卡身份參與巴西里約奧運。2017 年更是獎牌豐收，在亞洲田徑錦標賽以 8.03 米勇奪銀牌，9 月在土庫曼亞室運動會又以 7.44 米奪得一面銅牌。

▲ 兩代跳遠香港紀錄保持者陳銘泰（左一）及陳家超。

▲ 陳銘泰登上亞錦跳遠頒獎台。

▲ 陳銘泰跳出 8.12 米，成為香港跳遠紀錄保持者。

2019 年亞洲田徑錦標賽，俞雅欣取得首面跳遠銅牌，她曾八次打破香港跳遠紀錄，以 6.31 米成績拋離其他跳遠好手。

▲ 俞雅欣首嘗亞錦賽獎牌。

▲ 一年內八破香港跳遠紀錄的俞雅欣。

2017 年亞洲田徑大獎賽，楊文蔚在三站比賽中，愈跳愈高，獎牌顏色亦由銅轉銀再轉金。在台北舉行的第三站，她一躍跳過 1.88 米，改寫香港紀錄，勇奪金牌，這同時亦成為了台灣的場地紀錄。同年，她在印度舉行的亞錦賽奪銀，其後又在亞室運動會奪銅。可惜她曾兩度小腿及阿基里斯腱斯裂，要接受手術和漫長的康復治療，不過這也阻難不到她堅毅的奮鬥意志，逐步再登高峰。

▲▼ 楊文蔚在台北運動場一躍而過 1.88 米奪金及破香港紀錄。

中長跑及競走項目：

2019 年亞洲 20 公里競走錦標賽，程小雅奪得歷史性首面競走獎牌。她也是兩屆世界田徑錦標賽（2017 年及 2019 年）港隊代表，同時亦是東京奧運唯一達標的田徑選手。程小雅長期刻苦訓練，嚴守紀律，是運動員典範。

2014 年亞洲沙灘運動會越野賽項目，長跑選手姚潔貞得銅牌一面。其後亦於 2016 里約奧運，成功得到馬拉松參賽資格，代表香港作賽。

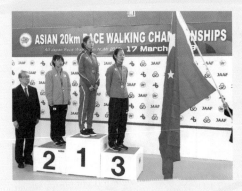

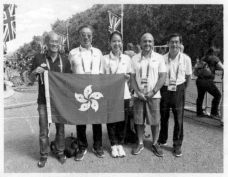

▲ 程小雅 —— 首位在亞洲競走錦標賽登上頒獎
台的香港運動員。

▲ 程小雅成功在東京奧運會 20 公里女子競走
項目參賽。

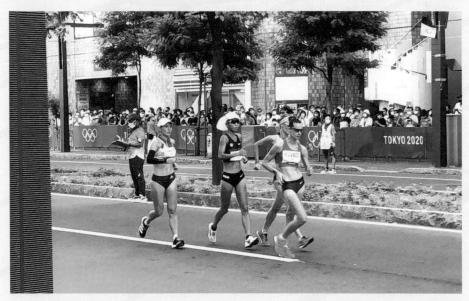

▲ 程小雅兩度達標參加世界田徑錦標賽（2017 及 2019），亦是首位達標進軍奧運運動員。她同時
亦是田徑總會 2018 及 2019 年度女子最佳運動員。

5
渣打香港國際馬拉松暨亞洲馬拉松錦標賽

渣打銀行自 1997 年開始贊助香港國際馬拉松。渣打香港國際馬拉松由最初約只 1,000 人參加，到今天 74,000 名額亦常滿。年度香港渣打國際馬拉松不但是田總最大規模賽事，亦是城中體育盛事，不少市民以能參與為目標，亦帶動全城長跑熱潮，促進身心健康。

馬拉松跑原是亞洲田徑錦標賽的其中一個項目。自 1988 年開始，馬拉松從亞錦賽分割出來，由亞田聯會員國／地區申請主辦。2002 年渣打香港國際馬拉松迎接第八屆亞洲馬拉松錦標賽在港舉行。是次賽事為田總史上添上光輝一頁，是田總歷來最大規模的國際賽事。賽事除有 24 個亞洲國家及地區參加外，更邀請到超過 60 多個亞洲以外地區參加。由於主辦極為成功，田總獲亞田聯邀請舉辦第 13（2008 年）、14（2013 年）及 15（2015 年）屆亞洲馬拉松錦標賽。

在歷屆亞洲馬拉松錦標賽中，港隊共得 2 銀 3 銅 5 面獎牌，分別是歌頓遊子於 1985 年在印尼舉行的亞洲田徑錦標賽中的馬拉松，如日方中的她為香港勇奪一面銀牌。還有，羅曼兒在 1992 年第三屆亞洲馬拉松錦標賽為港隊增添一面銀牌。伍麗珠在 1994 及 2000 年為港隊奪得兩面銅牌，正是 2000 年的一面獎牌，令田徑達到體院所要求的精英運動分數評核。第五面獎牌就是周子雁在 2007 年的一面銅牌。

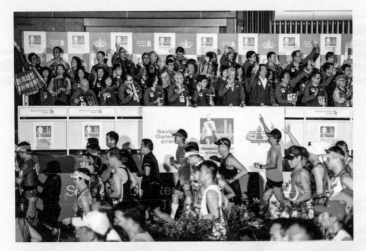

◀ 渣打香港國際馬拉松是每年城中體育盛事。

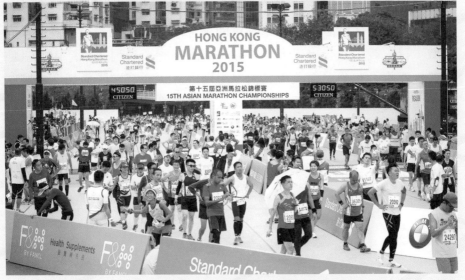

▲ 將大型國際道路賽事融入民眾共跑，是近年國際田聯的推動方向。田總早在 2008 年已將亞洲馬拉松錦標賽融入渣打香港馬拉松。

◀ 渣打香港馬拉松是國際田聯金章賽事，獎金豐富，每年都吸引不少金章賽跑選手前來競逐。2015 年同場舉行的亞洲馬拉賽錦標賽，朝鮮女賽跑選手全場第一名衝線，包辦了國際組及亞錦組冠軍，實力確實超羣。

6
地鐵競步賽（2005-2015 年）

　　現代生活特色是市民大眾比以前更注重身心健康，因此樂於參與運動以達致強身健體。渣打香港國際馬拉松成功掀起了全城長跑熱。為此，田總夥伴港鐵在中環遮打花園黃金地段舉辦地鐵競步賽，推廣全城步行。競步適合市民大眾，亦是國際田聯、奧運項目。因此，地鐵競步賽除了有公開組及市民大眾組別之外，亦有國際邀請賽組別。歷屆地鐵競步賽海外選手中，最負盛名自然是大滿貫得主：奧運、世界田徑錦標賽、全運會女子 20 公里金牌得主、中國競走天后劉虹。地鐵競步賽亦帶動青少年運動員投身競走項目。當中包括香港田徑史上第一名女子競走奧運代表程小雅。

▲▶ 地鐵競步賽其中一個特色，是每屆都邀請城中名人參與主席盃競賽。時任地鐵主席錢果豐及行政總裁周松崗是主要推手。

▲ 港鐵競步賽令市民大眾更加注重身心健康。

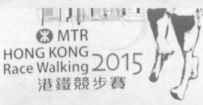

▲ 程小雅參加港鐵競步賽，沿途受觀眾熱烈喝彩。

◀ 中國競走天后劉虹，劉虹曾奪奧運、世界田徑錦標賽及全運金牌，被譽為田徑大滿貫得主。

7

2009 年第五屆香港東亞運動會

2003 年，香港取得第五屆東亞運動會主辦權。這是香港自開埠以來，第一次主辦綜合性大型國際運動大會，各體育總會嚴陣以待。田徑總會亦於 2006 年 9 月 1 日組織了臨時籌備委員會，該會成立的主要目的是為場地設計、管理及器材購置等作出決策，並以培訓具國際水平的田徑裁判為目標。事實上，早年的田徑裁判並沒有系統訓練及註冊制度。香港舉辦 2009 第五屆東亞運動會成就了田徑裁判發展里程碑。田徑裁判需確保比賽是按照世界田聯的技術規則下進行，要達到公正、不偏不倚地執行工作，確保所有運動員在公平下競賽。

為配合舉辦一個具規模的大型運動會，特區政府特別在將軍澳建造全港首個附有副場的國際級全天候田徑運動場。這亦是全港第 18 個正規田徑場。田總在東亞運動會前，特意主辦亞田聯亞洲大獎賽其中一站，為東亞運裁判及場地工作人員作賽前演練，以確保東亞運田徑賽事順利進行。

在運動員方面，田徑隊積極出外比賽及在港集訓，為香港組成一隊實力強橫的運動團出戰香港東亞運。在 46 項賽事中，港隊參加其中 43 項。在四天賽事中，港隊勇奪 7 面銅牌，得獎者包括：男子十項全能選手吳哲穎，女子 3000 公尺障礙賽及 1500 公尺選手姚潔貞，女子三級跳選手謝孟芝；女子跳高選手葉曉嵐；女子 5000 公尺選手梁婉芬，及女子 4×100 公尺接力隊，成員包括陳晧怡、梁巧詩、溫健儀及許文玲。

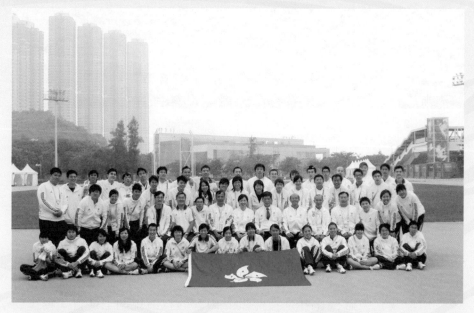

▲ 東亞運動會香港田徑代表隊。

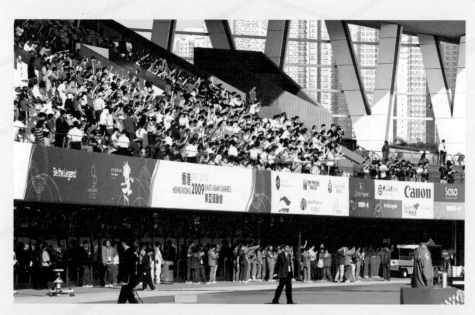

▲ 東亞運動會田徑項目空前成功，觀眾席上座無虛席。

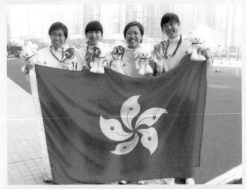

◀ 東亞運動會女子 4×100 接力隊增添一面
銅牌，左起：温健儀、許文玲、陳晧怡及
梁巧詩。

▼ 整個東亞運動會田徑項目，最令人萬眾期
待的就是欄王劉翔。劉翔在 2004 年雅典
奧運以 12.9 秒平世界紀錄成績勇奪 110
米欄金牌。兩年後，他在國際田聯大獎賽
洛桑站更以 12.88 秒成績，打破了塵封 13
年的世界紀錄。

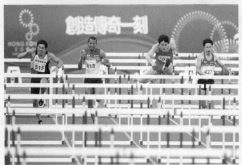

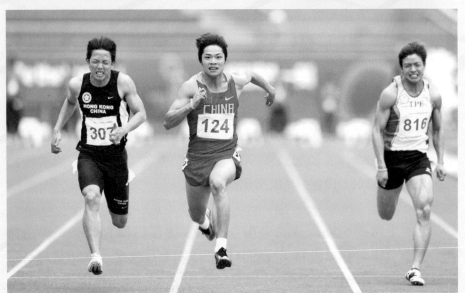

▲ 當屆東亞運動會還包括中國運動員蘇炳添，他後來在東京奧運 100 公尺準決賽以 9.83 秒成為亞
洲飛人。

8

2019 亞洲少年田徑錦標賽

　　田總成功主辦亞洲越野錦標賽及亞洲馬拉松錦標賽，賽事組織安排深受各亞洲田聯會員讚賞。田總總結 2009 東亞運的經驗，認為可申辦亞洲錦標賽。同時港隊青少年隊在亞洲地區常有好表現，如王佫僖在 2018 年青年奧運會勇奪 110 米欄銅牌，因此，為了吸納更多青少年專注田徑運動，田總決定申辦亞洲少年田徑錦標賽。

　　2019 年 3 月 15 日，第三屆亞洲少年田徑錦標賽順利開展。三天賽事中，港隊少年軍在最後一日大爆發。韋祺於女子 1500 公尺賽事先響頭炮，比賽過程中一直與中國、日本及印度三位賽跑選手領前，直至最後一圈韋祺才開始發力並在最後 100 米加速拋離對手，以 4 分 34.04 秒稱后，奏響港隊今屆賽事凱歌。打開勝利之門後，其他少將們愈戰愈勇，馮俊瑋在男子 400 米欄有超水準發揮，力拼新加坡及卡塔爾兩名選手，在衝線一刻，以 0.02 秒之差，力壓卡塔爾阿卜杜，為男隊奪得一面銀牌。其後，女將黎恩熙在跳高取得突破，不僅突破自己個人最佳成績，更打破賽事大會紀錄，惜最終於 1.79 米止步，不敵中國選手陸佳文的 1.83 米，屈居亞軍。香港最終以 1 金 2 銀佳績於獎牌榜位列第 8。中國則以 12 金 10 銀 9 銅高踞榜首。

　　田總主席關祺亦以成功舉辦今屆少年田徑錦標賽及歷任國際裁判，深受亞田聯會員讚賞，在同年的亞田聯會員大會，成功當選為亞田聯獨立理事。

▲ 第三屆亞洲少年田徑錦標賽，蒙時任行政長官林鄭月娥主持開幕禮。

▲ 田總官員左起副會長蒙德揚、主席關祺、會長毛浩輯，行政長官林鄭月娥、
首席副會長高威林、副會長張國強。

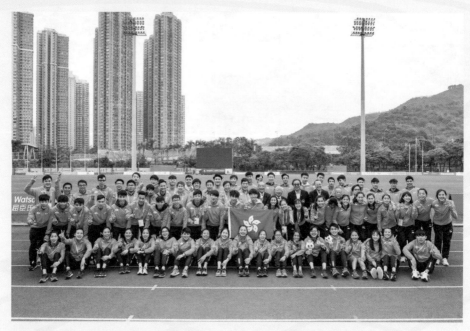

▲ 朝氣勃勃港隊大軍。

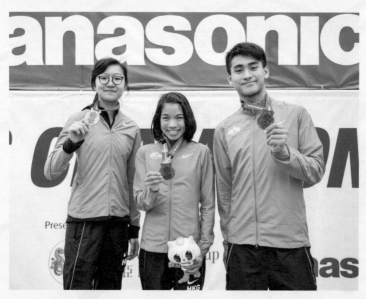

▲ 三位獲獎的港隊成員，左起黎恩熙、韋祺及馮俊瑋。

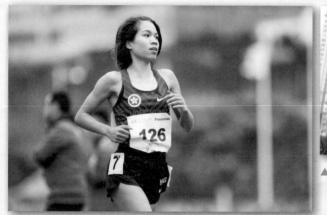

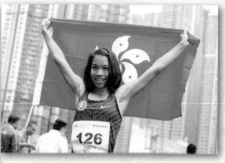

▲ 韋祺為港隊打響頭炮，在實力強橫的中、日、印度等對手中，脫穎而出，勇奪金牌。

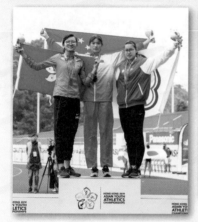

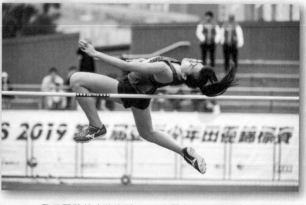

▲ 黎恩熙雖然未能突破 1.80 米關卡，但 1.79 米已是近年少見的好成績。

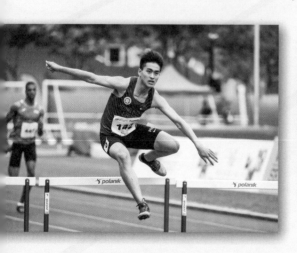

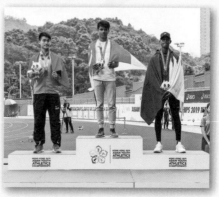

▲ 馮俊瑋愈戰愈勇，力拼下勇奪銀牌。

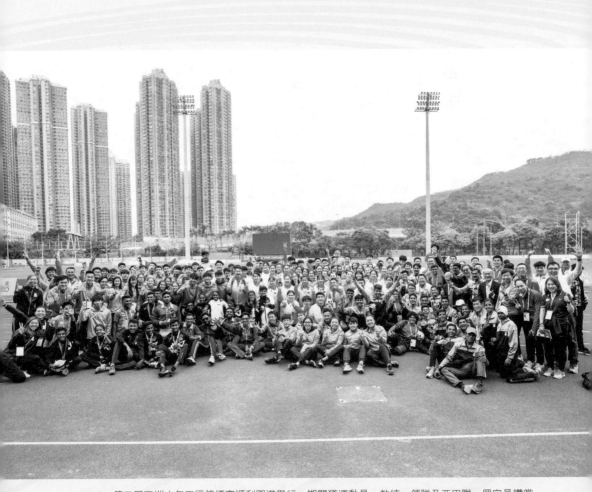

▲　第三屆亞洲少年田徑錦標賽順利圓滿舉行。期間獲運動員、教練、領隊及亞田聯一眾官員讚賞。

小結

2021 年是田徑總會成立 70 周年，總會在千禧後的 20 多年來已有多方面進步。在田徑運動發展及推廣方面，Kids Athletics 推廣、學校體育推廣、青年田徑進階訓練、拔尖田徑培訓、社區體育會計劃、競走訓練及馬拉松訓練、屬會晚間訓練等一直恆常舉行。2019 就錄得參與人數達 94,645 人次。香港田徑隊亦日漸壯大，2019 年，體院全職運動員就達 22 人，當中包括短跑、長跑、競走、跨欄、跳遠、跳高及擲項等田徑大項。運動員參加國際賽事機會日漸增多，新冠肺炎前的 2019 年，年度參與賽事達 35 個，人次達 337 人，共奪得金牌 21 面，銀牌 26 面及銅牌 22 面。在推動本地賽事上，因應山路賽成為世界田徑聯會其中一個項目，總會亦於 2018 年開始舉辦山路錦標賽。田徑、長跑及競走賽事亦恆常進行。2019 年度參與田總所舉辦的賽事人數已超過十萬！

總會在行政上，更趨向機構管治概念。專業培訓方面，註冊田徑教練及裁判班恆常進行。教練培訓方面，教練委員會 1975 年成立，錢恩培先生首任主委，先後經歷了彭冲、宋惠芳、謝志誠、符德（Mike Field）、梁達強、鄧根萊及林威強先生任主委。鄧漢昇為現任主委，教練專業化已成大氣候。田總執委陳文孝負責裁判小組，小組擁有國際裁判資格的達 10 人。在參與國際田徑組織方面，在亞洲田聯各個委員會中，除女子委員及教練委員外，香港都有代表；田總主席關祺獲選為亞洲田聯獨立理事及技術委員會主席，田總副主席馮宏德為亞洲田聯越野賽及道路賽委員會委員，另一副主席梁匡舜為亞洲田聯法務小組會員，楊世模為亞洲田聯醫務委員會委員。這都顯示田總各執委深受亞洲田聯器重，同時總會亦具備專業能力，承擔一系列亞洲錦標賽裁判、技術支援及國際級田徑賽事組織規劃工作。

結語

　　2020 東京奧運，香港歷史性勇奪五面獎牌，全城振奮。獎牌數目之多，比香港以往參加奧運所得的獎牌總和還要多兩面。這屆是香港自 1952 年參加芬蘭赫爾辛基奧運以來，第四次獲奧運獎牌。香港體育發展終於初見成果，這固然有賴於以前從民間主導，到今天特區政府投放資源培訓精英。回歸之前，港英政府的體育政策模糊不清，既忽視對精英運動員的培訓，全民體育也未有定位，格局還是流於以康樂為主。1996 年亞特蘭大奧運，香港第一面奧運金牌得主李麗珊就有「香港運動員唔係垃圾！」這一經典金句。這句話或許勾劃出當時某些奧運體育強國對香港運動員的看法。事實上，在那年代，一般家長也不太願意讓子女專注運動訓練而忽略學業。學生運動員在報讀大專課程不但沒有優勢，很多時候更被校方認定是「四肢發達，頭腦簡單」。體育文化植根於市民心中，談何容易。

　　回歸後特區政府的體育政策是普及化、精英化及盛事化。在精英化方面，五面奧運獎牌印證了精英培訓策略成功。香港田徑運動員在奧運層面表現最好的是王珞僖，他在 2018 年青年奧林匹克運動會拿下一面跨欄銅牌，可見香港田徑運動員實在不必妄自菲薄。田總 70 年，繼往開來，經歷了 9 位會長，分別有：Capt. B.J.B. Morahan、郭讚、P. Donohue、陳南昌、孫秉樞、R.H. Leary、A. J. Scott、湛兆霖、毛浩輯；還有 11 位主席：Rev. Fr. R.D. Maguire、P. Donohue、梁兆綿、R.H. Leary、J.H. Goodman、黃紀廉、S.J. Lowcock（郭慎墀）、錢恩培、高威林、李志榮、關祺。那麼，此後香港田徑運動發展應怎樣鞏固地走

下去呢？

　　千禧後的學界田徑比賽愈來愈受重視，傳統體育名校都預留學位給予一些有潛質的運動尖子，為校爭光。這造就了小童田徑訓練班，如雨後春筍；而家長亦樂於讓子女參與，既可強身健體，又可以發掘子女的運動天分。不過，這些訓練班很多時都只注重比賽成績。田徑作為運動之母，又是學校體育課堂必修科目，應該是最好的切入點，讓學生認識現代奧林匹克之父顧拜旦（Pierre de Coubertin）對體育的意義。他在其著名的體育頌（Ode to Sport）歌頌體育是「美麗（Beauty）」、「正義（Justice）」、「勇氣（Daring）」、「榮譽（Honour）」、「樂趣（Joy）」、「活力（Fecundity）」、「進步（Progress）」與「和平（Peace）」的化身。這些特質，正正就是教育家希望學生從課堂中領略到的。為此，田總所舉辦的教練訓練班，尤其是在兒童田徑班方面，是否應多注重這方面的考慮？

　　地區體育運動是增進區內居民凝聚力及推廣全民健體的好方法。民政事務局屬下的體育委員會於 2007 年開始，每兩年舉辦一屆全港18 區一同參與的全港運動會（港運會），在社區層面為市民提供更多參與及交流機會，增加市民對地區的歸屬感。這個以 18 區區議會為參賽單位的全港性大型綜合運動會，實在是加強社區凝聚力的好機會。可惜的是要待兩年才舉辦一次，缺乏連續性。以田徑代表為例，每次都是急就章，在港運會舉行前幾個月，各區才公開招募同區人士參加，而選拔標準是以當區人士曾參與田總認可的賽事成績為依據。這方法可說是公平公開，但很多運動員都是在別區接受訓練或支援，與居住地區不一，因此成績都落在別區，試問又如何促進區內凝聚力呢？

　　70-80 年代，田總屬會有頗多地區代表如：荃灣體育會、元朗體育會、沙田體育會等等。而地區屬會很多都有各自專注的項目，例如：荃灣體育會就以長跑聞名。今天，18 區都有自己的運動場，各區應可

利用這優勢，成立田徑會，加入田總大家庭，在特定時段讓有志田徑運動人士，在該區進行田徑訓練。這不但能夠增強社區凝聚力，結集有志同道，又可免莘莘學子舟車勞動，前往康文署指定運動場訓練。

　　運動是國際間的共同語言。運動企業化、商業化是大勢所趨。馬拉松比賽是一典型例子，每年香港國際馬拉松吸引了過萬名海外選手參與，經濟效益無與倫比。世界六大馬拉松主辦聯盟（The Abbott World Marathon Majors）有意將年度系列馬拉松賽事增至九個，並曾和田總探討，將香港馬拉松納為其中一項賽事。但其中一個先決條件，是該賽事必須得到特區政府全面支持。啟德體育園即將落成，體育園其中一個政策目標，就是使香港成為主要國際體育盛事中心。雖然園內主場館沒有田徑場，香港市民觀賞田徑比賽的熾熱程度亦遠遠未如歐、美、澳等國，這或許源於香港市民的體育文化，但田總在推廣市民大眾欣賞高水平田徑賽事上，仍然應該要不遺餘力，盡力爭取在園內可容納約 5,000 名觀眾的公眾運動場舉辦國際賽事，將市民對體育文化概念，推上更高層次。然而，體育文化及體育之都概念的發展，重點還是特區政府對體育政策的定位了。

附件一
香港紀錄進程（奧運田徑項目）

男子

項目	記錄	運動員	年份	
100 米	10.8*	西維亞（S. Xavier）	1953	1957
100 米	10.7*	西維亞（S. Xavier）	1957	1987
100 米	10.7*	梁兆熙	1961	1987
100 米	10.7*	威廉希路（William Hill）	1966	1987
100 米	10.7*	周振能	1966	1987
100 米	10.77	李子輝	1981	1987
100 米	10.73	梁永光	1987	1988
100 米	10.64	梁永光	1988	1989
100 米	10.60	梁永光	1989	1996
100 米	10.47	蔣偉洪	1997	1998
100 米	10.45	蔣偉洪	1999	2000
100 米	10.37	蔣偉洪	2000	2009
100 米	10.28	徐志豪	2010	2021
100 米	10.28	吳家鋒	2021	
200 米	21.9*	西維亞（S. Xavier）	1954	1962

項目	記錄	運動員	年份	
200 米	21.7*	K.R. Peters	1962	1964
200 米	21.6*	威廉希路（William Hill）	1964	1986
200 米	21.48	梁永光	1987	1988
200 米	21.47	梁永光	1989	1995
200 米	21.45	杜韋諾	1996	1997
200 米	21.44	杜韋諾	1998	1999
200 米	21.43	杜韋諾	1999	2000
200 米	21.23	蔣偉洪	2001	2002
200 米	21.21	蔣偉洪	2003	2004
200 米	20.94	鄧亦峻	2005	
400 米	51.4*	史雲尼	1953	1962
400 米	49.7*	K.R. Peters	1962	1964
400 米	48.8*	威廉希路（William Hill）	1964	1965
400 米	48.5*	威廉希路（William Hill）	1966	1993
400 米	48.65	梁永光	1987	1993
400 米	48.27	鄒偉常	1994	2001
400 米	47.95	梁達威	2002	2006
400 米	47.79	梁祺浩	2007	2012
400 米	47.46	陳嘉駿	2013	2014
400 米	47.28	陳嘉駿	2015	
800 米	2:00.0*	賽治	1953	1962
800 米	1:56.5*	符德（P.M.M. Field）	1962	1964
800 米	1:56.0*	符德（P.M.M. Field）	1964	1964
800 米	1:54.0*	符德（P.M.M. Field）	1964	1983
800 米	1:53.92	楊世模	1984	1988

項目	記錄	運動員	年份	
800 米	1:53.25	Mike Ellis	1989	1998
800 米	1:52.17	梁達威	1999	
1500 米	4:13.6*	卡遜	1953	1957
1500 米	4:05.7*	R. Wheate	1957	1963
1500 米	4:02.6*	符德（P.M.M, Field）	1963	1967
1500 米	4:02.3*	R.A. CAVELTI	1968	1971
1500 米	3:55.6*	D.GIBSON	1972	
5000 米	15:40.6*	R.H. PAPE	1955	1956
5000 米	15:20.4*	R.H. PAPE	1956	1967
5000 米	15:18.0*	G. BURT	1968	1971
5000 米	14:56.9*	DAVE GIBSON	1972	1977
5000 米	14:56.3*	ANDRIAN TROWELL	1978	2018
5000 米	14:50.78	黃尹雋	2019	
10000 米	32:31.4*	R.H. PAPE	1955	1956
10000 米	31.47.6*	R.H. PAPE	1956	1989
10000 米	31:16.55	CHRISTOPHER STARBUCK	1990	2011
10000 米	30:53.6*	紀嘉文	2012	
110 米欄	16.5*	茂雲尼	1955	1961
110 米欄	15.7*	C.M. WONG	1961	1971
110 米欄	15.5*	BOB MATHEWS	1972	1982
110 米欄	15.39	張炳光	1983	1988
110 米欄	15.36	林健偉	1989	1990
110 米欄	15.36	麥志康	1990	1991

項目	記錄	運動員	年份	
110 米欄	15.13	林安達	1991	1992
110 米欄	15.11	林威強	1992	1995
110 米欄	14.88	張煒倫	1996	1997
110 米欄	14.80	鄧漢昇	1997	1998
110 米欄	14.62	鄧漢昇	1999	2000
110 米欄	14.53	鄧漢昇	2001	2002
110 米欄	14.39	鄧漢昇	2003	2004
110 米欄	14.32	鄧漢昇	2004	2013
110 米欄	14.26	梅政揚	2014	2015
110 米欄	14.13	陳仲泓	2015	2016
110 米欄	13.97	陳仲泓	2017	2018
110 米欄	13.74	陳仲泓	2018	
400 米欄	61.0*	麥尼白	1951	1962
400 米欄	55.5*	K. PETERS	1962	1978
400 米欄	55.44	陳若鏞	1979	1980
400 米欄	54.91	劉志強	1981	1991
400 米欄	54.11	鍾橋民	1992	1993
400 米欄	53.74	董頌文	1994	2002
400 米欄	52.06	鄧漢昇	2003	2013
400 米欄	51.33	陳嘉駿	2014	2015
400 米欄	51.13	陳嘉駿	2015	2016
400 米欄	50.88	陳嘉駿	2016	
3000 米障礙	10:16.4*	盧應泉	1981	1982
3000 米障礙	9:57.56	梁偉儀	1982	1983
3000 米障礙	9:38.03	PAUL SPOWAGE	1983	1988

項目	記錄	運動員	年份	
3000 米障礙	9:33.80	郭漢桂	1989	1990
3000 米障礙	9:21.40	CHRISTOPHER STARBUCK	1990	1991
3000 米障礙	9:20.63	郭漢桂	1991	2011
3000 米障礙	9:19.43	陳家豪	2012	2018
3000 米障礙	9:15.03	周漢矗	2019	
4x100 米	44.2*	（HKAAC 香港業餘田徑隊）史賓沙，羅愛，麥柯，西維亞	1953	1964
4x100 米	43.5*	YMCA（B. EASTMAN, A. CONWAY, W. HILL, J. WALL）	1964	1965
4x100 米	42.4*	香港隊（潘敬達、梁兆禧、周振能、威廉希路）	1966	1982
4x100 米	41.73	香港隊（陳家超、陳德義、關景雄、李子輝）	1983	1992
4x100 米	41.61	公民體育會（羅錦榮、黎同昇、畢國偉、古偉明）	1993	1995
4x100 米	41.43	公民體育會（蔣偉洪、劉德貴、杜韋諾、黃文龍）	1996	1997
4x100 米	40.68	香港隊（何君龍，杜韋諾，鄧漢昇，蔣偉洪）	1998	1999
4x100 米	40.29	香港隊（梁俊傑，杜韋諾，鄧漢昇，蔣偉洪）	1999	2000
4x100 米	39.97	香港隊（杜韋諾，何君龍，鄧漢昇，蔣偉洪）	2000	2001
4x100 米	39.95	香港隊（杜韋諾，何君龍，鄧漢昇，蔣偉洪）	2001	2004
4x100 米	39.75	香港隊（梁俊偉，杜韋諾，鄧亦峻，蔣偉洪）	2005	2008
4x100 米	39.73	香港隊（葉紹強，徐志豪，王嘉俊，黎振浩）	2009	2010
4x100 米	39.41	香港隊（鄧亦峻，黎振浩，何文樂，徐志豪）	2010	2011
4x100 米	39.24	香港隊（鄧亦峻，黎振浩，吳家鋒，徐志豪）	2011	2012
4x100 米	38.47	香港隊（鄧亦峻，黎振浩，吳家鋒，徐志豪）	2012	
4x400 米	3:36.9*	陸軍隊	1954	1962
4x400 米	3:34.8*	西青會	1962	1965

項目	記錄	運動員	年份	
4x400 米	3:30.0*	拔萃男校（K. WANG, W. HILL, V. YANG, LEUNG SHIU HAY）	1965	1966
4x400 米	3:22.8*	青年會（YMCA）（S.H. LEUNG, B. EASTMAN, J. WALL, W. HILL）	1966	1994
4x400 米	3:20.05	香港隊（黃沛洪、王偉權、黃健安、蔡偉建）	1995	1996
4x400 米	3:19.50	香港隊（陳文仕、梁達威、鄧永健、鄧漢昇）	1996	2001
4x400 米	3:17.35	香港隊（占境傑，黃啟束，梁達威，何君龍）	2002	2005
4x400 米	3:16.70	屈臣氏（范偉豪，梁達威，鄧亦峻，GEORGE DISIRLEY）	2006	2012
4x400 米	3:12.53	香港隊（陳嘉駿，蔡浩昇，陳胤能，兆周平）	2013	2014
4x400 米	3:11.28	香港隊（陳嘉駿，梁景雄，何梓鋒，蔡浩昇）	2014	
跳高	5′10.50″	達利和特	1951	1962
跳高	6′00.25″	彭冲	1962	1963
跳高	6′00.50″	張振強	1963	1971
跳高	1.88	黎孟持	1972	1973
跳高	1.90	關炳雄	1974	1975
跳高	1.92	楊寵光	1975	1977
跳高	1.93	謝志誠	1978	1979
跳高	1.97	謝志誠	1979	1980
跳高	2.06	陳家超	1981	1982
跳高	2.08	陳家超	1983	1985
跳高	2.12	林天壽	1986	1993
跳高	2.15	張宇浩	1994	1996
跳高	2.16	張宇浩	1997	
撐竿跳高	11′01.75″	余鐵軍	1951	1961
撐竿跳高	11′04″	N. LEDESMA	1961	1966

項目	記錄	運動員	年份	
撐竿跳高	3.50	曾廣耀	1967	1975
撐竿跳高	3.52	D. HUFFEN	1976	1977
撐竿跳高	3.55	JOHN HUNTER	1977	1978
撐竿跳高	3.80	鄭冠文	1979	1980
撐竿跳高	3.90	謝偉業	1980	1981
撐竿跳高	4.00	謝偉業	1981	1982
撐竿跳高	4.10	廖志強	1982	1987
撐竿跳高	4.21	馮正昌	1998	1999
撐竿跳高	4.23	馮錦龍	1999	2007
撐竿跳高	4.26	吳哲穎	2008	2009
撐竿跳高	4.28	吳哲穎	2009	2014
撐竿跳高	4.29	劉覺鴻	2015	2016
撐竿跳高	4.40	劉覺鴻	2016	2018
撐竿跳高	4.40	張培賢	2017	2018
撐竿跳高	4.45	張培賢	2019	2020
撐竿跳高	4.85	張培賢	2021	2022
撐竿跳高	5.00	張培賢	2022	
跳遠	22'10.75"	朱明	1954	1964
跳遠	23'05.5"	朱明	1964	1964
跳遠	7.15	朱明	1964	1977
跳遠	7.16	盧達生	1978	1979
跳遠	7.18	盧達生	1979	1980
跳遠	7.31	陳家超	1981	1982
跳遠	7.45	陳家超	1983	1984
跳遠	7.49	陳家超	1985	2012
跳遠	7.64	陳銘泰	2013	2014

項目	記錄	運動員	年份	
跳遠	7.73	陳銘泰	2014	2015
跳遠	7.89	陳銘泰	2015	1977
跳遠	8.12	陳銘泰	2016	
三級跳遠	44'7.5"	譚佐治	1954	1958
三級跳遠	45'4.5"	劉典宜	1958	1965
三級跳遠	46'10"	彭冲	1965	1965
三級跳遠	14.54	彭冲	1965	1974
三級跳遠	14.56	黎孟持	1975	1979
三級跳遠	14.81	陳世昌	1979	1980
三級跳遠	15.01	黎孟持	1980	1984
三級跳遠	15.18	謝秉善	1985	1987
三級跳遠	15.56	謝秉善	1988	2012
三級跳遠	15.76	吳家維	2013	
鉛球	42'09.25"	陳偉川	1954	1960
鉛球	44'05"	H. MURRAY	1960	1968
鉛球	44'05"	C.E. GREER	1965	1968
鉛球	44'07"	H.M. WINDER	1969	1970
鉛球	49'08"	WALTER P. SAMORA	1970	1970
鉛球	15.14	W.P. SAMORA	1970	2009
鉛球	15.70	招立新	2010	
鐵餅	128'06.5"	陳偉川	1952	1958
鐵餅	137'03"	K. CLARKE	1958	1966
鐵餅	140'10"	H.M. WINDER	1697	1967
鐵餅	42.92	H.M. WINDER	1967	1975

項目	記錄	運動員	年份	
鐵餅	46.67	T. RATCLIFFE	1976	1977
鐵餅	48.58	A. MCKENZIE	1978	
標槍	187'02.5"	N.R. Hughes	1954	1962
標槍	194'02.5"	H.K. KENNEDY SKIPTON	1962	1962
標槍	59.18	H.K. KENNEDY SKIPTON	1962	1987
標槍	50.26**	陳福權	1988	1989
標槍	52.74	陳福權	1989	1991
標槍	54.10	陳兆忠	1991	2005
標槍	55.56	于子猇	2006	2011
標槍	57.49	許懷熙	2012	2013
標槍	63.89	許懷熙	2013	2014
標槍	63.98	于子猇	2015	2016
標槍	68.03	許懷熙	2017	2018
標槍	71.78	許懷熙	2018	
鏈球	136'08.5"	D. Brand	1954	1964
鏈球	43.98	W.O.I. NICHOLS	1964	1974
鏈球	46.00	C.S.M. HUGHES	1975	1977
鏈球	46.06	A. MCKENZIE	1978	1987
鏈球	46.22	方燦雄	1988	1989
鏈球	47.92	方燦雄	1989	1992
鏈球	50.48	方燦雄	1993	1994
鏈球	51.84	方燦雄	1994	1995
鏈球	51.96	方燦雄	1995	1996
鏈球	54.12	方燦雄	1996	2009
鏈球	56.37	林瑋	2010	2011

項目	記錄	運動員	年份	
鏈球	58.56	林瑋	2011	2012
鏈球	60.04	林瑋	2012	2013
鏈球	63.87	林瑋	2013	2014
鏈球	65.14	林瑋	2015	
十項全能	5767	關景雄	1982	1984
十項全能	5792	陳家超	1985	1995
十項全能	6413	張宇浩	1996	2008
十項全能	6469	吳哲穎	2009	
20 公里競走	1:56:42	ROY BAILEY	1978	1990
20 公里競走	1:49:07	神行太保	1991	2004
20 公里競走	1:45:24	張維德	2005	2006
20 公里競走	1:40:57	謝振雄	2006	2007
20 公里競走	1:36:15	謝振雄	2008	2009
20 公里競走	1:34:50	謝振雄	2009	2010
20 公里競走	1:32:40	謝振雄	2010	2013
20 公里競走	1:32:38	謝振雄	2014	2015
20 公里競走	1:30:13	謝振雄	2015	2016
20 公里競走	1:29:41	錢文傑	2017	
50 公里競走	5:07.54	蘇錦棠	1964	2018
50 公里競走	4:54:26	錢文傑	2019	2020
50 公里競走	4:39.51	謝振雄	2020	
馬拉松	2:30:19	A. TROWELL	1997	1983
馬拉松	2:21:10	PAUL SPOWAGE	1984	2018

項目	記錄	運動員	年份	
馬拉松	2:20:58	黃尹雋	2019	

女子

項目	記錄	運動員	年份	
100 米	13.0*	何美儀、嘉歷	1955	1959
100 米	12.7*	伍雪葵	1959	1964
100 米	12.6*	許娜娜	1964	1975
100 米	12.5*	謝華秀	1976	1977
100 米	12.3*	謝華秀	1978	1982
100 米	12.33	謝華秀	1982	1983
100 米	12.26	伍嘉儀	1983	1985
100 米	12.22	伍嘉儀	1986	1987
100 米	12.10	伍嘉儀	1987	1988
100 米	11.94	伍嘉儀	1988	1992
100 米	11.88	陳秀英	1993	1994
100 米	11.73	陳秀英	1994	2018
100 米	11.73	温健儀	1999	2018
100 米	11.62	林安琪	2019	
200 米	27.8*	林格蘭	1954	1961
200 米	27.1*	伍雪葵	1961	1964
200 米	26.8*	許娜娜	1964	1966
200 米	25.8*	LORNA MCGARVEY	1967	1977
200 米	25.8*	許娜娜	1968	1977
200 米	25.50	謝華秀	1978	1980

項目	記錄	運動員	年份	
200 米	25.47	謝華秀	1981	1982
200 米	25.19	EVELYN BUCKLEY	1982	1983
200 米	25.18	伍嘉儀	1984	1986
200 米	25.10	伍嘉儀	1987	1988
200 米	24.60	伍嘉儀	1988	1992
200 米	24.19	陳秀英	1993	1996
200 米	23.85	溫健儀	1997	1998
200 米	23.79	溫健儀	1999	
400 米	63.4*	許娜娜	1964	1966
400 米	59.2*	許娜娜	1967	1968
400 米	58.8*	許娜娜	1968	1981
400 米	58.06	EVELYN BUCKLEY	1982	1982
400 米	55.51	EVELYN BUCKLEY	1982	1998
400 米	55.03	溫健儀	1999	
800 米	2:43.7*	許娜娜	1967	1968
800 米	2:22.9*	許娜娜	1968	1976
800 米	2:22.70	馮珊娜	1977	1980
800 米	2:22.63	歌頓遊子（Yuko Gordon）	1981	1982
800 米	2:20.68	歌頓遊子（Yuko Gordon）	1982	1982
800 米	2:20.60	EVELYN BUCKLEY	1982	1989
800 米	2:17.80	SHERYLE VAN TASSEL	1990	1991
800 米	2:14.44	陳敏儀	1991	1995
800 米	2:12.92	李燕儀	1996	
1500 米	5:16.06	馮珊娜	1976	1978

項目	記錄	運動員	年份	
1500 米	5:09.60	SARA ROBERTSON	1979	1980
1500 米	4:50.50	歌頓遊子（Yuko Gordon）	1981	1981
1500 米	4:45.97	高潔芳	1981	1983
1500 米	4:38.62	歌頓遊子（Yuko Gordon）	1984	1991
1500 米	4:30.72	陳敏儀	1992	1993
1600 米	4:20.08	陳敏儀	1993	1994
1500 米	4:26.95	陳敏儀	1994	1995
1500 米	4:21.77	陳敏儀	1996	1998
1500 米	4:21.60	陳敏儀	1999	
5000 米	17:24.8*	伍麗珠	1989	1994
5000 米	17:06.76	陳敏儀	1995	1996
5000 米	16:51.73	陳敏儀	1997	1998
5000 米	16:26.03	陳敏儀	1998	1999
5000 米	16:09.65	陳敏儀	1999	2000
5000 米	15:49.67	陳敏儀	2000	2001
5000 米	15:45.87	陳敏儀	2002	
10000 米	36:12.88	歌頓遊子（Yuko Gordon）	1985	1986
10000 米	34:27.77	歌頓遊子（Yuko Gordon）	1986	1999
10000 米	33:04.54	陳敏儀	2000	2001
10000 米	32:39.88	陳敏儀	2002	
80 米欄	13.9*	赫特	1953	1962
80 米欄	13.1*	周夢芬	1962	1964
80 米欄	12.8*	周夢芬	1964	1970
100 米欄	16.9*	張偉玲	1970	1972

項目	記錄	運動員	年份	
100 米欄	16.3*	PAMELA BAKER	1973	1974
100 米欄	15.8*	陳婉靈	1974	1975
100 米欄	15.01	VANESSA NEAL	1975	1983
100 米欄	14.86	張雪儀	1984	1985
100 米欄	14.43	梁芷茵	1986	1987
100 米欄	14.26	張雪儀	1988	1989
100 米欄	13.93	陳秀英	1989	1990
100 米欄	13.87	陳秀英	1990	1991
100 米欄	13.82	陳秀英	1991	1992
100 米欄	13.27	陳秀英	1993	1994
100 米欄	13.14	陳秀英	1994	
400 米欄	1:08.64	梁芷茵	1984	1985
400 米欄	1:04.90	ALISON LEES	1985	1992
400 米欄	1:04.70	蔡曉琳	1993	1994
400 米欄	1:03.15	張雯璐	1995	1996
400 米欄	1:02.68	溫健儀	1996	1997
400 米欄	1:01.04	溫健儀	1997	
3000 米障礙	10:45.11	姚潔貞	2011	2012
3000 米障礙	10:25.81	姚潔貞	2013	2021
3000 米障礙	10:45.11	姚潔貞	2011	2012
3000 米障礙	10:25.81	姚潔貞	2013	
4x100 米	53.3*	英皇佐治五世學校（KGV）（林茜，哈拔，赫特，荷露）	1953	1958
4x100 米	52.9*	南華會	1958	1965

項目	記錄	運動員	年份	
4x100 米	52.6*	南華會（伍雪葵、簡惠潔、謝倩倩、劉淑嫻）	1965	1966
4x100 米	50.9*	香港隊（P. Baker、周夢芬、伍雪葵、許娜娜）	1966	1972
4x100 米	49.8*	香港隊（董光光、P. Baker，Vanessa Neal、黃慕貞）	1973	1981
4x100 米	49.28	南華會（駱雪儀、溫燕儀、麥麗芬、謝華秀）	1982	1982
4x100 米	49.25	香港隊（杜滿芝、司徒淑儀、Evelyn Buckley、謝華秀）	1982	1083
4x100 米	48.05	香港隊（杜滿芝、伍嘉儀、張雪儀、謝華秀）	1984	1987
4x100 米	47.59	香港隊（陳秀英、梁慧筠、張雪儀、伍嘉儀）	1988	2003
4x100 米	46.93	香港隊（梁淑華，彭學敏，溫健儀，陳皓怡）	2004	2005
4x100 米	46.48	香港隊（梁淑華，彭學敏，溫健儀，陳皓怡）	2005	2008
4x100 米	45.71	香港隊（許文玲，梁巧詩，溫健儀，陳皓怡）	2009	2010
4x100 米	45.50	香港隊（陳皓怡，梁巧詩，方綺蓓，潘栢茵）	2011	
4x400 米	4:12.1*	香港隊（董光光、黃慕貞、Vanessa Neal、石慧儀）	1973	1979
4x400 米	4:10.5*	香港隊（麥麗芬、S. Targersen、謝華秀、何麗華）	1980	1981
4x400 米	3:55.20	香港隊（司徒淑儀、謝華秀、杜婉儀、E. Buckley）	1982	2008
4x400 米	3:54.17	香港隊（梁巧詩，方綺蓓，鄺舒婷，許文玲）	2009	2011
4x400 米	3:53.68	香港隊（林浩茵，潘幸慧，呂麗瑤，蔡仁靖）	2012	2013
4x400 米	3:50.29	香港隊（蔡仁靖，陳綺琪，潘幸慧，林浩茵）	2014	
跳高	4′11.83″	赫特	1953	1953
跳高	4′11.75′′	JENNIFER HART	1953	1971
跳高	1.52	PAMELA BAKER	1972	1973
跳高	1.57*	陳婉靈	1974	1977
跳高	1.58	鄭文雅	1978	1979

項目	記錄	運動員	年份	
跳高	1.59	關坤蓮	1979	1981
跳高	1.64	麥麗芬	1981	1982
跳高	1.65	麥麗芬	1982	1983
跳高	1.66	勞麗碧	1983	1984
跳高	1.73	勞麗碧	1984	2007
跳高	1.78	馮惠儀	2008	2010
跳高	1.80	馮惠儀	2011	2015
跳高	1.83	楊文蔚	2016	2017
跳高	1.88	楊文蔚	2017	
撐竿跳高	2.86	江婉芬	2001	2002
撐竿跳高	2.87	江婉芬	2002	2003
撐竿跳高	2.90	江婉芬	2003	2004
撐竿跳高	2.95	梁愷怡	2005	2006
撐竿跳高	3.20	李韻妮	2006	2011
撐竿跳高	3.21	蔡倩婷	2012	2014
撐竿跳高	3.40	蔡倩婷	2015	2016
撐竿跳高	3.50	蔡倩婷	2016	2017
撐竿跳高	3.55	蔡倩婷	2017	
跳遠	16'7"	伍雪葵	1956	1961
跳遠	17'4"	伍雪葵	1961	1964
跳遠	17'09.50"	伍雪葵	1964	1965
跳遠	17'10.50"	伍雪葵	1966	1969
跳遠	5.57	鄒秉志	1970	1981
跳遠	5.61	杜婉儀	1982	1985
跳遠	5.82	李春妮	1986	1987

項目	記錄	運動員	年份	
跳遠	5.85	李春妮	1987	1989
跳遠	5.90	李春妮	1990	1991
跳遠	6.00	李春妮	1991	1992
跳遠	6.03	陳秀英	1993	1998
跳遠	6.05	温健儀	1992	2010
跳遠	6.08	張麗兒	2011	2017
跳遠	6.19	俞雅欣	2018	2019
跳遠	6.31	俞雅欣	2019	2022
跳遠	6.49	俞雅欣	2022	
三級跳遠	12.36	李春妮	1993	1995
三級跳遠	12.43	李春妮	1996	1997
三級跳遠	12.60	李春妮	1997	2010
三級跳遠	12.61	謝孟芝	2011	2015
三級跳遠	12.63	謝孟芝	2016	2022
三級跳遠	12.87	陳彥霖	2022	
鉛球	30'4"	威律夫人	1953	1963
鉛球	33'8"	華慧芳	1963	1966
鉛球	34'1"	韓桂瑜	1967	1968
鉛球	10.91	威林絲（Molly Williams）	1968	1973
鉛球	11.98	HEATHER CORY	1974	1975
鉛球	12.60	威林絲（Molly Williams）	1975	2011
鉛球	12.86	何賢昭	2012	2017
鉛球	13.09	杜婉筠	2018	2019
鉛球	13.25	杜婉筠	2019	2020
鉛球	13.59	杜婉筠	2021	

項目	記錄	運動員	年份	
鐵餅	83＇3”	威律夫人	1953	1962
鐵餅	104＇7.75”	CHRISTINE FRASER	1962	1969
鐵餅	33.36	威林絲（Molly Williams）	1970	1975
鐵餅	34.17	威林絲（Molly Williams）	1976	1984
鐵餅	34.50	簡淑儀	1985	1986
鐵餅	35.20	倪文玲	1986	1987
鐵餅	38.66	倪文玲	1987	1988
鐵餅	38.90	倪文玲	1989	2006
鐵餅	39.49	李家萱	2007	2008
鐵餅	39.85	李家萱	2008	2009
鐵餅	40.82	李家萱	2009	2010
鐵餅	42.18	李家萱	2010	2011
鐵餅	42.23	李家萱	2012	2017
鐵餅	42.29	杜婉筠	2018	2019
鐵餅	42.55	杜婉筠	2019	
標槍	81＇2”	威律夫人	1953	1959
標槍	95＇4”	余莉	1959	1968
標槍	111.＇7.25”	威林絲	1969	1970
標槍	36.10	威林絲	1970	1983
標槍	39.18	戴妙娟	1984	1985
標槍	39.48	戴妙娟	1985	1986
標槍	43.62	葉潔清	1986	1987
標槍	45.62	葉潔清	1988	2000
標槍	41.26	張蔚妍	2001	2005
標槍	42.64	胡泳彤	2006	2007

項目	記錄	運動員	年份	
標槍	43.51	胡泳彤	2008	2009
標槍	47.22	胡泳彤	2009	2014
標槍	48.58	胡泳彤	2015	2016
標槍	49.37	吳其芯	2016	
鏈球	42.81	梁綺薇	2004	2005
鏈球	48.68	梁綺薇	2005	2006
鏈球	49.08	梁綺薇	2006	2007
鏈球	50.16	梁綺薇	2007	2013
鏈球	50.63	林秀君	2014	2015
鏈球	52.59	林秀君	2016	
七項全能	4405	EVELYN BUCKLEY	1982	1987
七項全能	4317***	陳秀英	1988	1992
七項全能	4968	陳秀英	1993	
20 公里競走	2:00:30	盧�文	2007	2008
20 公里競走	1:57:52	盧�文	2008	2009
20 公里競走	1:50:49	程小雅	2010	2011
20 公里競走	1:45:31	程小雅	2011	2012
20 公里競走	1:40:52	程小雅	2013	2014
20 公里競走	1:39.02	程小雅	2014	2015
20 公里競走	1:37:59	程小雅	2015	2016
20 公里競走	1:36:49	程小雅	2016	2017
20 公里競走	1:35:04	程小雅	2017	2018
20 公里競走	1:34:45	程小雅	2018	2019
20 公里競走	1:32:30	程小雅	2019	

項目	記錄	運動員	年份	
50 公里競走	6:14:05	郭夕霞	2018	2019
50 公里競走	5:40:51	郭夕霞	2020	
馬拉松	3:18:46	伍麗珠	1979	1980
馬拉松	2:59:31	伍麗珠	1980	1981
馬拉松	2:45:09	伍麗珠	1982	1983
馬拉松	2:42:35	歌頓遊子	1983	1984
馬拉松	2:41:27	歌頓遊子	1984	1986
馬拉松	2:38:32	歌頓遊子	1987	2001
馬拉松	2:37:52	陳敏儀	2002	2003
馬拉松	2:35:49	陳敏儀	2004	2018
馬拉松	2:34:07	姚潔貞	2019	2020
馬拉松	2:31:24	姚潔貞	2021	

註： * 手計時
** 1986 年，國際田聯（IAAF）新規範標槍器材，將標槍重心點移前 4 公分，令槍重更早着地，這無形中令標槍距離縮短約百分之十。
*** 國際田聯（IAAF）七項全能新計分法

附件二
香港田徑運動員在亞洲錦標賽系列及綜合運動會得獎名單

短跑項目（男子）

項目	運動員姓名	年份	賽事名稱	獎牌	成績
60 米	杜韋諾	2004	第一屆亞洲室內田徑錦標賽	銀牌	6.78
60 米	鄧亦峻	2005	第一屆亞洲室內運動會	金牌	6.80
60 米	梁俊偉	2008	第三屆亞洲室內田徑錦標賽	銀牌	6.79
60 米	黎振浩	2012	第五屆亞洲室內田徑錦標賽	銀牌	6.78
100 米	古偉明	1992	第四屆亞洲青年田徑錦標賽	銅牌	10.82
100 米	杜韋諾	1996	第六屆亞洲青年田徑錦標賽	銅牌	10.80
100 米	杜韋諾	1999	第四屆全國城市運動會	銀牌	10.53
100 米	黎振浩	2008	第十三屆亞洲青年田徑錦標賽	金牌	10.43
100 米	徐志豪	2008	第十三屆亞洲青年田徑錦標賽	銅牌	10.56
100 米	吳家鋒	2011	第七屆全國城市運動會	銀牌	10.40
200 米	西維亞	1954	第二屆亞洲運動會	銅牌	22.20
200 米	杜韋諾	1996	第六屆亞洲青年田徑錦標賽	銅牌	21.45
200 米	鄧亦峻	2005	第十屆全國運動會	銅牌	21.19

項目	運動員姓名	年份	賽事名稱	獎牌	成績
四乘一百米接力	杜韋諾 何君龍 鄧漢昇 蔣偉洪	2001	第三屆大阪東亞運動會	銅牌	40.13
四乘一百米接力	杜韋諾 何君龍 鄧漢昇 蔣偉洪	2001	廣東 2001 全運會	銀牌	39.95
四乘一百米接力	陳基鋒 徐志豪 唐鏗 黎振浩	2008	第十三屆亞洲青年田徑錦標賽	銅牌	41.17
四乘一百米接力	關子謙 吳家鋒 何文樂 何秉錕	2010	第十四屆亞洲青年田徑錦標賽	銀牌	40.51
四乘一百米接力	鄧亦峻 黎振浩 吳家鋒 徐志豪	2011	第十九屆亞洲田徑錦標賽	銀牌	39.26
四乘一百米接力	葉紹強 黎振浩 梁祺浩 何文樂	2011	第廿六屆世界大學生夏季運動會	銅牌	39.44
四乘一百米接力	李律言 蘇俊康 何秉錕 馮凌灝 蔡潤發	2012	第十五屆亞洲青年田徑錦標賽	銅牌	40.67
四乘一百米接力	鄧亦峻 黎振浩 徐志豪 吳家鋒 何文樂	2013	第廿屆亞洲田徑錦標賽	金牌	38.94

項目	運動員姓名	年份	賽事名稱	獎牌	成績
四乘一百米接力	鄧亦峻 黎振浩 吳家鋒 徐志豪 李律言	2013	第六屆天津東亞運動會	銀牌	39.12
四乘一百米接力	鄧亦峻 蘇俊康 吳家鋒 徐志豪 黎振浩	2014	第十七屆仁川亞洲運動會	銅牌	38.98
四乘一百米接力	鄧亦峻 蘇俊康 吳家鋒 徐志豪 李律言	2015	第廿一屆亞洲田徑錦標賽	銀牌	39.25
四乘一百米接力	蘇俊康 吳家鋒 鄧亦峻 徐志豪 溫顯頌	2017	第廿二屆亞洲田徑錦標賽	銅牌	39.53
混合接力	謝以軒 馬志輝 陳政鋒 黃錫安 梁承傑	2017	第二屆亞洲少年 U18 田徑錦標賽	銅牌	01:56.1

短跑項目（女子）

項目	運動員姓名	年份	賽事名稱	獎牌	成績
100 米	潘幸慧	2015	第一屆亞洲少年 U18 田徑錦標賽	金牌	12.27
100 米	陳佩琦	2016	第十七屆亞洲青年 U20 田徑錦標賽	銀牌	11.85
100 米	陳佩琦	2017	第二屆亞洲少年 U18 田徑錦標賽	銀牌	11.91

項目	運動員姓名	年份	賽事名稱	獎牌	成績
100 米	梁詠曦	2019	第二屆全國少年運動會（U18）	銀牌	12.09
200 米	溫健儀	2005	第四屆澳門東亞運動會	銅牌	24.70
200 米	陳佩琦	2017	第二屆亞洲少年 U18 田徑錦標賽	銀牌	24.57
四乘一百米接力	梁淑華 彭學敏 溫健儀 陳皓怡	2005	第四屆澳門東亞運動會	銅牌	46.66
四乘一百米接力	陳皓怡 梁巧詩 溫健儀 許文玲	2009	第五屆香港東亞運動會	銅牌	45.71
四乘一百米接力	梁筠宜 陳家倩 江俊琪 陳佩琦 潘幸慧	2016	第十七屆亞洲青年 U20 田徑錦標賽	銅牌	45.84
四乘一百米接力	梁詠曦 胡伊霖 梁筠宜 陳佩琦 黃紫珊	2018	第十八屆亞洲青年 U20 田徑錦標賽	銅牌	47.00
四乘四百米接力	方綺蓓 盧穎熹 許文玲 梁巧詩	2010	第十四屆亞洲青年田徑錦標賽	銅牌	04:13.8
四乘四百米接力	呂麗瑤 陳倩紅 林浩茵 潘幸慧	2013	第六屆天津東亞運動會	銅牌	04:00.1
混合接力	郭栩雯 黃紫珊 陳佩琦 馮焯琳 胡伊霖	2017	第二屆亞洲少年 U18 田徑錦標賽	銅牌	02:16.17

跨欄項目（男子）

項目	運動員姓名	年份	賽事名稱	獎牌	成績
60 米欄	張宏峰	2017	第五屆亞洲室內暨武術運動會	銅牌	7.85
110 米欄（0.914）	王佫僖	2018	第三屆夏季青年奧運會	銅牌	13.56
400 米欄（0.838）	馮俊瑋	2019	第三屆亞洲少年 U18 田徑錦標賽	銀牌	55.26

跨欄項目（女子）

項目	運動員姓名	年份	賽事名稱	獎牌	成績
60 米欄	王穎芯	2010	第四屆亞洲室內田徑錦標賽	金牌	8.79
60 米欄	呂麗瑤	2017	第五屆亞洲室內暨武術運動會	金牌	8.41
100 米欄	陳秀英	1993	第一屆東亞運動會	銅牌	13.35
100 米欄	陳秀英	1997	第二屆東亞運動會	銀牌	13.29
100 米欄	呂麗瑤	2012	第十五屆亞洲青年田徑錦標賽	銅牌	14.59
100 米欄	林恩同	2015	第一屆亞洲少年 U18 田徑錦標賽	銀牌	14.22
100 米欄	盛楚殷	2017	第二屆亞洲少年 U18 田徑錦標賽	銅牌	14.29
100 米欄	呂麗瑤	2018	第十八屆雅加達亞運會	銅牌	13.42

中長跑（女子）

項目	運動員姓名	年份	賽事名稱	獎牌	成績
3000 米障礙賽	姚潔貞	2009	第五屆香港東亞運動會	銅牌	11:26.0
1500 米	姚潔貞	2009	第五屆香港東亞運動會	銅牌	04:40.7
5000 米	梁婉芬	2009	第五屆香港東亞運動會	銅牌	19:38.8
越野賽（6 公里）	姚潔貞	2014	第四屆亞洲沙灘運動會	銅牌	24:48.0
1500 米	韋祺	2019	第三屆亞洲少年 U18 田徑錦標賽	金牌	04:34.0

項目	運動員姓名	年份	賽事名稱	獎牌	成績
2000 米障礙賽（0.762）	韋祺	2019	第二屆全國少年運動會（U18）	銅牌	07:06.4

馬拉松（女子）

項目	運動員姓名	年份	賽事名稱	獎牌	成績
馬拉松	歌頓游子	1985	亞洲田徑錦標賽	銀牌	2:54:16
馬拉松	羅曼儀	1992	第三屆亞洲馬拉松錦標賽	銀牌	2:55:58
馬拉松	伍麗珠	1994	第四屆亞洲馬拉松錦標賽	銅牌	2:46:33
馬拉松	伍麗珠	2000	第六屆亞洲馬拉松錦標賽	銅牌	3:09:43
馬拉松	周子雁	2010	第十二屆亞洲馬拉松錦標賽	銅牌	3:01:22

競走（女子）

項目	運動員姓名	年份	賽事名稱	獎牌	成績
20 公里競走	程小雅	2019	亞洲 20 公里競走錦標賽	銅牌	1:34:17

跳遠項目（男子）

項目	運動員姓名	年份	賽事名稱	獎牌	成績
跳遠	彭英杰	2009	亞洲少年運動會	銀牌	6.81
跳遠	陳銘泰	2014	第十六屆亞洲青年田徑錦標賽	銀牌	7.70
跳遠	陳銘泰	2016	第七屆亞洲室內田徑錦標賽	銅牌	7.85
跳遠	陳銘泰	2017	第廿二屆亞洲田徑錦標賽	銀牌	8.03
跳遠	陳銘泰	2017	第五屆亞洲室內暨武術運動會	銅牌	7.44

跳遠項目（女子）

項目	運動員姓名	年份	賽事名稱	獎牌	成績
三級跳	謝孟芝	2009	第五屆香港東亞運動會	銅牌	12.3
跳遠	俞雅欣	2019	第廿三屆亞洲田徑錦標賽	銅牌	6.15

跳高項目（女子）

項目	運動員姓名	年份	賽事名稱	獎牌	成績
跳高	馮惠儀	2008	第十三屆亞洲青年田徑錦標賽	金牌	1.78
跳高	馮惠儀	2009	亞洲少年運動會	銀牌	1.73
跳高	葉曉嵐	2009	第五屆香港東亞運動會	銅牌	1.60
跳高	馮惠儀	2010	第十四屆亞洲青年田徑錦標賽	銅牌	1.68
跳高	黃沅嵐	2015	第一屆亞洲少年 U18 田徑錦標賽	銀牌	1.71
跳高	楊文蔚	2017	第廿二屆亞洲田徑錦標賽	銀牌	1.80
跳高	楊文蔚	2017	第五屆亞洲室內暨武術運動會	銅牌	1.83
跳高	黎恩熙	2019	第三屆亞洲少年 U18 田徑錦標賽	銀牌	1.79
跳高	黎恩熙	2019	第二屆全國少年運動會（U18）	銅牌	1.69
鉛球	田嘉賢	2007	第二屆亞洲室內運動會	銅牌	11.71
十項全能	吳哲穎	2009	香港 2009 東亞運動會	銅牌	5976
十項全能	梁志忠	2014	第十六屆亞洲青年田徑錦標賽	銅牌	5687

圖片來源

以下未有列明來源的圖片均由作者提供

頁 3（左圖）	香港歷史博物館
頁 3（右圖）	網上圖片，https://gwulo.com/media/32034
頁 6	南華早報
頁 7	南華早報
頁 11（上圖）	香港板球總會網頁
頁 11（下圖）	香港政府憲報（1914）
頁 15	南華體育會 1921 年報
頁 16	南華體育會 1922 年報
頁 17	南華體育會 1928 年報
頁 19	南華體育會 1930 年報
頁 21	南華體育會 1930 年報
頁 22	天光報
頁 23（上圖）	1930 年《運動場委員會報告書》
頁 23（下圖）	修頓場館網頁
頁 25	商務印書館
頁 26	南華體育會年報
頁 28	Philippines Free Press, 10 May 1919:1 (Courtesy of the Library of Congress)
頁 29	香港工商日報
頁 34	世界田徑聯會
頁 40	南華體育會 1949 年報
頁 41	南華體育會 1949 年報
頁 42	南華體育會 1949 年報
頁 43	南華體育會 1949 年報
頁 44	南華體育會 1949 年報
頁 46（上圖）	香港工商日報

鳴謝

本書能順利出版，實有賴香港田徑總會主席關祺先生及執委會支持，尤其是總會公關及市場推廣經理黃卓敏小姐，及港隊事務經理盧念慈小姐的資料蒐集。關祺及兩位前主席——高威林及李志榮分別為本書題序。田徑好友何麗華在初稿給了我寶貴意見。我要特別多謝商務印書館編輯楊賀其先生細心審稿及校正。蒙南華體育會、香港田徑總會、中國香港體育協會暨奧林匹克委員會、南華早報、香港歷史博物館、政府新聞處圖片資料室、黃祖棠香港大學藏品、香港基督教青年會、拔萃男書院、香港板球總會、修頓場館，及以下好友慷慨借出書中珍貴的歷史照片，豐富了全書內容。

伍雪葵、葉韻豐、麥麗芬、謝華秀、何麗華、羅曼兒、伍嘉儀、楊文蔚、呂麗瑤、陳若鏞、吳家鋒、鄧亦峻。